KB046683

내
디자인의
꽃은
럭셔리다

양태유 지음

박영사

머리말

가격 대비 품질 경쟁이 치열한 글로벌 시장에서 대한민국 기업들은 소비자를 설득하기 위해 다양한 방법으로 경쟁력을 향상해야 하는 공통의 과제를 안고 있다. 이들 기업은 수십 년간 지속된 Fast Second 전략에서 벗어나 First Mover 로의 전환을 통해 새로운 경쟁력을 창출하고자 다각도의 탐구를 진행하고 있다. 본 책에서는 이러한 변화를 실현하기 위해 '디자인'과 '럭셔리'를 기업의 전략적 도구로 활용하여 시장을 선도할 수 있는 새로운 방법을 제시한다.

30년 이상의 자동차 디자인 실무 경력을 바탕으로 그리고 산업디자인을 학문으로 연구한 디자인 전문가로서 국내제품의 진화를 위해 '럭셔리'에 주목하고 그 방법론을 소개하고자 한다. 책의 내용은 굿 디자인의 본질을 객관적이고 학문적으로 분석하는 것에서 나아가 소비자의 눈으로 본 럭셔리의 의미와 가치를 정의하고 소비자가 럭셔리의 상품을 인식하는 방식을 칸트의 철학 프레임워크를 활용하여 입체적으로 구조화한다. 더불어 럭셔리의 속성을 보다 쉽게 이해할

수 있도록 다양한 사례를 통해 소개하고 럭셔리의 의미를 시대적 변천사로 짚어낸다.

본 책은 디자이너와 경영진, 엔지니어, 그리고 디자인에 관심이 있는 모든 이들을 대상으로 한다. 이는 소비자와 생산자 간 디자인과 럭셔리에 대한 정확한 의미가 공유되어 발전적인 상호작용을 촉진하고, 이를 통해 국내 브랜드가 탁월한 디자인을 기반으로 강력한 제품 경쟁력을 구축하여 수익성을 높이며, 동시에 건강한 시장을 형성하는 데 기여할 것으로 기대되기 때문이다.

짧은 기간이었음에도 불구하고 책이 만들어지는 과정에서 교열과 도판 등 편집에 헌신적으로 참여해 주신 박영사 편집부와 전채린 차장님, 디자인팀과 이수빈 과장님 그리고 박영사와 인연을 맺게 해 준 임재무 전무님께 깊은 감사를 표한다.

긴 겨울을 지나 봄이 흠신欠伸하는 날, 세상에 나올 나의 꽃을 기다리면서 …^^

차례

I

디자인은
혁신의
아이콘이다

01
디자인의 중요성

오늘날 디자인은 단순히 기능과 심미성을 넘어 산업 현장에서 새로운 기회를 창출하는 전략적 도구로 사용되고 있으며 인간과 세상을 가치 있게 연결하는 데 중요한 역할을 하는 창조적인 분야이다.

디자인은 거의 모든 산업과 분야에서 활용되고 있다. 산업디자인, 제품디자인, 시각디자인, 인터페이스 디자인, 건축디자인, 패션디자인 등 적용 분야가 다양하며, 특히 최근에는 디자인과 경영, 디자인과 기술 등 학문 분야에서도 디자인과 융합을 통해 분야별 효율성을 높이려는 시도가 이루어지고 있다.

마찬가지로 산업 현장에서도 디자인은 타 부문과 협업을 통해 혁신적인 제품과 서비스를 창조하는 데 매우 중요한 역할을 하고 있으며, 이러한 협업의 시너지는 새로운 시장의 개척과 산업 경쟁력의 향상으로 이어진다.

예를 들어, 디자인과 경영 부분의 협업은 상호 보완적인 작용을 통해 현대 비즈니스 환경에 매우 혁신적인 역할을 한다. 디자이너들은 직업의 특성상 창의적인 사고와 문제해결 능력이 매우 중요한데, 창의성은 혁신적인 제품과 서비스를 개발하는 데 큰 역할을 한다. 이러한 디자이너의 문제 해결을 위한 창의적인 접근 방법과 경영의 전략적 사고를 결합하면 새로운 시장의 기회를 창출하고 경쟁력을 강화할 수 있다. 그뿐 아니라 디자인은 사용자의 니즈와 욕구를 이해하고 그에 맞는 제품과 경험을 제공하는 데 주력하기 때문에 경영과 디자인이 함께 작업하면 사용자 중심의 사고를 강화하여 고객 만족도를 향상할 수 있다.

구체적으로 디자인은 브랜드 아이덴티티를 시각적으로 강화하여 소비자와 커뮤니케이션을 효율적이고 지속적으로 실행할 수 있으며 제품과 서비스 측면에서는 사용자의 경험적 요구를 신뢰할 수 있는 방법으로 접근하여 개선함으로써 고객의 만족도를 강화할 수 있다. 디자인 프로세스는 다양한 관점에서 접근하고 시스템적으로 고려하기 때문에 문제 해결을 위해 효율적인 솔루션을 제시하는 데 유리하다. 그리고 디자인은 사회 문화 예술과 기술 다양한 방면으로 트렌드를 읽기 때문에 미래 전략에도 유리하다. 이렇듯 디자인과 경영의 조

합은 창의성과 브랜딩, 마케팅, 제품과 서비스를 강화하고 미래 시장을 선점하는 데 반드시 필요하며, 더 나아가 기업의 창의적인 문화를 조성하고 촉진하는 데 효율적인 전략적 도구로 활용될 수 있다.

또한 디자인과 기술의 협업은 서로의 훌륭한 장점을 결합하여 새로운 가능성을 탐색하고 실험을 통해 문제를 해결하는 데 도움을 준다. 디자이너들은 사용자의 니즈를 이해하고 이를 바탕으로 기술을 디자인에 융합하여 창의적인 아이디어를 도출하고 기술자들은 디자인이 제안한 프로토타입을 통해 기술의 가능성을 적극적으로 탐색하고 신뢰성을 확보함으로써 개발자 중심이 아닌 사용자 중심의 제품과 인터페이스를 가능하게 한다.

이러한 디자인과 기술의 협업은 이미 많은 부분에서 성공적으로 이루어지고 있다. 이를 가장 성공적으로 구현한 것이 애플의 아이폰이라 하겠다. 아이폰은 심플함을 모티베이션으로 하여 형태적으로뿐만 아니라 기능적으로도 사용자를 중심에 둔 디자인에 혁신적인 기술을 결합한 대표적인 사례이다. 미국의 건축가 루이스 설리번(1856~1924)에 의하면 "형태는 기능을 따른다."라고 했으나, 아이폰의 경우 기능이 형태를 따른 것으로 디자인에 기술을 구겨 넣는 적극적인 협업을 통

해 군더더기 없이 깨끗한 형태를 가진 혁신적인 조형과 전화기로 세상의 모든 것을 보고 즐길 수 있는 다양한 기능을 탑재한 새로운 무선 전화기 분야를 창조했다. 이와 같은 애플의 성공을 이해하는 데 있어 디자인은 빠질 수 없는 핵심 요소이다. 미래 사용자의 니즈와 편의성을 철저하게 고려한 인터페이스는 간결하고 직관적이며, 터치 타입의 조작과 쉽게 식별할 수 있는 아이콘 디자인은 사용자 경험을 향상하는 데 기여했다.

애플은 아이폰을 만들기 위해 디자인과 제조 기술을 결합하는 데에도 혁신적이었다. 디자인의 감성적 가치를 최우선으로 한 고급 재질과 정교한 제조 기술을 적용하여 스마트폰 시장에서 차별화된 경험을 제공한다. 예를 들어, 아이폰은 비싼 알루미늄 소재를 채용하고, 타 브랜드와 달리 사용자가 배터리를 교체할 수 없게 하여 바디 외부의 파팅 라인(조립된 부품 간 분할선)의 수와 파팅 갭을 줄임으로써 외형적으로 고급미를 두드러지게 만들었다. 그리고 한두 개의 장비로 모든 부품의 분해와 조립이 가능하게 하여 수리를 용이하게 하였다. 이러한 것뿐만 아니라 애플은 분해하지 않으면 보이지 않는 내부의 부품까지도 간결하고 질서 있게 디자인하여 완벽함을 추구함으로써 제품의 가치가 처음부터 프리미엄 레벨 이상의

독보적인 브랜드의 위치를 가질 수 있도록 하였다. 더불어 아이폰은 앱 생태계를 개방하여 다양한 개발자들이 앱을 개발하고 제공할 수 있도록 하였다. 이는 아이폰의 생태계를 더욱 풍성하게 하는 전략으로 평가받고 있으며, 디자인과 기술 간 협업으로 구축된 최고의 성과라 하겠다.

하지만 애플의 협업은 단지 디자인과 기술뿐만 아니라 경영과 마케팅 등 브랜드의 전 부분에 걸쳐 총체적이고 혁신적으로 이루어졌기 때문에 디자인의 성공이 가능했다. 애플의 이러한 진취적인 도전은 무선 전화기 시장의 판도를 뒤집으며 시장의 최고 자리를 선점하였으며, 여전히 그 자리를 유지하고 있는 혁신의 정수를 보여준다.

테슬라의 경우에도 전기 자동차 산업에서 혁신적인 기술과 뛰어난 디자인을 결합하여 지속 가능한 기업으로 평가받고 있다. 테슬라는 세계 최초로 전기자동차를 양산해 시장에 런칭하면서도 배터리가 자동차의 전체적인 디자인의 이미지에 영향을 주지 않도록 차체 하부에 완벽하게 숨겨 기존의 화석 연료 차량에 익숙한 소비자들이 잘 적응할 수 있는 범위의 패키지를 형성하는 데 성공했다. 그러면서도 전기차로서 기존 차량과 차별화된 개념을 적용하는 전략을 통해 시장에 성공적으로 안착했다. 테슬라의 디자인은 디테일 부분에서 미흡한

부분이 없지 않지만, 자동차 개발의 초기 단계부터 디자인 측면에서 접근하여 사용자의 경험과 편의성에 초점을 맞췄다. 테슬라 모델 3은 출시 당시, 자동차 시장에서 가장 큰 터치스크린과 승객을 위한 미래 지향적인 인터페이스를 적용하였다. 시장을 선도한 이 기술에는 과감한 디자인 혁신이 있다. 예를 들어, 드라이버 정면에 자리하고 있는 클러스터(계기판 뭉치) 하우징을 없애고 인스트루먼트 패널(다양한 기계적 부품들로부터 승객의 심적, 육체적 안전을 보호하고, 각종 계기가 모여 있는 운전석과 조수석 전면의 플라스틱 패널) 중앙에 운전자의 주 임무를 돕는 자율주행 시스템, 두 번째 임무인 자동차의 안전을 향상하는 주행 보조 기능, 세 번째 임무인 인포테인먼트 기능 등 모든 기능을 한 화면에 담아 터치를 통해 조작할 수 있도록 하고 미래 자율주행 환경까지 내다본 혁신적인 디자인을 적용해 사용자에게 새롭고 더 나은 운전 경험을 제공했다. 모델 3에서 보여준 이러한 혁신적인 레이아웃의 변화는 디자인 측면에서도 새로운 변화를 불러왔다. 기술 부분에서도 기존의 기능 하나를 버리고 새로운 하나를 취하는 전략을 통해 전체 차량개발 비용을 신기술에 집중할 수 있도록 했다. 이처럼 테슬라는 용기 있는 전략을 통해 디자인과 기술이 혁신적으로 변모하는 바람을 일으켰다.

디자인과 경영의 협업 부분에서는 기아자동차를 예로 들 수 있다. 기아자동차는 디자인과 경영의 협업을 통해 기업의 성장과 브랜드 인지도를 구축하는 데 중요한 역할을 하고 있으며, 이를 바탕으로 글로벌 자동차 시장에서 경쟁력을 강화하고 있다. 또한 기아자동차만의 독특한 디자인 언어를 개발하여 소비자들이 디자인을 통해 새로운 감성적인 경험을 할 수 있도록 지원하고 소통한다. 더불어 신규 엠블럼을 통해 역동적인 브랜드 아이덴티티를 강화하고, 차량 전면은 한국 사람들이 가장 좋아하는 동물인 호랑이를 상징화한 '타이거 노즈 그릴'로 특징화함과 동시에 기아자동차 전체 라인업에 일관성 있는 아이덴티티가 유지될 수 있도록 했다. 이와 같이 디자인과 경영의 협업을 성공적으로 실현함으로써 시장에서 기아자동차만의 브랜드 식별을 용이하게 했다.

단, 디자인과 경영의 협업에서는 최고 경영진의 역할이 중요하다. 최고 경영진은 디자인이 제품의 방향성을 제시하고 디자인 전략을 구체화하는 데 중요한 역할을 할 수 있도록 디자인 리더십을 강화하며, 이를 통해 디자인과 경영의 목표를 일치시키고 통일된 방향으로 나아가도록 지원한다. 이는 디자인을 경영 전략 수립 과정에 참여시켜 디자인의 기본적인 제품개발 활동뿐만 아니라 다양한 부문에서 고객 경험 가

치를 향상할 수 있는 중요한 역할을 할 수 있도록 한 것이다. 예를 들어, 디자인 팀은 마케팅 활동에도 참여하여 차량의 고유한 특징을 소비자에게 효과적으로 전달하고 브랜드의 시각적 이미지를 일관되게 관리할 수 있도록 협업함으로써 고객의 요구에 적극적으로 관리할 수 있게 된다.

그뿐만 아니라 기아자동차는 기술과 디자인의 원활한 협업을 통해 디자인적으로 우수한 차량을 만들 수 있도록 지원한다. 이런 환경은 디자인 및 차량개발 프로세스를 지속해서 개선하여 궁극적으로 상품의 개발 주기를 단축하고 시장에서의 경쟁력 강화를 가능케 한다. 즉, 디자인-상품-기술팀 간 의사소통과 협업을 강화하고 상품개발 전 과정에 디자인 컨셉이 적용되는 구조를 실현하는 것은 변화하는 시장 트렌드에 빠르게 대응하기 위한 전략이 될 수 있다.

그리고 기아자동차는 우수한 디자이너의 확보와 함께 디자이너들의 영감 활동을 지원하고, 글로벌 협업 체계를 통해 지역 문화를 상호 경험할 수 있도록 하는 등 디자인의 역량 향상을 위한 투자를 지속하고 있다. 이와 같은 활동은 기아자동차가 글로벌 시장에서 경쟁력을 강화하는 데 매우 중요하고 핵심적인 사항이다.

무엇보다도 기아자동차는 디자이너의 통찰력을 바탕으로 미래 소비자들의 욕구를 파악한 미래 연구를 경영에 효과적으로 반영하고 있다. 연구 결과와 시사점을 제품개발 방향에 반영함으로써 자동차 산업의 후발 주자라는 어려움을 극복하고 전기 자동차와 자율주행 자동차 분야에서 선도적인 입지를 구축하고 있다.

기아의 첫 번째 전용 전기차인 EV6가 위의 과정을 보여주는 개발 사례라고 하겠다. 기아자동차는 EV6에 강력한 브랜드 아이덴티티인 타이거 노즈 그릴, 공기역학적인 프로파일, 그리고 역동적이고 스포티한 디자인적 요소를 적용해 독창적이고 미래지향적인 컨셉을 제시했다. 이 같은 디자인 컨셉에 최적화된 기술인 전기 파워트레인과 배터리 기술을 적용해 결과적으로 차량 전반에 효율성이 강화된 뛰어난 전기자동차를 탄생시켰다.

디자인과 기술, 디자인과 경영 간 협업의 경우 각 부문이 가진 장점을 상호작용하여 시너지를 창출할 때 최적의 결과를 만들어 낼 수 있다. 디자인은 시각화가 가능한 뛰어난 프로토타입을 제시하는 기능, 기술은 신뢰성 확보를 위한 테스트와 실현 기능, 경영은 가정에 의한 추론과 기업 전반을 관리하는 기능을 갖추고 있어서 이들을 잘 조합하면 혁신적인

상품을 현실화할 수 있다. 이러한 협업은 디자인 측면에서 우수한 심미성과 사용성을 제공할 뿐만 아니라 성능, 안전, 서비스 등에서도 사용자 경험을 새롭게 하여 브랜드의 정체성과 이미지를 일관성 있게 강화할 수 있다.

성공적인 디자인과 기술, 디자인과 경영의 협업 사례는 각 부문의 커뮤니케이션을 강화하고 굿 디자인을 촉진함으로써 지속적인 회사의 성장과 명성을 이끄는 데 중요한 견인차 구실을 함과 동시에 브랜드의 성공은 공익 차원에서도 환경을 아름답게 개선하고 사용자의 사용성을 개선함으로써 궁극적으로 인류의 공영에 이바지할 수 있다.

02
디자인이란 무엇인가?

현대 사회에서 '디자인'이란 용어는 특정 분야를 넘어서 일상적이고 대중적으로 사용되는 일반화 과정을 거치게 되었다. 때문에 그 의미의 폭이 점차 확대되어 디자인이라는 단어를 접했을 때 사람마다 각기 다른 의미를 떠올리게 된다. 이에 본 책에서는 디자인이라는 용어의 역사적 의미를 살펴보고 그 의미를 재정의함으로써 디자인의 핵심적 가치 향상에 기여하고자 한다.

어원적 의미에서 살펴보면 디자인은 라틴어 '데시그나레 designare'에서 유래하고 다양한 뜻을 내포하고 있다. 예를 들어, 경계를 설정하거나 구분하는 뜻에서 표시한다는 의미부터, 어떤 것에 대해 비평가들이 지적하다, 정신적 노력 후의 계획이나 이론 또는 원칙 등을 생각해 낸다는 뜻에서 고안하다 또는 여러 가지 대안이나 특정한 방식으로 행동하기로 한 것을 선택하다, 이름 또는 제목으로 지정하다 등의 의미가 있다. 이러한 다양한 의미를 가진 어원에 기원해 영어의 동사

원형으로 사용되게 된다.

이는 시간이 지나면서 또 다른 의미로 진화되어 14세기 후반에는 '만들다', '구체화하다(형성한다)'라는 뜻으로 사용되었으며, 16세기에는 이탈리아어 '디젠냐레disegnare'로 유입되었다. 디젠냐레에는 두 가지의 뜻이 있다. 먼저 '고안하다', '계획하다'라는 실행적 의미로 시작하여 이후에는 '그리다', '칠하다', '꾸미다(장식한다)' 등 감각적인 행위의 의미로 발전하게 된다. 또한 본 단어가 프랑스로 도입되면서 명사화된 'dessein데쌩'은 의도, 계획, 목표란 뜻으로, 'dessin데쌩'은 예술적 의미를 가진 디자인 그림, 도면, 제도 등의 의미를 가진 단어로 쓰였다. 오늘날 우리가 사용하는 '디자인design'은 바로 이 프랑스식 의미가 영어로 전달된 결과이다.

디자인이란 단어는 시간의 흐름에 따라 다양한 의미로 진화했다. 17세기에는 예술의 원칙을 실생활에 실리적으로 적용해야 한다는 의미를 갖게 되면서 건물이나 예술 또는 장식적 작품을 구성하는 디테일에 미적 가치가 추가되어야 한다는 필요성이 대두된다. 이에 따라 예술의 원칙은 어떤 목적을 위한 수단으로 차용돼 윤곽이나 도형을 그린다는 뜻을 가지게 되었다. 18세기 초에는 목적을 위해 무엇인가를 '꾸미다'라는 뜻으로 사용되었으며, 19세기 중반부터는 그래픽 또

는 조형예술 분야에서 독창적인 작업을 한다는 의미로 사용되기 시작했다. 20세기 중반부터는 패션 분야에서 예술적 가치가 더해진 스타일이란 의미로 사용하기 시작하였다. 오늘날에는 건물이나 의복 또는 기타 물체의 외관 및 부속물의 작업을 보여주기 위해 제작된 계획이나 그림(or 도면), 장식적 패턴, 또는 이러한 것을 하기 위한 목적이란 사전적 의미를 갖게 되었다.

디자인 용어의 어원과 역사적 사실에 기초하여 디자인 프로세스의 관점에서 종합하자면, 어원적 의미는 크게 '고안하다', '지적하다(선택하다, 지정하다)', '표시하다'로 구분되고 역사적 의미를 어원에 기초하여 구분하면 '고안하다'는 동사적 의미나 명사적 의미를 통틀어 계획하다, 그리다, 칠하다, 만들다, 장식하다, 꾸미다, 의도, 계획, 목표, 디자인, 그림, 도면, 제도 등으로 구분할 수 있다. 현대화된 디자인 행위의 기능은 동사적 의미인 '계획하다', '그리다', '만들다', '지적하다'에서 유래한 것으로 유추할 수 있다. 디자인은 어떤 목적을 위해 계획하고, 계획에 의해 고안되는 것이다. 여기서 고안은 정신적 노력 끝에 어떤 것을 생각해 내는 창의적인 과정이다. 그리고 감각적인 행위의 의미에서 그리는 것과 만드는 것은 사용성과 미적 디테일을 고려해야 하며, '지적하다'의 비판적 견

해는 궁극적으로 사용자에 의한 피드백으로 문제를 개선해 나가는 것이다. 또 완성된 디자인의 결과물은 다른 상품과 경계가 나타날 수 있도록 차별성을 갖추는 것으로 표시하다와 연관이 있다. 이 모든 것들은 오늘날 디자인 전문가들에 의해 행해지는 디자인 행위에 꼭 필요한 기능과 목표들이다.

산업에 따라 디자인이란 용어를 다양하게 사용하지만, 그 용어의 유래나 역사적 의미를 고려해 보았을 때, 디자인이란 생각을 체계화하여 시각적으로 구체화하고 사용자의 관점으로 문제를 해결하는 방식을 제공하는 창의적인 과정(프로세스)이라 할 수 있다. 이러한 프로세스의 핵심은 사용성과 심미성으로 사용자를 배려하는 것이며 궁극적으로 인류의 더 나은 행복한 삶을 지원하는 것이 디자인의 추구 방향이라고 할 수 있겠다.

03
디자인과 예술은 어떻게 다른가?

사람들은 일반적으로 디자이너라고 하면 예쁘고 아름다운 것을 추구하는 사람들이라고 생각한다. 그래서인지 종종 디자인과 예술(순수예술)이 같다고 생각하는 사람이 많다. 이것은 디자인과 예술이 공통적으로 가지는 미학적인 측면 때문이지 않을까 한다.

하지만 이러한 생각은 편견일 수 있다. 디자인의 첫 번째 임무는 사용성을 개선하는 것이다. 그림 그리는 사람을 총칭해 예술가라고 부를 수 있지만, 엄밀히 말하면 디자인은 예술과 과학(응용과학)의 중간 정도에 자리 잡고 있다. 양쪽의 기능을 일부 갖추고 있지만 어느 한쪽으로 치우치지 않는 중용의 자세가 필요한 분야이다. 디자인에 예술적인 요소가 많아지면 디자인의 효용 가치는 낮아지고 기계적인 요소가 강해지면 심미적인 가치가 떨어지는 부분이 있기 때문이다. 따라서 디자이너는 디자인과 예술, 디자인과 과학 사이에서 적정한 관계를 잘 유지하는 것이 중요하다.

무릇 훌륭한 디자이너가 되기 위해서는 예술 분야의 재능이 탁월할수록 유리하다는 의견도 있다. 사실은 그렇긴 하다. 하지만, 산업 디자이너의 능력을 100%로 가정한다면 예술적 능력은 50% 정도 작용하며 25%는 기술적인 부분(지식, 생각, 태도 등), 나머지 25%는 경제, 사회, 문화 전반의 지식과 관심이 영향을 미친다. 구체적인 예를 들자면 제품 디자이너는 자신이 추구하는 스타일에 기능성과 기술, 사용 편의성, 라이프 스타일 등을 적용하기 위해 많이 고민해야 한다. 제한된 범위 안에서 적합한 솔루션을 찾아야만 훌륭한 제품을 만들어 낼 수 있기 때문이다. 디자인은 예술을 기반으로 공학적, 경제적, 사회적인 문제를 해결하는 영역으로 이러한 고민은 엔지니어나 마케터가 대신해 줄 수 없는 부분이다. 따라서 삶의 전반에 있어서 필요한 지식을 두루 갖출 수 있는 균형적인 학습 능력이 필요하다.

그렇다면 예술과 디자인이 다르다는 것을 어떻게 구분하면 쉽게 이해할 수 있을까?

예술의 영역에서는 개인의 주관적인 경험이나 감성이 주로 작용한다. 작가의 감정이나 경험, 생각 등의 발로가 중심이 되어서 타인의 감성을 움직이거나 상상력을 유발하기 위한 목적이 있으므로 아름다움이나 창의성 또는 시각적 메시지에

중점을 두게 된다. 이에 비해 디자인은 사회적 타당성을 이끌어내는 것이 중요하다. 합리적 추론 기능인 이성이 보다 중요하게 작용하는 분야인 것이다.

엄밀히 말하자면 이성보다는 지성에 가깝다. 왜냐하면 디자인의 결과물은 문제 해결을 위해 기술, 제조, 마케팅, 경제, 문화 등 다양한 분야의 지식을 기반으로 보편성을 확보해야 하기 때문이다. 예술과 마찬가지로 아름다움과 창의성을 고려하지만, 작가 개인적인 주관을 중요시하는 예술과 달리 디자인에서는 사용자가 중심이 된다. 사용자의 사용 편의성을 확보하기 위해 객관적이고 합리적인 사고가 필요하고 사회 전반의 트렌드와 기술이 추구하는 신뢰성과 실현 가능성도 고려해야 하므로 예술 작품을 만들어 낼 때보다는 폭넓은 지식이 필요한 분야일 수밖에 없다.

디자인과 예술의 차이를 쉽게 구분하기 위해 칸트의 인지구조를 차용해 설명할 수 있다. 칸트가 제시한 인지구조는 감성, 지성, 이성으로 이루어져 있다. 감성은 개념을 만드는 것으로 개인적인 주관에 의한 개성이 작용하며, 지성은 개념을 종합하는 기능으로 보편적 타당성이 작용하고, 이성은 지성의 판단, 즉 추상을 종합하여 추론하는 과정에 합리성이 작용한다. 이 틀을 기반으로 했을 때, 디자인은 감성적 사고와 이성적 사

고가 모두 작용하는 분야로, 감성과 이성의 사이인 보편 타당성을 추구하는 지성에 위치한다고 볼 수 있다. 지성이 감성과 이성 사이에서 인식에 이르는 촉매 역할을 하는 것과 같이 디자인은 예술과 과학 사이에 위치하여 창의성을 극대화하는 중요한 역할을 한다. 특히 제품 디자인에서는 지성이 중요하게 작용하며 지식의 폭이 예술 영역보다는 넓게 작용한다.

물론 개인적 감성의 발로에 의해 자신이 목적하는 것을 표현하는 예술의 분야에서 지성과 이성이 작용하지 않는다는 것이 아니다. 예술 행위에 필요한 다양한 지식을 기반으로 지성적, 이성적 판단을 결과로 작품을 창조해 낼 것이다. 하지만 여기에서 말하고 싶은 것은 예술적 작품의 경우 보편적 타당성이나 합리성을 끌어내기 위한 판단이 절대적으로 필요하지만은 않다는 점이다.

디자인과 예술 영역의 비교는 어느 쪽이 우수하다거나 선행한다는 의미나 주장이 아니다. 두 영역의 차이를 더욱 쉽게 이해할 수 있도록 칸트가 인식론에서 제시한 인식의 단계인 감성, 지성, 이성을 예술과 디자인, 과학 등 세 분야가 가지는 기능적 특성 측면에서 예시로 설명한 것이다.

04
디자인은 어떤 과정이 필요한가?

인류가 농사를 처음 짓기 시작했을 당시는 어떠했을까? 아마도 밭을 가꾸고 씨를 뿌려 놓으면 자연이 주는 비와 바람과 빛에 의해서 얻을 수 있는 만큼 수확을 했을 것이다. 물론 수확기가 오기 전에 자연재해에 의해 사라지는 것도 숱하게 많았겠지만, 그러한 과정에서 어떻게 하면 농작물을 지키고 더 많은 수확이 가능한지를 고민하게 되었을 것이고 이런 고민과 경험이 모여 오늘날과 같은 농사법이 정착되었을 것이다. 농사는 계절별로 해야 할 순서가 있다. 겨울에는 거름을 넣어 땅을 갈아엎고, 봄에는 씨를 뿌리고, 여름에는 농작물을 잘 관리하고, 가을에는 수확한다. 그러나 이 모든 과정이 순조롭다고 풍요로운 수확이 보장되는 것은 아니고 시기별로 농부의 적절한 관리가 있어야 풍요한 수확을 보장받는다.

디자인 역시 오랜 역사적 경험과 수많은 사람의 연구로 일련의 단계와 절차가 체계적으로 구조화되고 있다. 한마디로 디자인 프로세스는 창의적인 아이디어를 발굴하고 작업의 효

율성을 높이는 방식을 따른다. 이러한 프로세스는 디자인의 보편성을 확보하고, 제품의 품질을 향상하며, 시간과 비용을 절감하고, 혁신성을 증진하는 데 도움을 주며, 협업과 의사소통을 용이하게 한다. 분야별로 과정과 방법에 다소 차이는 있지만, 산업 디자인, 제품 디자인, 그래픽 디자인, 웹 디자인 등 대부분의 디자인 전문 분야는 대동소이한 디자인 프로세스를 적용한다.

디자인 프로세스는 디자인이라는 용어의 의미를 주의 깊게 살펴보면 비교적 효과적으로 이해할 수 있다. 디자인의 어원적, 역사적 의미에는 표시하다, 지적하다, 고안하다(궁리하다/만들다), 선택하다, 지정하다, 만들다, 구체화하다, 계획하다, 그리다, 칠하다, 꾸미다 등 꽤 다양한 뜻이 있다. 이 중 [계획하다/궁리하다], [그리다/칠하다/꾸미다], [고안하다/만들다/구체화하다], [지적하다/선택하다/설정하다/지정하다/표시하다] 등과 같이 의미나 디자인 행위의 맥락적 유사성을 가진 용어들을 그룹화하고, 그룹별로 대표할 수 있는 상징적인 단어를 선택하면 계획하다, 그리다, 만들다, 지적하다 등 네 가지로 구분할 수 있다. 이는 디자인에서 가장 중요한 핵심 용어이며, 이들로, 디자인 행위의 전체를 설명할 수 있다.

첫째, '계획하다'는 프로젝트의 목적과 목표, 시장과 사용자

의 요구사항을 정의하고 문제점을 관찰하여 디자인 전체 과정을 계획하는 기획 단계를 뜻한다. 이 과정에서는 디자인 및 기술 트렌드, 사용자 라이프 스타일, 경쟁사 전략 및 장단점 등을 분석하여 디자인 개발 범위와 디자인 방향, 개발 일정, 자원, 비용 등을 결정한다.

둘째, '그리다'는 아이디어를 도출하는 과정이다. 요구사항과 분석된 정보를 바탕으로 다양한 아이디어를 도출한다. 인스퍼레이션이나 브레인스토밍 또는 스케치 등의 방법을 사용하여 창의적인 아이디어를 발견하고 문제 해결에 적합한 다양한 디자인 솔루션을 모색한다.

셋째, '만들다'는 컨셉을 입체적으로 구체화하는 과정으로 도출된 아이디어 중 가장 적합한 아이디어를 선택하고 모델을 만드는 단계이다. 이 단계에서는 컨셉추얼 모델과 양산형 모델 두 가지의 모델을 제작한다. 컨셉추얼 모델은 디자인 개념을 예술적 측면에서 구현하는 것이고, 양산형 모델은 대량 생산이 가능하도록 기술적인 문제를 고려하여 제품의 세부 디자인을 개발하는 과정으로 프로토타입으로 표현한다.

넷째, '지적하다'는 제작된 디자인 프로토타입 모델을 사용하여 디자인 구조, 생산성, 시장의 경쟁력 등을 평가하고 피

드백을 통해 모델을 수정하거나 생산을 승인하는 품평 과정
이다.

이러한 4개의 과정이 디자인 프로세스의 핵심이며, 프로젝
트의 종류와 목적, 중요성, 크기 등 제품의 품질을 향상하기
위해 상황에 따라 더 상세하게 분류하기도 한다. 예를 들자면
지적 단계에서 프로토타입이 최종적으로 고정되면 엔지니어
가 설계를 완료하게 된다. 이때 디자인 최종모델과 동일하게
구현된 것인지를 비교하기 위해 엔지니어가 만든 설계 데이
터로 '디자인 확인 모델'을 제작하는 과정을 거치기도 한다.
또 생산 준비 단계에서 금형이 완료되면 디자인 데이터와 같
은지 확인하는 과정, 제품 출시 전 홍보/프로모션 영역에서도
디자인 컨셉과 제품의 이미지를 정확하게 전달하는 과정, 양
산 이후 시장 반응을 살피는 과정 등이 있다.

이처럼 오늘날에는 디자이너가 확인해야 할 과제가 모델
품평 이후에도 계속되지만, 미래에는 제품개발 초기 단계에서
부터 디자인 관여가 더 중요해질 것으로 예측된다. 따라서 디
자이너는 미래 시장의 메가 트렌드를 확보하기 위한 체계적
이고 전략적인 연구 활동도 필요하며, 정확성을 높일 수 있는
방법론에 관한 연구 활동도 필요하다. 특히 미래 시장 제품
경쟁력을 확보하고 선제적으로 대응하기 위해서는 상품과 제

품기획 단계부터 디자인이 조직적으로 관여하는 것이 중요하다. 미래 사회에는 많은 것들이 로봇화되고 컴퓨터에 의해 조종되면서 인간의 존엄성이 간과될 수 있다. 그럴수록 인간의 존엄성은 더욱 중요시되고 존중될 것이니 인간의 감성을 터치하고 미래를 예측하는 통찰력을 가진 디자이너의 능력이 필요할 것이다.

종합하자면 디자인 프로세스는 사용자나 시장, 그리고 경쟁사 등 상품의 구성요소와 시장의 상호관계나 역학관계를 이해하고 산업 전반의 모범 사례들을 분석하는 단계를 통해 컨셉을 만들고 생산성을 고려하여 프로토타입 모델을 만들기까지 반복적인 수정과 학습을 통해 디자인 결과물인 제품을 실체화해 나가는 과정으로 이루어진다. 그리고 디자인 프로세스의 특징은 추상적인 개념을 시각적으로 구체화해 나가는 창의적인 과정이다. 이 과정의 핵심은 협동심과 창의성, 심미성, 공감 등의 능력으로 지극히 인간적인 문제를 해결하는 과정이라 하겠다. 산업디자인 측면에서 디자인 프로세스를 좀 더 세부적으로 구분한다면 디자인 계획, 컨셉, 스케치, 렌더링, 컨셉추얼 모델, 디자인 프로토타입 모델, 품평 등의 순서와 단계로 진행된다.

디자인 계획이란?

계획은 특정한 목표를 달성하기 위해 사전에 프로젝트의 목적과 목표를 분명히 하여 체계적으로 단계화하여 방향을 제시하고, 자원의 분배나 투입을 명확히 하고, 작업의 구조화와 조직화를 통해 실행하고 확인함으로써 목표 달성에 도움이 되게 하는 것이다. 하지만 아무리 훌륭한 계획을 세우더라도 기능이 움직이지 않으면 결과가 실망스러울 수 있다. 따라서 계획은 시스템에 의해서 자동으로 작동하도록 구조화하는 것이 중요하다.

이러한 체계적인 계획은 디자인 전체 과정에서 핵심적인 역할을 한다. 일반적으로 잘 구조화된 조직은 디자인 계획을 디자인 기획 부서에서 실행한다. 기획 부서에서는 계획을 수립하기 위해 구체화하는 과정인 분석, 토의, 결정을 거쳐 필요한 자원과 조직을 고려하여 전체적인 목표와 방향을 설정한다. 이처럼 디자인 기획은 목표를 달성하기 위해 전략을 개발하고, 계획의 실행 가능성을 평가하며, 필요한 조처를 취하는 등 프로젝트의 성공을 위해 매우 중요한 역할을 한다.

산업 디자인 프로세스에서 디자인 계획의 중요한 업무 중 하나는 디자인 방향성을 제시하고, 예정된 전체 프로젝트 개

발 일정에서 디자인 개발 업무를 성공적으로 실행하기 위한 방안을 구체화하는 것이다. 주어진 과제를 정확하게 정의하고 사용자와 시장현황을 관찰하는 단계가 포함된다. 일반적인 기획 부서에서의 활동과는 달리 산업 디자인 프로세스에서의 디자인 계획은 다양한 방법과 경로로 사용자와 시장을 입체적이고 실제적으로 분석하고 시각화하는 독특한 특성이 있다.

기획을 성공적으로 하기 위해 디자인하고자 하는 제품의 유형이나 문제점을 정의하고 이와 관련된 소비자의 라이프 스타일과 디자인, 기술 등의 트렌드를 분석하고 경쟁사의 장단점과 정책 등 시장을 관찰하고 분석하며 그 결과를 이미지화한다. 프로젝트의 규모에 따라 단계별 새로운 디자인을 발굴하기 위해 예술과 과학, 기술, 인문 등 사회 전반의 분야를 관찰하고, 창의적인 활동을 수행하기 위해 어떤 노력이 얼마나 필요한지를 설정하며, 프로젝트에 따라 디자인 프로세스에서 어떤 기능이 관여하여야 하는지 세심한 식별 과정 또한 필요하다.

디자인 계획에서 효과적인 기획 업무를 수행하기 위해서는 디자이너의 역할이 중요하다. 훌륭한 디자이너는 회사나 시장, 그리고 관련 산업을 빠르고 정확하게 이해하기 위해 데스크 리서치를 수행하는 방법을 알아야 하고 분석으로 추론하

는 능력이 필수이다. 방법론적으로는 시장이 필요로 하고 원하는 다양한 문제점을 확인하고 소비자가 원하는 가치를 정확하게 발견하기 위해 질적 연구나 정량적 연구 방법을 결합하여 이것을 소비자와 맥락적으로 연결하고 평가할 수 있어야 하며, 산업간 유사성과 새로운 트렌드를 읽고 서로 다른 산업의 요소들도 다시 결합하는 등 다양한 방법을 활용할 수 있어야 한다. 또한 디자인 실무에 대한 이론과 경험, 주장을 대외 부서에 효과적으로 전달하고 설득할 수 있는 표현과 작문 능력, 개발될 제품에 대한 해박한 기술적 이해, 트렌드를 종합하고 핵심을 찾아낼 수 있는 통찰력, 그리고 디자인 개발팀의 업무해결 능력의 수준을 판단할 수 있는 능력 등이 필요하다. 한마디로 기획을 담당하는 디자이너는 디자인 실무 부서의 실행 능력까지 종합적으로 이해하고 계획에 반영할 수 있는 다각적인 능력이 요구되는 중요한 업무를 담당한다.

또한 디자인 기획 업무는 고난도의 전략 기획 능력을 필요로 한다. 정기 및 비정기적으로 개발되는 프로젝트의 디자인 개발 일정과 예산 수립 및 관리, 인력 관리, 디자인 정책 및 디자인 방향, 자사 제품의 장단점은 물론이고 경쟁사 제품의 장단점 및 미래 전략, 글로벌 디자인 및 기술 트렌드, 사회, 경제, 문화, 예술 전반에 걸친 변화와 소비자 라이프스타일

등을 연구한다. 그리고 프로젝트의 진행 현황 및 문제점 파악 등 프로젝트 매니지먼트 기능과 디자인 조직의 비전을 위한 전략 목표 및 실현 방안을 수립하고 실천 여부에 대한 점검까지 총괄할 수 있어야 한다.

이러한 디자인 기획은 팀이나 담당자 혼자서 업무를 수행하는 것보다 디자인 실행 단계에 참여하는 디자인 실무 부서(디자인 스타일링 업무를 실질적으로 수행할 디자인 담당자)와 정보 교류 및 협업을 충실히 하면서 진행할 때 보다 효과적이고 효율적인 계획을 수립할 수 있다. 현업 부서가 참여하지 않으면 후속 업무 과정에서 업무의 일관성을 확보하기가 어려워지기 때문에 반드시 후속 업무 부서의 참여와 해당 부서의 목표가 반영되어야 성공적인 기획으로 이어질 수 있다.

디자인 조직이 기능적으로 잘 구성되어 있고 동일한 제품을 지속해서 만드는 회사인 경우에도 디자인 계획은 중요하다. 이런 회사들은 개발 일정이 대체로 고정되어 있으므로 업무가 타성적으로 진행되는 경우가 많다. 때문에 디자인 초기 단계를 고려하지 않아 만족스러운 디자인 결과로 이어지지 못하는 사례가 허다하게 발생한다. 반면에 디자인 컨셉이 훌륭했던 현대자동차의 1세대 싼타페는 시장의 판도를 뒤집은 사례이다. 디자인 계획 단계에서의 사용자 분석이나 디자인

트렌드 및 미래 예측 능력의 성숙도가 성공적인 디자인 컨셉 개발에 절대적인 영향을 미치기 때문에 미래를 위한 투자를 아끼지 않아야 한다. 앞에서도 잠시 언급했지만, AI 시대에는 디자인 스케치나 모델 제작 부분은 컴퓨터가 맡아 진행하게 되겠지만 디자인 초기 단계의 디자인 방향성을 설정하는 과정은 휴머니즘 차원에서 인간에 의해 실행될 것으로 예상된다. 디자인 방향성의 설정이 결국 디자인 결과물, 나아가 시장에서의 성패에 큰 영향을 미치게 된다. 따라서 디자인 계획 부분의 기획과 미래 예측 기능을 실질적으로 확대하고 조직의 역량을 집중해야 할 필요가 있다.

계획 단계에서 디자인 컨셉이란?

컨셉은 15세기 후반 라틴어 콘셉툼conceptum과 콘셉트concept에서 유래하여 '착상된 것'의 의미가 있다. 칸트는 대상의 객체로부터 비본질적인 것은 버리고 본질적인 것만 도출하여 이루어지는 표상이나, 아직 보편적인 타당성을 증명할 수 없는 범주로 존재하는 것이라 말한다.

디자인 컨셉도 디자인 아이디어의 본질이며 예측하는 미래의 상황을 시각적으로 담아낸 것으로, 추상적인 생각을 이미지나 스케치 또는 러프한 모델을 통해 대략 나타낸 결과물이

다. 완성된 디자인 컨셉은 프로젝트 진행 과정에서 프로젝트에 참여하는 모든 스태프는 물론이고 기업의 최고 경영진까지 한 방향으로 나아가게 하는 궤도와 같은 역할을 한다. 즉, 디자인의 비전이다. 매력적인 디자인 컨셉은 브랜드의 독창성을 돋보이고 강화하는 데 도움을 주고, 최종적으로 사용자에게 가치 있는 제품을 제공하게 만드는 훌륭한 수단이 된다.

디자인 컨셉은 아이디어의 특징을 더욱 현실적으로 보여주고 디자인 방향을 설명하는 데 효과적이며, 제품의 혁신과 독창성을 강화해 준다. 특히 기존의 진부한 디자인을 벗어날 수 있는 혁신적인 디자인 컨셉을 개발하기 위해서는 창의적인 생각과 활동이 필요하다. 즉, 독특한 방법을 활용한 상상과 실행을 거쳐 구체적인 해결책을 제시하는 과정을 통해 이루어진다. 보통 디자인 개발팀이 아이디어를 실제화하기 위해 스케치나 브레인스토밍의 단계에서 시작하며, 시각적으로 나타낼 수 있는 도구로 최종 결과물을 제시하게 된다. 컨셉을 표현하거나 전달하기 위한 시각화 방법은 무드 보드[1]나 3D 모델, 스케치, 렌더링, 단어, 간결한 문장, 상세한 다이어그램, 또는 애니메이션과 같은 영상 등 다양하다. 초기 컨셉 도출 과정에서는 사진이나 그림, 또는 스케치를 이용하여 특정 용어를 접했을 때 개개인이 떠올리는 생각과 사고의 차이를 좁

히려는 노력 또한 중요하다.

제품 디자인에서 컨셉을 개발할 때 디자인 목표와 시장의 트렌드를 세밀하게 관찰하여야 하며 자사와 경쟁사의 기술 수준, 브랜드 아이덴티티 등을 종합적으로 고려하여야 한다. 그리고 진행되고 있는 프로젝트에서 해결하고자 하는 문제에 대한 깊이 있는 고찰과 명확한 이해가 필요하다. 디자인의 궁극적인 목표는 사용성과 심미성이며 이를 위해 일관성과 확장성을 조화롭게 고려하여야 하며, 최신 디자인 동향을 연구하고 반영함에 있어 그 결과가 미래지향적일 수 있도록 방향을 설정할 수 있어야 한다.

디자인 컨셉을 만드는 과정은 네 단계로 설명할 수 있다. 첫 번째 단계는 문제를 정의하기 위한 관찰이다. 즉, 만들고자 하는 제품의 용도 및 대상 고객의 공통된 성질이나 특징을 파악하여 정의하는 것이다. 이를 위해 기존 제품의 문제점(기능, 형태, 구조, 색상, UI, UX, 사용성 등)이나 특징, 주요 변경 사항, 대상 고객(성별, 연령, 학력, 소득 수준, 사회적 직위, 가치관 등)의 욕구나 라이프 스타일 등 제품에 대한 기대 사항을 정의한다.

두 번째 단계는 시장조사를 통한 경쟁사를 분석함으로써 자사의 제품이 시장에서 돋보이도록 할 수 있는 아이디어 연

구이다. 경쟁사 제품이나 정책적 실패나 성공을 이해하고, 타 분야의 디자인과 새로운 기술 트렌드 등 다양한 정보를 종합적으로 분석해 핵심을 도출해 내는 통찰 과정이다. 이 과정에서는 사용자의 기대치를 수준 높게 파악하기 위해 소비자를 직접 인터뷰하거나 간접적으로 관찰하는 방식 또는 설문조사 등을 병행할 수도 있다.

세 번째 단계는 영감을 캐치하고 피드백을 받아 제품의 사용성과 매력적인 심미성을 발견하는 것이다. 영감을 얻기 위해 자료를 찾고 선택된 자료에 대한 브레인스토밍 등을 통해 구체적인 디자인 요소를 수집한다. 이러한 과정은 기존 제품보다 뛰어난 아이디어를 도출할 수 있는 방법이며 디자이너가 아이디어를 혁신할 수 있도록 영감을 주는 것은 자연이나 과학, 인문, 예술 등 사회 전반의 모든 분야는 참고 자료가 될 수 있다.

네 번째 단계에서는 포지셔닝 맵을 제작한다. 포지셔닝 맵은 수집된 정보를 검토하여 불필요한 데이터는 제거하고 반복되는 데이터는 그룹화하여 구체적인 특징을 도출하고 이를 목적에 맞게 재분류한다. 그리고 분석된 자료의 상호작용을 통해 타당성이 확보되면 개념을 연상시키거나 투영할 수 있는 이미지, 텍스트 등으로 타깃 계층, 기술 및 디자인 트렌드,

스타일링 포지션 등을 구체화한다.

다섯 번째 단계는 컨셉을 구체화하는 과정이다. 앞에서 이루어진 활동을 바탕으로 본격적으로 컨셉을 구축하기 위해 컨셉추얼 스케치, 컨셉추얼 렌더링, 컨셉추얼 모델 순으로 실행하고 발전시켜 나간다.

디자인 컨셉 연구활동은 양산을 위한 디자인 단계가 본격적으로 시작되기에 앞서 브랜드의 아이덴티티는 어떻게 유지할 것이며, 제안된 아이디어는 실현 가능한지, 미래 시장에서 경쟁력은 가질 수 있는지 등 사용성과 심미성 관점에서 검증을 해 나가는 과정이다. 컨셉추얼 스케치나 렌더링, 그리고 모델은 사전에 분석된 자료를 바탕으로 통합적이고 입체적인 과정을 거치면서 검증된다. 검증된 컨셉은 제품의 개발 방향을 결정하며, 제품의 혁신성과 차별성을 확보하고, 양산을 위한 상세 디자인 개발 과정에서 자원이 낭비되는 것을 방지하며, 개발 속도를 높여준다.

특히 이 단계에서는 한 가지 컨셉으로 진행하는 것보다 다양한 방향으로 진행하는 것이 최종 단계의 디자인 성공을 위해 효과적인 탐구가 될 수 있다. 상대적으로 적은 개발비를 투입하여 정확한 디자인 방향을 도출하는 데 유리하기 때문

이다. 특히 후반부로 갈수록 단계별 디자인 개발비가 훨씬 더 커지기 때문에 초기 단계에서 여러 방향을 탐색하는 것이 일의 양과 시간, 투자 비용 등을 줄일 수 있는 방법이다.

이처럼 디자인 컨셉은 굿 디자인을 창출하는 데 중요한 역할을 하며, 잘 관리된 컨셉은 완성된 작품이나 제품에서도 나타난다. 좋은 컨셉은 사용성이 뛰어나고, 타제품과의 경계를 확실히 구분 짓게 하는 중요한 디자인 과정이다.

그리기에서 스케치란?

디자인 기획이 끝나면 그리기에 돌입하는 데 이때 필요한 과정이 스케치이다. 르네상스 시대 이전까지 스케치는 다른 미술 형식에 보조적인 역할이자 작품의 전체적인 배열 또는 분할 등의 도구로 국한되어 사용되었다. 그러나 다빈치나 미켈란젤로의 스케치는 그 자체만으로도 하나의 완성 작품으로 평가되고 있다. 이들에 의한 정교한 스케치는 사물의 내면까지도 읽을 수 있을 정도의 완성도를 가지며, 오늘날 예술 분야에서 그들의 스케치는 독립적인 한 장르로 평가받고 있다.

일반적으로 디자인에서 스케치란 '개략적이고 간략하다'라는 의미가 핵심으로 내포되어 있어서 개략적인 그림을 일컫

는다. 따라서 상상하고 있는 물체의 특징이나 특징이 되는 요소를 간략하고 빠르게 묘사하기 위해 최소한의 구성 요소를 선택하여 표현한다. 이는 짧은 시간에 많은 아이디어를 시각화할 수 있지만 통상적으로 스케치 자체는 완전하다고 볼 수 없으며 불완전한 모호성을 지니기도 한다. 때로는 이러한 모호성은 재해석을 통해 생각을 확장하거나 새로움을 발견하는 창의성의 원천이 되기도 한다. 일차적으로 주어진 선 또는 도형을 다시 연결하거나 일부 또는 몇 가지 요소를 적절히 삭제하는 과정을 통해 초기 형상과는 색다른 형상을 도출하기도 하며, 의도치 않게 왜곡되거나 애매한 것을 재해석하여 새로운 아이디어로 생성하는 사례가 있기 때문이다. 이러한 점에서 스케치는 새로운 아이디어를 생성하거나 확장할 수 있는, 또는 추상적인 생각을 구체적으로 발전시킬 수 있는 훌륭한 도구로 디자인 초기 단계에서 디자이너의 창의적인 활동을 촉진하는 데 강력한 힘의 원천이 된다.[2]

경험에 의하면 스케치를 시작한 초기에는 아이디어가 풍부하지만, 후반으로 갈수록 새로운 아이디어를 만들어 내기가 점점 더 힘들어진다. 따라서 훌륭한 아이디어를 촉진하기 위해서는 주기적으로 팀 내 구성원들 간 리뷰를 통해 각 개인의 스케치에 대한 특징이나 영감 또는 발전 과정에 관한 이야기

를 공유하는 것이 창의력 향상에 도움이 된다. 디자이너들은 서로의 아이디어를 주고받는 과정을 통해 생각의 폭을 확장할 기회나 선의의 경쟁심을 유발하는 계기를 갖게 되기 때문이다. 스케치 스킬은 창의력을 발휘하는 데 절대적인 기준은 아니지만 스케치 능력이 높을수록 더욱 많은 아이디어를 생산할 수 있고 개념을 발전시키는 데 유리하다. 그리고 매력적인 스케치는 아이디어를 돋보이게 하고 커뮤니케이션을 효율적으로 하는 등 개인 및 조직의 창의력에 유리하게 작용한다.

스케치는 상징적인 이미지나 기호에서 영감이 작동하여 동기가 부여되면 간결한 실루엣 형태로 시작하여 점차 디테일을 추가하고 완성도를 높여가는 발전 단계를 거친다. 이러한 과정에서 비슷하거나 의미상 동질성을 지니는 스케치를 구분하여 그룹화하고, 그룹화된 스케치 간에는 적당한 간격이나 화살표, 또는 짧은 어절 등으로 질서를 가지게 하고 의미를 보완하면 스케치의 흐름을 통해 체계적인 설명이 더해져 최고의 논증과 설득의 효과를 불러일으킬 수 있다.[3] 스케치를 구상하고 발전적으로 만드는 모델링 과정에서 만들어진 스토리는 상품화 후에도 소비자와의 소통 시 중요한 역할을 한다. 따라서 스케치를 하는 패턴이 지나치게 정형화되지 않도록 주의해야 한다. 오히려 스케치에서는 꼼꼼하게 접근하는 것보

다 대담하고 자유롭게 아이디어를 표현할 때 그 효과가 배가된다.

 디자인 스케치는 수정과 보완이 용이하여 디자인 요소들의 배치, 비례, 형태, 구조 등 여러 개념을 다양하게 비교 분석할 수 있고 시간과 비용을 절약할 수 있다. 때문에 디자이너들은 스케치를 훌륭한 실험 도구로 사용하고 있다. 또 스케치는 자신과 내부 이해 관계자들과의 의사소통을 위한 중요한 수단으로 활용된다. 디자인 스케치는 여러 가지 형태와 스타일로 표현이 가능하다. 우리가 생활에서 쉽게 접할 수 있는 연필이나 볼이 굵은 볼펜 또는 색연필이나 마커펜으로 그린 개략적인 스케치에서부터 디지털 소프트웨어를 활용한 러프한 렌더링까지 그 방법이 매우 다양하다.

 좋은 아이디어를 찾기 위한 방법으로는 부품을 재구성하거나 축소하여 레이아웃을 새롭게 바꾸거나, 법규나 사회적 규범 같은 것도 그 의미를 재해석해 개념에 새롭게 접근해 보는 것도 중요하다. 무엇보다도 자연이나 인공물 같은 것을 이용한 영감 활동은 평소에 대수롭지 않게 봐온 것들에서 새로움을 느끼기도 하고 또 남들이 아직 발견하지 못하고 있는 부분을 찾아낼 좋은 기회이다. 이러한 경험들이 내재화되어 새롭게 재해석되면 훌륭한 아이디어로 창조된다. 따라서 폭넓은

경험도 관점을 새롭게 하는 데 도움을 줄 수 있다.

정리하자면 디자인 스케치는 초기 컨셉을 확보하는 디자인 행위의 핵심 요소 중 하나이며, 스케치의 목적은 다양한 아이디어를 빠르게 생성하고, 개념의 시각화를 통해 다음 단계의 디자인 방향을 탐색할 수 있는 과정이다. 프로젝트에 관여하는 관계자나 디자이너 상호 간에 커뮤니케이션과 피드백을 통해 문제를 확인할 수 있으며 창의적인 아이디어를 촉진하고 판단하는 역할을 한다.

스케치의 종류에는 전체적인 레이아웃이나 실루엣 정도를 나타내는 엄지손톱 크기의 작은 썸네일 스케치부터 개략적인 비례를 연구하는 러프한 스케치 또는 세부 사항을 상세히 표현하는 렌더링까지 다양하며, 더욱 상세한 사항이나 기능적인 요소를 설명하기 위해서는 정교한 3D모델링과 컴퓨터용 사진 편집 소프트웨어인 포토샵을 독립적으로 또는 병행하여 사용함으로써 디자인 세부 사항을 표현하기도 한다.

그리기에서 렌더링이란?

디자인 스케치가 완성되면 그다음 단계로 디자인 렌더링 작업에 돌입한다. 렌더링이란 디자인 개념을 현실적이고 더욱

명확하게 표현하는 과정을 말한다. 선택된 복수의 스케치를 제품의 기술 요구서나 상품요구서 등의 내용이 반영된 패키지 레이아웃에 기초하며, 미래에 양산될 제품과 동일한 비례와 색상 그리고 소재와 옵션 사양을 완벽하게 표현함으로써 2차원에서도 입체감을 인식할 수 있도록 다양한 각도(예를 들어, 자동차의 프론트 뷰, 리어 뷰, 사이드 뷰, 탑 뷰, 프론트 쿼터 뷰, 리어 쿼트 뷰 등)에서 제품의 특징을 재현해 내는 그림을 렌더링이라고 한다. 이것은 디자이너의 개인 감성이 우선시된 썸네일 스케치나 러프한 스케치보다 발전된 스케치로 기술적 요구사항이 반영되어 현실성이 더욱 높아진 진일보한 스케치로 볼 수 있다. 모델링이나 프로토타입보다 빠르게 수정할 수 있고 비용이 적게 드는 것이 특징이다.

렌더링을 통해 디자인 팀 내부뿐만 아니라 기능별 관계자와 같은 유관부서 및 경영진을 대상으로 커뮤니케이션을 더욱 강화할 수 있다. 컨셉추얼 모델에서 양산 모델로 이어지는 디자인의 결과물을 사전에 이해하고 평가하는 데 도움이 된다. 따라서 렌더링은 다음 단계인 컨셉추얼 모델 개발에 앞서 다양한 디자인을 시도함으로써 조형적 안정감이나 심미성을 강화하고 잠재적인 문제나 개선 사항을 식별하는 데 유용한 작업이기 때문에 모델 개발 과정에서의 실패율을 일정 부분

줄일 수 있다. 가능한 최종 결과물의 실사이즈 렌더링으로 검토하는 것이 디자인을 평가하거나 기술적인 문제를 검토하는 데 정확도를 높일 수 있다. 렌더링 과정에서 파이널 렌더링은 마케팅 및 판매 과정에 활용하여 제품의 매력을 강화하고 잠재 고객의 관심을 끌어내거나 지속할 수 있다. 모델링이나 프로토타입보다 빠르게 수정할 수 있고 비용이 적게 드는 것이 특징이다.

효과적인 디자인 렌더링에는 다양한 도구와 기술이 이용된다. 마커펜이나 파스텔과 같은 도구를 이용하거나 컴퓨터 그래픽 소프트웨어, 디지털 스캐너, 디지털 3D 모델링 소프트웨어 등과 같은 최신의 기술이 적용된 도구를 활용하여 더 현실적인 고품질의 이미지를 표현한다.

만들기에서 디자인 컨셉추얼 모델이란?

디자인 컨셉추얼 모델은 렌더링과 디자인 1:1 실크기 프로토타입 모델 중간 단계로, 혁신적인 디자인 컨셉을 구체화하기 위해 추상적이고 개념적인 수준으로 제작된다. 디자인 스케치나 렌더링을 바탕으로 하며 디자인 초기 아이디어에 엔지니어링 요구 조건 중 하드 포인트(디자인 시 반드시 지켜야 할 중요 설계 조건)를 적용하여 입체적으로 구조화하고 심미성 차

원에서 정의하는 과정이다. 상세한 디자인 요소나 품질 측면의 조건 보다는 조형의 실루엣이나 큰 틀어서 비례와 균형 그리고 디자인의 특징들을 선명하게 나타내기 위해 간단하고 효과적으로 표현한다. 컨셉추얼 모델은 디자인의 비전과 목표를 명확히 하기 위해 아이디어의 타당성을 판단하는 것으로 아이디어의 핵심 키가 실현 가능한지를 검증한다.

컨셉추얼 모델이 완성되면 디자인팀 내부에서 실행하는 리뷰를 통해 장단점을 주제로 토론하고 구체적인 개선 방향을 교환한다. 일반적으로는 디자인팀 내부 의견 교환으로 마무리하지만, 필요에 따라 프로젝트 유관 부서 담당자와도 정보를 공유하여 잠재적인 문제점에 대한 의견이나 개선 아이디어를 받는다.

컨셉추얼 모델의 제작은 보통 디자인 감성을 최대한 반영하기 위해 디자이너가 직접 수작업으로 실행하는 것이 좋다. 하지만 제품의 종류에 따라 CNC 가공[4]이나 3D 프린터[5]처럼 경제적이고 빠른 제작 방법을 활용하기도 한다. 하지만 수작업과 디지털 기기를 복합적으로 활용하면 작업의 효율성을 높일 수 있다. 자동차와 같이 사이즈가 큰 제품은 검증의 효율성과 작업의 편의성, 경제성을 고려하여 일정한 비율의 크기로 축소하여 제작한다.

디자인 컨셉추얼 모델 과정에서는 한 가지 컨셉보다 3~4 가지로 진행하는 것이 도움이 된다. 비교평가나 경쟁으로 더 좋은 컨셉을 발굴하려는 동기가 부여되기 때문에 보다 성공적인 연구를 수행할 수 있다. 그리고 다음 단계인 디자인 발전단계의 디자인 프로토타입 모델링에서는 제품의 사이즈가 클수록 디자인 개발비가 훨씬 더 많이 투입되어야 하므로 디자인 프로토타입 모델에서 디자인 컨셉을 변경할 경우 컨셉추얼 모델과는 비교할 수 없는 수준의 높은 비용이 든다. 따라서 초기 단계에서 여러 방향을 탐색하는 것이 디자인 프로토타입 모델 시 투입되는 일의 양과 기간, 투자비 등을 줄일 수 있고 상대 비교에 의한 검증을 거쳐 정확한 디자인 방향을 도출하기에 유리하다.

한편 이 과정에서 엔지니어는 컨셉추얼 모델을 함께 검토하며 기술적 측면에서의 의견을 제공해야 디자인 프로토타입 모델에서 디자인 컨셉을 구현하기가 용이하다.

경험에 의하면 엔지니어는 컨셉추얼 모델 제작의 다음 단계인 디자인 프로토타입 모델에서 컨셉추얼 모델의 개념이 일부 수정될 것을 우려하여 디자인 프로토타입 모델이 완전히 완성될 때까지 검토를 보류하려는 경향이 있다. 하지만 디자인 업무는 매 스테이지마다 반복되는 수정으로 학습이 이루어지고,

이러한 학습으로 발전하는 디자인 프로세스의 특성을 이해하고 전체적인 프로젝트 개발 일정 내 제품의 완성도를 높이는 차원에서는 디자이너와 엔지니어 간 실시간 협업 관계가 이루어져야지 문제를 해결하고 발전시키는 과정이 단순해질 수 있다. 이러한 실시간 협업 시스템이 잘 구축되면 궁극적으로는 개발 과정에서 나타날 수 있는 업무 로드의 추가와 일정 지연 문제도 방지될 수 있다. 즉, 반복적인 업무의 실험은 문제 해결을 위한 시간을 궁극적으로 절약하는 것이다.

만들기에서 디자인 프로토타입 모델이란?

만들기 단계에서 실크기 디자인 프로토타입 모델은 디자인 컨셉을 실현 가능한 수준으로 끌어올리기 위해 입체적인 형상으로 실제화하는 단계이자 구조와 형태 그리고 기술적인 부분을 정확하게 검증하기 위한 목적으로 만들게 된다. 디자인 컨셉추얼 모델을 기반으로 제작하며 양산될 실제 제품과 동일한 크기와 형태로 상품성과 생산성, 안전성, 심미성을 고려하여 구체화하는 과정이다.

이 작업 과정에서는 상품, 기술, 생산 부문의 요구사항을 반영하고, 형태적으로 비례와 균형 그리고 조화를 고려해 구체적으로 시뮬레이션 한다. 목표로 하는 품질 기준에 도달할

수 있도록 문제를 해결하는 과정으로 프로젝트 이해관계자들과 협의하고 솔루션을 도출하는 등 협업을 강화할 수 있는 중요한 시간이기도 하지만 동시에 이 과정은 협의 과정이 험난하고 까다롭다. 디자인 프로토타입 모델은 양산을 목표로 만들어지는 디자인 최종 단계의 모델로 고정이 된 후에는 더 이상 수정을 할 수 없기에 프로젝트에 관련된 모든 부문의 기능별 기술적 목표치가 이 단계에서 반영된다. 그러므로 각 부문 간의 협상이 이뤄질 때 반영이 쉽지 않을 정도의 과도한 요구치가 설정되곤 한다. 어려운 협의 과정을 거쳐도 해결하지 못하는 부분은 결국 경영층의 품평을 거치면서 조율되고 이를 바탕으로 2~3회에 걸쳐 모델이 수정되기도 한다.

디자인 프로토타입 모델을 제작하는 목적을 종합하자면, 첫째, 디자인 컨셉의 종합 검증이다. 디자이너는 실제 제품에서 보여주고자 하는 형태와 크기로 기술과 아름다움 그리고 사용성 등을 실험하고 문제점이나 개선점을 식별하여 수정한다. 구체적으로 제품 구성 요소들의 기능과 구조, 작동 방식, 사용자와의 상호작용, 공간 구성 등 기능적인 측면을 검토하기 위한 목적을 갖는다.

둘째, 소통 강화의 역할을 갖는다. 디자인 프로토타입 모델은 양산될 제품과 동일한 입체적인 모델로 제작되기 때문에

이를 기반으로 디자인 담당자와 유관 부서, 경영진까지 디자인을 이해하고 평가하는 과정에서 상호 이견을 조율하고 해결책을 찾을 수 있도록 도움을 준다.

셋째, 디자인과 기술의 관계에서 가교의 역할을 한다. 완성된 디자인 프로토타입을 통해 엔지니어가 디자인 요소와 기술 관계를 고려할 수 있다. 소재나 조립 방법, 제조 공정의 문제점 등을 사전에 파악하고 제품의 구조를 정확히 수치화하여 상세한 제품 설계를 할 수 있도록 디자인 측면에서 3D 데이터를 생성하여 지원한다.

디자인 프로토타입을 제작에는 다양한 도구와 소재 그리고 기술을 활용하는 방법이 있다. 주로 컴퓨터 기반의 3D 모델링 소프트웨어와 같은 디지털 장비를 활용하여 가상 공간에서 3D로 표현하는 방식과 현실 공간에서 피지컬 모델(실제 모형)로 제작하는 형식을 취하기도 한다. 시각적인 오류를 줄이기 위해서는 최종적으로 피지컬 모델을 제작하는 것이 일반적이다. 이러한 입체적인 모델은 디자인을 더욱 실제적으로 경험하고 평가할 수 있는 기회를 제공한다. 디자인의 효과적인 커뮤니케이션, 컨셉의 검증 및 발전, 상세 설계의 기반을 제공하여 디자인 결과물의 품질과 완성도를 향상시키는 기능을 수행한다.

디지털 모델과 피지컬 모델은 각각 고유한 장점과 특징을 가지고 있다. 디지털 모델은 디자인 초기 스케치 단계부터 모델링이 완료될 때까지의 각 단계에서 하나의 동일한 도구를 적절하게 사용하여 디자인 컨셉을 구체화할 수 있다. 디자인의 형태, 표면, 조명, 소재 등을 시각적으로 검토하고 판단할 수 있는 도구이다. 완벽한 상태는 아니지만, 엔지니어와 디자이너 간 실시간 모델 검토를 위해 상호 의견을 교환하는 데 유용하게 사용되기도 한다. 또 피지컬 모델 대비 디자인의 반복과 수정 작업을 더욱 효율적으로 수행하기에 유리한 도구이다.

하지만 디지털 모델은 보는 각도와 환경에 따라 인식의 차이를 가지게 하므로 디자이너와 경영층(품평자)이 시각적 차이점을 정확하게 이해하지 못한 상태에서 운용할 경우 디자인 효율성 측면에서 피지컬 모델보다 조형적 변별력이 떨어질 수 있다. 이러한 변별력은 아주 미세한 부분이지만 디자인 수준을 결정하는 데 대단히 중요한 요소이다.

정리하자면 디지털 모델은 디자인 수정을 위한 시간과 비용을 절감하면서도 디자인 품질과 성능을 일정 부분 향상할 수 있다는 장점이 있으며, 자동차와 같이 제품개발 사이클이 긴 프로젝트라면 양산 후 제품이 출시되기까지 금형 개발과 피지

빌리티(양산을 위한 설계 타당성 검토) 과정에서 생기는 오류를 체크하기 위해 오랜 시간이 소요되더라도 파손이나 형태 변형 없이 모델을 용이하게 보관할 수 있다.

피지컬 모델은 물리적인 형태를 가지는 유형으로, 나무나 종이, 플라스틱, 클레이(공업용 점토), MDF 등 실제 재료를 활용해 제작자가 직접 손이나 기계로 제작한다. 피지컬 모델은 소재가 가지는 물리적인 특성을 취한다. 그 때문에 디자이너가 소재의 크기, 무게, 형태, 표면 특성과 같은 물리적인 속성을 확실하게 이해하고 있어야만 제품에 따라 효과적인 모델링 방법을 결정할 수 있다.

피지컬 모델은 실제적인 터치와 조작이 필요한 상황에서 유용하고, 특히 시각적인 변형이나 왜곡 없이 결과물이 될 제품과 동일한 느낌으로 표현할 수 있다. 그 때문에 디지털 모델 대비 물체의 형상과 특성을 직관적으로 이해할 수 있다. 평가자 또한 모델을 직접 만지고 조작하며, 시각, 촉각, 청각 등 다양한 감각을 활용한 경험을 할 수 있으며, 형태와 비례, 조형 등을 직관적으로 이해할 수 있다. 이러한 실질적이고 직관적인 경험은 사용자에게 새로운 경험을 제공하는 데 유리하다. 그러나 피지컬 모델은 디지털 모델 대비 상황에 따라 수정 작업에 더 많은 시간이 소요되며, 비용도 많이 들고, 모

델의 크기와 상태에 따라 보관 및 유지에도 어려움이 있다.

실제 작업 환경에서는 디지털 모델과 피지컬 모델을 적절히 활용하는 것이 중요하다. 디자인 개발 과정에서 시간과 비용을 줄이면서도 좋은 디자인 결과치를 확보하고 궁극적으로 제품의 경쟁력을 높일 수 있기 때문이다. 피지컬 모델을 먼저 제작한 후에 디지털 모델을 만들어 수정하거나, 디지털 모델을 먼저 만들어 피지컬 모델에 반영하는 방법 등이 있다. 경제적인 브랜드는 개발비를 줄이기 위해 디지털 모델만으로 디자인을 완료하기도 하지만 고급 브랜드는 후자를 적용하는 것이 디자인 품질을 높이면서도 비용을 낮출 수 있는 방법이 될 것이다.

양산을 전제로 한 디자인 프로토타입은 제조사의 모든 기술 수준이 종합된 것으로 시장에서 기업의 위치를 예측하고 결정짓는 수단이 된다.

지적 단계에서 품평이란?

디자인 품평은 아이디어가 창의적이고, 브랜드 아이덴티티가 일관성을 유지하며, 여러 디자인 요소가 디자인 목적에 부합하는지 등의 기준을 바탕으로 디자인 결과물을 비판적으로

분석하고 평가하는 과정이다. 다양한 관점과 의견을 수렴하기 위해 토론함으로써 디자인의 강점과 약점을 파악하고 보편타당성을 확보하여 디자인의 질을 높이는 기능을 지닌다. 이는 디자이너가 인지하지 못한 잠재적인 문제점을 파악하고 더 나은 솔루션을 모색하는 과정이기도 하다.

디자이너는 이러한 비판적인 평가를 통해 자신의 디자인을 객관적으로 바라볼 수 있으며, 관점을 확장하고 개선을 위한 새로운 아이디어를 얻을 수 있다. 한편으로는 디자이너 개인 차원에서도 디자인 능력을 향상시킬 수 있는 기회이기도 하다. 따라서 디자인 품평은 디자인 프로세스의 모든 단계에서 반복적으로 진행되어야 하며, 품평자와 디자이너 간 상호작용에 의해 이루어져야 한다. 이러한 과정에서 도출된 다양한 피드백을 디자이너는 디자인 컨셉에 기초하여 긍정적으로 분석하고 반영함으로써 디자인의 정합성을 확보할 수 있다. 하지만 품평 과정에서 제시하는 비판적 견해는 객관적이고 목적 지향적이어야 하며 개인의 희망사항이나 참여 부서의 현실적인 문제를 기반으로 하는 부정적 견해보다 사용자나 시장 트렌드에 부합할 수 있는 내용으로 구체적이면서도 발전적이며 긍정적인 방향이 디자인의 개선에 도움이 된다.

디자인 프로세스에서 품평은 스케치에서부터 최종 모델링

까지의 과정마다 이루어지며, 필요에 따라 그 규모와 대상의 계층을 달리한다. 스케치에서 컨셉추얼 모델까지는 디자인 팀 내부적으로 진행되며, 실크기의 디자인 프로토타입 모델은 디자인 내부적으로 조율이 완료된 상태에서 외부 기능(프로젝트 유관 부서)과 디자인을 의뢰한 고객 또는 기업의 최고 경영층에 의해 실시된다.

마지막 과정인 디자인 프로토타입 모델 품평은 제시된 디자인 모델이 실제로 생산 가능한지를 확인하는 단계로, 디자인의 구조,6 제조 가능성, 제조 비용 조립과 수리의 용이성 등을 포괄적이고 종합적으로 검토한다. 프로젝트의 종류에 따라 다를 수 있지만 보통 1차, 2차, 승인, 고정 또는 1차, 승인, 고정 등 3~4단계에 걸쳐 이루어진다. 1차에서 승인까지는 모델의 문제점을 평가하고 개선하는 데 주안점을 두며, 모델 고정 단계에서는 승인 품평에서 나온 문제점을 최종적으로 수정 반영하고 디자인 모델을 완료한다. 이는 기업의 최고 관리자가 고정 모델과 같은 제품의 생산을 승인하는 것이다. 고정 이후에 모델이 수정되면 양산 일정과 개발 비용에 영향을 미치기 때문에 신중하게 결정하여야 한다. 품평은 디자인 모델의 문제점을 해결하고 생산을 위한 제품의 외형적인 품질을 향상할 수 있는 최종 단계이다.

디자인 프로세스에서 모델 품평은 제조사의 제품이 미래 시장에 대비한 경쟁력을 갖추는 데 절대적인 영향을 미치는 중요한 과정이다. 품평에 참여하는 사람은 출시될 제품의 미래를 책임진다는 의무감을 가져야 하며 품평을 효과적으로 실시하기 위해서는 꼭 필요한 사전 지식을 갖추고 있어야 한다.

품평을 위한 지식으로는 첫째, 프로젝트에 관련된 디자인 트렌드나, 경쟁사의 장단점 등 시장에 대한 이해가 필요하다. 둘째, 디자인의 원칙과 원리에 대한 이해가 필요하다. 디자인 원칙이란 아름다움을 인식하는 데 필요한 지식으로 균형과 조화, 비례, 선의 흐름, 재료와 질감, 색상 등에 대한 원리이며, 디자인의 목적성인 간결성, 디자인 컨셉 또한 포함된다. 셋째, 기능과 사용성 평가에 필요한 지식이다. 사용자의 요구사항과 함께 제품의 기능성, 인터페이스, 조작성, 편의성 등에 대한 이해가 요구된다. 마지막으로, 디자인 모델을 비판적 사고로 분석하고 문제점을 인식하는 눈을 갖춰야 한다.

품평 방법은 디자인의 컨셉과 미래 시장에 대한 트렌드, 품평할 제품의 포지션 등을 숙지하는 것에서 시작한다. 이러한 정보를 바탕으로 품평할 대상이 한눈에 들어오는 거리에서 모델의 전체적인 실루엣이나 레이아웃이 시장에서 경쟁사 제품보다 눈에 띄는 요소들을 갖추고 있는지를 다양한 각도에

서 살펴본다. 이 단계에서는 모델의 전체적인 형상을 감성적으로 인지하며 평가를 진행한다. 때문에 한눈에 직관적으로 판단하는 것이 중요하다. 다음 단계에서는 보다 디테일적 측면에 접근해 평가한다. 모델에 더 가까이 다가가서 전체적인 구성의 조화로움과 균형을 판단하고, 비례적 아름다움을 확인한다. 비례적 아름다움의 경우 전체 형상과 부품의 비례, 그리고 부품과 부품 간의 비례를 살펴본다. 또한 사용자 기준에서의 기능성 부품 조작에 대한 사용성과 편리성을 판단한다. 마지막으로 각 요소의 디테일이 전체와 조화를 이루고 높은 수준에서 마무리가 되어 있는지 확인한다. 특히 디테일 디자인은 제품의 전체적인 품질에 절대적인 영향을 미치는 요소이다. 예를 들어, 각종 기기의 노브(손잡이)류나 스위치가 세련된 형태를 갖췄는지, 사용된 마감재가 고급스러운지, 조명은 고객의 감성을 자극할 수 있는 수준인지, 조립 과정에서 나타나는 파팅 라인(부품 간 분리되는 라인)은 좁고 일정한 갭을 유지하며 깨끗하게 마감되었는지, 눈에 잘 띄지 않는 부분이나 숨겨진 부품까지 시각적으로 잘 디자인되어 완벽한지 등을 확인한다.

이러한 모델 품평은 디자인 모델의 특성과 프로젝트 종류에 따라 조금씩 차이가 있을 수 있다. 그러나 중요한 것은 품

평을 통해 여러 번의 피드백과 수정을 거침으로써 디자인의 품질과 창의성을 향상시킬 수 있다는 점이다. 이러한 노력은 결국 사용자에게는 높은 수준의 디자인 가치를 제공할 수 있는 기회가 된다.

05
어떤 것이 굿 디자인일까?

이미 많은 사람이 다양한 논리를 바탕으로 '굿 디자인' 요소를 설명하고 있지만 본 책에서는 디자인의 핵심 가치 측면에 집중하고자 한다.

디자인의 핵심 가치는 사용자의 편의를 위해 디자인의 구조적 요소인 사용성과 아름다움의 문제를 창의적으로 해결하는 것이다.

사용성은 아름다움과 함께 디자인을 평가하는 핵심축이자 고객이 지속해서 브랜드를 찾아올 수 있도록 하는 중요한 구성요소이다. 사용자 경험(UX)을 연구하는 야콥 닐슨Jakob Nielsen 박사에 의하면 사용성이란 '인간이 상호작용할 수 있는 시스템의 모든 측면에 적용되며, 사용자와 시스템 간 상호작용의 편의성 측면에서 고려되는 특성'을 의미한다.[7] 쉽게 이야기하자면 인간과 기계 사이에서 행해지는 조작이나 소통의 용이성이 어떠한지를 평가하는 품질 상태이다. 이것은 직관적으로

이해할 수 있는 디자인의 단순함에서 기인한다.

그리고 잘 디자인된 제품은 아름다움을 가지는 것이다. 헤겔에 의하면 예술 작품에서의 아름다움(미)은 관념, 즉 생각을 인식으로 가져온 것으로 관념(이념)과 인식이 합쳐진 것이다. 관념 그 자체는 아니지만 관념의 감성적 가현(환상)으로 해석함으로써 미를 체계의 최고점인 관념(생각, 개념, 사상)과 대등한 위치에 두고 있다. 즉, 관념을 초월적인 실재로 보고 진리와 대등한 위치에 둠으로써 미가 진리와 같다는 것이다. 진리는 현실이나 사실에 분명히 맞아떨어지는 것으로 보편성을 이야기한다. 이러한 맥락으로 좋은 디자인은 시대를 초월한 절대적인 아름다움과 사용하기 쉽도록 단순함이 바탕이 되어야 한다. 이런 제품은 개인이나 사회적으로 보편적 이념이 잘 반영된 것으로 제품 그 자체로 생명력을 가진다고 볼 수 있다. 따라서 잘 디자인된 현상은 진리와 같이 보편적이며 시대의 유행에 영향을 받지 않는다고 이해할 수 있다.

따라서 굿 디자인은 사용자가 이해하기 쉽도록 단순해야 하며 미학적 원리인 훌륭한 비례와 함께 균형과 조화로움을 갖춰야 한다. 그리고 디자인은 창의적인 활동으로서 독창성이 있어야 한다. 나아가 디테일과 피니싱(마감) 기술 또한 전체적인 디자인 품질을 구분하는 데 중요한 역할을 한다. 이러한

것들이 굿 디자인을 형성하는 핵심적인 요소이다.

굿 디자인은 단순한 것이다

훌륭한 디자인은 사용자를 배려하는 것이다. 아무리 아름다운 것이라 할지라도 사용할 때 불편하면 좋은 디자인이라고 할 수 없다. 그럼 어떤 것이 사용성을 고려한 것일까?

프랑스 화가 세잔은 새로운 예술의 개념과 영역을 제시한 현대 미술의 창시자이자 오늘날 디자인의 방향성을 제시한 역사적인 인물이다. 이러한 그도 초기에는 부정적인 비판에 시달렸다. 그는 화가로 입문한 이래로 르네상스 시대 거장들이 선보이고 당대의 기준으로 확립한 고전적인 화풍을 따르지 않았다. 피카소가 어린 나이에 '첫 영성체'라는 작품을 통해 높은 고전적인 그림 실력을 선보인 이후에 그만의 새로운 화풍을 개척했던 것과는 달리 세잔은 당대의 미술계에서 요구한 수준 높은 그림을 제시하지 못한 채 현실과 동떨어진 화풍만을 고집했다. 이 때문에 관객이나 비평가로부터 화가로서 자질을 의심받아야만 했다. 하지만 후대의 기준에서 바라본 그의 고독하고 다양한 예술적 경험은 현대 예술가는 물론이고 디자이너에게 교과서적인 역할이 되고 있다.

세잔은 고대에서 르네상스까지 수백 년 동안 지속되어 온 고전 미술의 신화나 역사, 종교적 줄거리와 같은 객관적인 요소를 배제하고, 지속적인 관찰에 의한 자신만의 주관적인 통찰을 통해 그리는 것을 중요시했다. 그는 이러한 주관적인 가치를 구현하고자 할 때만 영혼을 감동하게 하는 작품을 만들 수 있다고 생각했다. 세잔의 사상은 르네상스 시대를 대표하는 미적 가치를 무너뜨리고 새로운 예술적 개념과 영역을 개척하는 바탕이 되었다. 그의 혁신적인 화법의 특징은 대상의 표현을 단순화한 것이며, 대담한 붓 터치로 채색의 방법을 새롭게 하고, 물체가 가진 형상 그대로를 그리지 않고 본인의 생각과 통찰을 그리는 것이었다. 또한 르네상스 시대의 선에 의한 원근법이 아닌 색채에 의한 원근법(차가운 색은 멀리 있는 것을, 따뜻한 색은 가까이 있는 것을 표현하는 기법)을 강조했다. 그림의 모든 것은 색채에 의해 생성되기에 색이야말로 본질적인 것이자, 어떤 생각을 구현하는 것이고, 합리성의 본질이라고 여겼다. 나아가 자연의 형태는 원통과 구, 원뿔로 구성된다는 시각을 고수하며 이미지의 구성, 형태적 조화 그리고 균형을 중요시했다. 이렇듯 세잔은 회화와 디자인적 방법론의 새로운 방향을 제시하며 큰 공헌을 남겼다.[8]

세잔의 일대기를 연구한 데이비드 토마스David Thomas에 의

하면 세잔은 "예술가는 자신의 원칙을 개발하고, 다른 화가의 그림을 직접 연구함으로써 그들의 방법을 이해할 수 있다"라고 보았다. 그는 자연 속에서, 자연과 함께, 자연처럼 성장하고 싶다고 말할 정도로 자연에서 직접적으로 경험한 것을 강조하며, 자연의 형태나 색채의 조형성, 예술적 변형, 기하학적 구성법 등 창의적인 표현을 습득하는 방법과, 아름다움을 발견하고 창조하는 방법을 개발하였다.9 아주 섬세하고 정확하게 그린 고전적인 작품이 단 하나도 없는 데다가 다듬어지지 않은 붓 터치를 바탕으로 한 작품만으로 전시회에 참가한 그는 당시의 비평가뿐 아니라 정신적 지주와 같았던 가까운 친구로부터도 혹독한 비판과 냉소를 받아야 했다. 그렇지만 선택한 길을 흔들림 없이 고수하고 자신의 방법을 성공적으로 실현해 낸 그의 의지는 현대미술에서 창조적인 활동을 하는 작가들이 가져야 할 기본적인 지침서가 되고 있다.

세잔의 일대기에서 디자인적으로 주목하고자 하는 가장 핵심 부분은 전통적인 회화법과 달리 사물을 혁신적으로 단순하게 표현한 점이다. 이것은 오늘날 디자인의 사명과도 같은 것이다.

단순함은 라틴어의 형용사적 용법으로 사용되는 '단일의 simplus'에서 유래했다. 사전적으로는 부품이 거의 없는 또는

부품이 적다는 개념에서 비롯되어 단순하고 평범한, 혼합되지 않은 것을 의미한다. 확장된 뜻을 살펴보면 '솔직한'의 의미를 가지며, 13세기 중엽부터는 '겸손한'의 뜻도 내포하고 있었던 것으로 확인된다. 혹자는 심플한 디자인을 여백의 미와 같은 것이라고 이야기하지만, 디자인적으로 단순함의 핵심은 기능과 작동이 직관적으로 이해되도록 배려하는 것이며, 한눈에 대상을 이해할 수 있도록 무질서한 것을 질서 있게 정돈시키는 것이다. 즉, 사용자의 사용성과 직관적 인식을 증진하기 위해 복잡한 구조를 단순화하는 것이다. 단순한 디자인은 필요한 요소로만 구성되어 기능적이고 시각적으로도 깔끔하고 매력적이다. 바로 이것이 사용자를 배려한 디자인이다. 디자인의 사명은 불필요한 복잡성을 줄이고 단순화하여 핵심적인 가치와 기능만을 강조함으로써 사용자가 직관적으로 이해할 수 있게 만드는 것이다.

굿 디자인은 훌륭한 비례에 있다

우리가 사물을 본 후 느끼게 되는 감정, 즉 즐거움, 괴로움, 안정적, 불안함, 새로움과 익숙함 등은 해당 사물의 아름다움과 추함에서 비롯된다. 이 아름다움과 추함을 결정짓는 기준의 시작점이 바로 비례이다.

칸트에 의하면 미는 쾌와 불쾌로 구분되며 우리가 아름다움을 느끼는 것은 우리의 뇌가 인식한 유무형의 현상에서 쾌감을 느끼기 때문이다. 이 쾌감은 훌륭한 비례에서 오며, 그 기준은 인간과 밀접한 연관성을 가진 자연에서 비롯된다고 보았다.[10]

일반적으로는 자연이 무질서한 형태의 나열인 것처럼 보이지만, 관심을 두고 자연을 관찰한다면 삼각형이나 오각형, 사면체, 팔면체, 십이면체, 나선형, 또는 대칭성 등 각각이 어떤 하나의 형태적 규칙을 가지고 있음을 발견할 수 있다. 이러한 규칙성을 가진 자연의 진리는 인간은 물론이고 동물이나 식물에서도 나타난다. 오각형은 양발을 모은 사람의 발의 형태나 꽃잎 또는 가리비와 같은 조개류, 그리고 벌과 같은 곤충이 휴식할 때 보이는 날개에서도 나타난다. 정오각형의 중앙 꼭짓점에서 밑변으로 내린 수직선과 오각형의 어깨 부분인 좌우의 점을 연결했을 때 만나는 지점이 아름다운 비례를 결정하는 분할점이며, 분할된 두 선분은 황금 비례를 이룬다. 오각형에 내접하는 별의 비례도 마찬가지이다. 이와 같은 자연의 패턴을 두고 인간이 정한 규칙이라고 주장할 수도 있겠으나, 인간이 만든 규칙 자체도 자연에서 온 것이라면 우리의 생각은 자연으로 돌아갈 수밖에 없을 것이다.

"비례란 전체 작품의 구성 요소와 기준으로 선택된 특정 부분에 대한 전체의 척도 사이에 일치(조화)"라고 한 로마 시대의 유명한 건축가 비트루비우스는 인체를 디자인한 것은 자연이며 인체의 구성은 전체 골조와 요소 간 적절한 비례를 이루고 있다고 했다. [그림 1]은 오늘날 널리 알려진 레오나르도 다빈치의 유명한 비트루비안 맨이다. 비트루비우스의 이러한 이론을 바탕으로 그린 작품이다. 다빈치에 의하면 이상적인 인체는 두 발을 모으거나 벌리고 팔을 벌렸을 때 원과 정사각형에 정확히 들어맞는다. 이처럼 인체는 예술가에게 자연과 함께 미를 생산하는 배경이자 척도의 기준이 되었다.

비례 중 완벽하고 이상적인 비례를 황금비례라 하는데 이것은 기원전 300년경 유클리드에 의해 이론화되었다. 두 부분으로 나눈 선의 합과 큰 부분의 비례와 큰 부분과 작은 부분의 비례가 같으면 나눠진 두 부분이 황금비례를 이룬다는 이론이다. [그림 2]는 이 황금비례를 나타낸다. 선분 A(점 a와 점 c의 거리)와 B(점 C와 점 b의 거리)의 비율이 선분 $A+B$(점 a와 점 b의 거리)와 A(점 a와 점 c의 거리)의 비율과 같음을 확인할 수 있다. 즉, 황금 비례로 선분 $\frac{A}{B} = \frac{A+B}{A}$가 되는 방식으로, 점 C가 A와 B의 관계에서 미를 결정짓는 중요한 분할점이 된다. 이 황금비례의 값은 1.618이다.

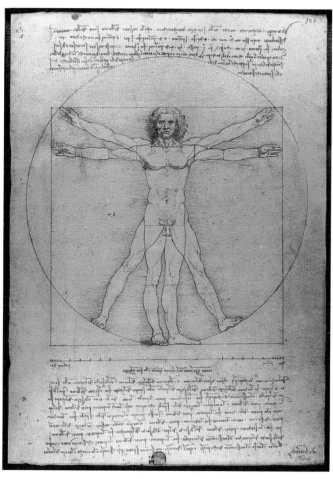

[그림 1] 비트루비안 맨Vitruvian Man(1487년경), 레오나르도 다빈치Leonardo da Vinci.

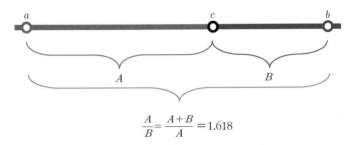

$$\frac{A}{B} = \frac{A+B}{A} = 1.618$$

[그림 2] 선 분할의 황금비례

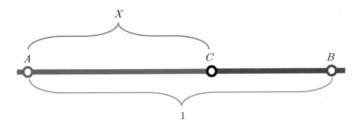

$$1 : x = x : 1 - x \text{이므로 } x^2 = 1 - x, \quad x = \frac{\sqrt{5}-1}{2}$$

즉, $\dfrac{\overline{AC}}{\overline{AB}} = \dfrac{\sqrt{5}-1}{2} = 0.618, \quad \dfrac{\overline{AB}}{\overline{AC}} = \dfrac{2}{\sqrt{5}-1} = 1.618$

[그림 3] 황금비 $\dfrac{1}{X}$

[그림 3]에서 나타나듯 $A + B$가 1이고 AC가 x라면, $1 : x = x : 1 - x$이므로 $x^2 = 1 - x$, $x = \dfrac{\sqrt{5} - 1}{2} = 0.618$, 따라서 이 것은 $\dfrac{\overline{AC}}{\overline{AB}}$의 값이며, $\dfrac{\overline{AB}}{\overline{AC}}$값은 $\dfrac{2}{\sqrt{5} - 1} = 1.618$이 된다.

황금 분할 면적에 대한 비례를 구할 적에는 [그림 4]와 같이 정사각형 A, B, C, D를 먼저 그린다. 그리고 밑변 BC의 2등 분점 M을 구한 후 M을 중심으로 MD가 만나게 원호를 그리 면 BC의 연장선상의 교점 E를 얻을 수 있다. 다시 점 E에서 수직선을 세워 AD의 연장선이 만나는 교점 F를 구하면 정사 각형 $ABCD$와 직사각형 $ABEF$의 면적을 구할 수 있다.

이러한 황금 분할된 사각형 안에 정사각형을 그리면 남은 직사각형은 다시 황금 단면 직사각형이 된다. 남은 직사각형 을 다시 정사각형으로 나누고 더 이상 사각형을 그릴 수 없을 때까지 이 과정을 반복하면 무한한 황금 직사각형을 얻을 수 있다. 각각의 정사각형 안에 사분원을 그리면 하나의 곡선으 로 연결되는데, 이것이 [그림 5]와 같은 황금나선이다.

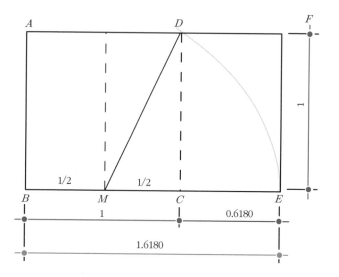

[그림 4] 사각형 황금비례 작도

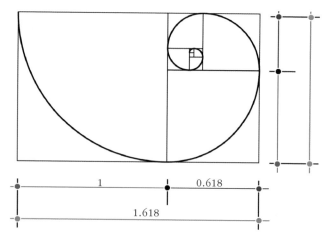

[그림 5] 나선형 황금비례 작도

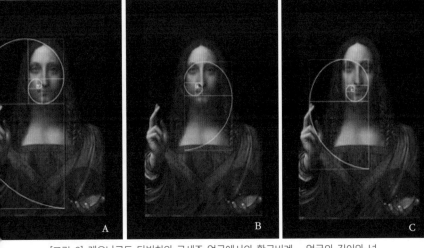

[그림 6] 레오나르도 다빈치의 구세주 얼굴에서의 황금비례 - 얼굴의 길이와 넓이 비례(A), 코와 입의 넓이 비례(B), 윗입술과 아랫입술 사이를 기준으로 인중 부분과 턱, 코 끝을 기준으로 눈썹과 턱의 비례(C).

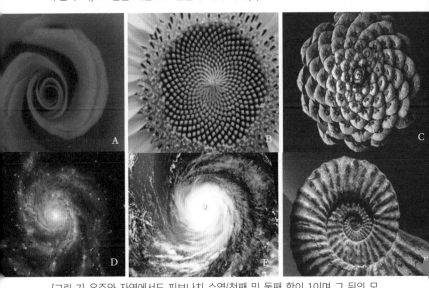

[그림 7] 우주와 자연에서도 피보나치 수열(첫째 및 둘째 항이 1이며 그 뒤의 모든 항은 바로 앞 두 항의 합인 수열이다)에 기초한 나선 형태를 찾아볼 수 있다: 장미의 꽃잎(A), 해바라기 씨앗(B), 솔방울(C), 우주(D), 허리케인(E), 암모나이트 화석(F).

황금비례는 오랜 기간 동안 건축이나 예술에서 아름다움의 척도로 사용되고 있다. 학자들에 의하면 얼굴과 치아를 포함한 인체에서도 황금비례가 나타나며, 건축과 제품, 회화[그림 6], 자연에서도 발견된다. 그리고 [그림 7]과 같이 우주나 자연, 식물의 성장, 화석에서도 나타난다.

하지만 황금비례는 아름다움을 증명하기 위한 비례의 기준일 뿐, 디자인 과정에서 수학적으로 적용되지는 않는다. 헤겔의 이야기처럼 비례는 "단순히 질과 양의 같음이 아니라 관계의 같음이며, 상호관계 속에서만 의미를 가지는 것"이라[11] 디자이너들은 황금비례를 바탕으로 창의적인 비례를 찾아 제품이나 작품 전체의 맥락을 고려하여 직관적으로 적용한다. 새롭고 창의적인 비례일지라도 사용자의 기분을 좋게 만드는 훌륭한 비례를 갖추고 관계적으로도 잘 어우러져야만 좋은 디자인이 될 수 있다.

굿 디자인은 균형감에 있다

동서양을 막론하고 철학자들은 어느 한쪽에 치우치지 않는 중meson을 인간이 삶을 살아가는 하나의 방법으로 보았다. 모든 것에서 균형balance을 이루는 것이 행복이나 아름다움과 같은 가치에 도달할 수 있다는 의견이다.

사전적 의미로 균형은 사물을 똑바로 세우고 어느 한쪽으로 기울어지거나 치우치지 않고 안정적으로 유지할 수 있도록 균등하게 무게를 분배하거나 정확한 비율인 상황을 일컫는다. 경제적 의미로는 외부의 충격이 없이 수요와 공급이 더 이상 변하지 않고 안정적으로 유지되는 상태를 말한다.[12] 이러한 것들은 수치나 부피, 무게의 상태가 물리적으로 균형을 이룬다는 의미에 방점이 찍힌 것을 알 수 있다.

예술 분야에서 균형이란 시각적으로 안정감을 주는 것을 의미한다. 이것은 조형의 원리로 시각적인 무게의 분배 그리고 시각적 흐름에서 비롯된 방향과 관련이 있다. 작품을 구성하는 요소들의 조합과 배치 또는 색채와 선의 변화는 시각적인 힘을 만들어 내며 이는 곧 하나의 방향으로 작용하는 시각적 흐름을 나타낸다.[13]

디자인 균형 역시 미를 다루는 근본 원리 중 하나로, 조형 요소들의 무게감이나 방향감이 어느 한쪽으로 기울어지지 않고 안정감을 이룬 상태로 정의할 수 있다. 디자인에서 균형을 이루기 위해서는 시각적 무게감이나 방향감을 적절히 배분하는 것이 중요하다. 또한 모양과 크기, 부피와 위치, 색채의 대비와 색채의 톤도 시각적 균형에 영향을 미치며 시각적 무게감을 드러내는 디자인 요소의 배열이나 배치의 밀도도 균형

을 판단하는 기준이 될 수 있다. 한쪽으로 치우치거나 기울어 지지 않는 디자인은 심리적 안정감을 제공해 궁극적으로 사용자가 행복감을 느끼게 만든다. 즉, 디자인 균형은 아름다움의 중요 구성요소이다. 이와 같은 원리 때문에 균형이 잡힌 대상은 즐거움(쾌)을 주는 반면, 균형을 이루지 못하는 것은 불안정함(불쾌)을 자아낸다.

구도의 관점에서도 디자인의 시각적 균형을 살펴볼 수 있다. 일반적으로 구도는 대칭적 그리고 비대칭적으로 나뉜다. 대칭적 구도는 디자인 요소가 양쪽에 동일하게 배치되어 시각적 무게감이 균형을 이루는 것을 의미한다. 이는 대체로 디자인하기 쉬운 방법에 속한다. 일정한 양식 덕분에 격식과 아름다운 느낌을 자아내지만, 한편으론 정적이며 시각적으로 무겁게 느껴지며 통일감이 반복되면 지루함을 주기도 한다. 반면 비대칭 균형은 작품 내 가상의 중심선을 기준으로 양쪽에 구성된 모양이 짝을 이루지 못하거나 시각적 가중치가 균등하지 않아 한쪽으로 치우친 상태에서 나타난다. 대칭과 같은 균형감을 가지기는 어렵지만 역동적인 움직임을 불러일으키며, 시각적 다양성과 함께 풍부한 감성을 제공하기도 한다.

이러한 대칭과 비대칭에서 비롯된 느낌은 대표적으로 고대 이집트와 그리스, 그리고 르네상스 시대의 예술품에서 확인할

수 있다. 고대 이집트 시대의 예술품은 대체로 양쪽이 정확한 대칭적 비례를 가진 형상이며, 부동적이라 매우 딱딱하고 엄숙한 느낌을 준다. 반면 르네상스 예술품은 자연스러운 자세의 형상을 나타내기에 동적이고 시각적으로 매우 부드럽게 느껴진다.

좀 더 자세히 살펴보자면 고대 이집트의 인체 조각상은 일정한 평행 감각을 유지하는 좌우 대칭과 수직적 자세를 중요시했다. 고대 그리스 조각상의 상체는 부동적이지만 양다리를 앞뒤로 벌리고 한쪽 무릎을 살짝 구부린 자세를 하고 있으므로 고대 이집트의 조각상보다는 대칭적 균형감이 깨진 모습이다. 르네상스 시대의 조각상은 이전 시대의 조각상에 비해 균형감이 더 많이 깨진 모습을 하고 있다. 양다리를 옆으로 벌리고 한쪽 다리에 무게 중심을 싣고 있으며, 힘이 실리지 않은 다리를 비스듬하게 두고 어깨와 골반에 약간의 회전을 적용함으로써 자연스럽게 S자 형태가 생겨나도록 한 비대칭적 자세의 형태를 취하고 있다. 이로써 동적인 느낌이 강조된다. 특히 르네상스 시대의 인체 상은 세부적인 근육까지 자세히 묘사하였을 뿐만 아니라 몸의 기울기에 따라 반응하는 근육의 수축과 이완을 이용해 긴장감과 풍부함을 더하고 동시에 비대칭적이면서도 안정적인 균형감을 보여주는 자세를 갖

는 것이 특징이다. 이러한 기법을 콘트라뽀스토라 하며, [그림 8]을 통해 확인할 수 있다.

콘트라뽀스토는 이탈리아 말로 '대치된', '대조적인'의 의미가 있다. 이것은 기원전 650년경 그리스 시대 청년상인 쿠로스와 같은 아르카익 양식, 즉 [그림 9]과 같이 앞발을 약간 내민 조각상의 자세가 정면을 바라보는 부동의 경직된 자세와 대비된다. 콘트라뽀스토 기법에서 나타나는 비대칭적 균형감은 대칭적 균형감보다 역동적이고 부드럽고 풍부한 느낌의 아름다움을 자아낸다. 이처럼 대칭적이든 비대칭적이든 균형을 유지했을 때 대상을 바라보는 이들을 즐겁게 하여 시선을 붙잡아 둘 수 있게 된다. 우리가 현상을 봤을 때 느끼게 되는 편안함이나 불안함과 같은 심적 작용이 흥미를 유발하기 때문이다.

그 밖에도 디자인에서는 낯섦과 익숙함, 기능과 형태적 균형도 영향을 미친다. 낯섦이란 새로운 기술이나 디자인적 요소가 기존보다 혁신적으로 차별화되어 소비자가 쉽게 이해하기 어렵고 적응하지 못하여 회피하게 만드는 것이다. 혁신성이 과하면 소비자가 적응하기 어렵다는 문제도 따른다. 그리고 기능과 형태적 균형은 어떤 물건이 가지고 있는 일 또는 역할에 맞는 기계적 성질과 시각적 매력 사이의 조화이다. 따

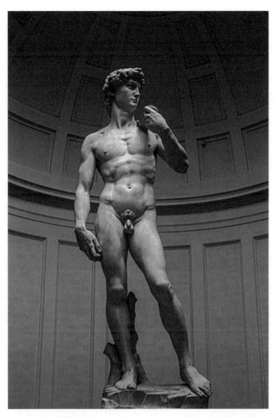

[그림 8] 다비드David(1501~1504), 미켈란젤로 부오나로티 Michelangelo Buonarroti. 비대칭적 균형 – 오른쪽 다리는 곧게 세우고 왼쪽 다리를 살짝 접음으로써 몸이 균형을 잡기 위해 자연스럽게 반응한 형태를 취하고 있다. 위로 올라간 오른쪽 엉덩이 쪽 몸통이 수축하고 왼쪽 몸통은 이완되어 S자 상태로 체중을 지탱하고 서 있어 부드럽고 역동적인 비대칭적 자세로 나타난다. 이러한 기법을 콘트라뽀스토Contrapposto라 한다.

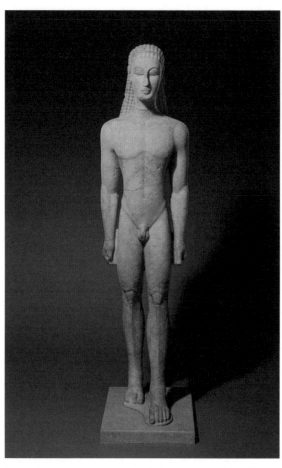

[그림 9] 쿠로스Kouros(기원전 6세기), 그리스. 대칭적 균형 – 왼쪽 다리를 살짝 앞으로 내밀었지만 팔은 경직된 차렷 자세로 좌우 대칭적 구조를 갖는다. 단순하고 추상적이고 기하학적인 아르카익 Archaic 양식의 작품이다.

라서 기능과 형태, 낯섦과 익숙함의 적절한 균형도 디자인에서는 중요한 과제이다.

디자인에서의 시각적 균형은 개인의 경험적 차이에 따라 주관적일 수 있으며 다르게 해석될 수 있다. 그렇지만 살펴본 바와 같이 일반적으로 미학적 관점에서의 보편적 타당성을 가지며, 관객의 시선을 사로잡는 중요한 척도가 된다.[14] 작품의 품질과 대중의 수용성을 향상할 수 있다는 측면에서 균형성은 굿 디자인의 중요한 요소이다.

굿 디자인은 조화롭다

자연의 소리는 다양한 내적 감정을 불러일으킨다. 우리가 감각기관을 통해 소리를 인식할 때 감성은 이를 노이즈로 받아들이기도 하고, 멜로디로 받아들이기도 한다. 노이즈로 인식될 때는 불쾌감을 느끼고, 멜로디로 인식할 때는 즐거움을 느끼는데, 즐거움을 느끼는 것이 조화, 즉 하모니harmony이다.

하모니는 라틴어로 결합, 연결, 선율이라는 의미가 있는 하르모니아harmonia에서 유래하였다. 그리스어에서 유래한 하모니는 음악적으로는 소리의 일치, 철학적으로는 결합의 수단, 법과 정부와 같은 제도적 측면에서는 질서라는 의미로 사용

되었다. 이 모두가 조화의 어근에서 의미하는 서로 '맞추다'에서 파생된 현상을 '결합'하는 것으로, 일치와 질서를 통해 즐거움을 유발한다.[15] 음악에서 조화는 서로 다른 음정이나 음질이 동시에 들려도 화음이 불쾌하지 않고 기분을 좋게 하는 효과이며, 미술에서는 부분과 전체를 형성하는 그림의 요소들이 즐거움을 주는 상태를 뜻한다.

디자인에서 조화는 비례 및 균형과 함께 미를 형성하는 구조적 요소 중 하나이다. 전체적인 구성이 질서 있게 배열되어 심리적으로 만족감을 주는 것을 의미한다. 색상이나 모양 또는 질감 등 다양한 디자인 요소들이 독자성을 가지면서도 전체적으로 잘 어우러져 서로 상충하지 않으면서 연관성 있게 결합이 되어야 매력적인 효과를 나타낼 수 있다. 즉, 서로 다른 디자인 요소가 상호 보완적으로 작용하면서 전체에서 분리되지 않고 서로의 영향을 강화할 때 효과적으로 조화를 이룰 수 있는 것이다.[16] 다만 이것은 둘 이상의 사물의 성질이나 형상이 동일한 범주 안에 있다는 동일성이나 같은 유전적 성질을 가진 종의 개념, 즉 닮음과는 차이를 가진다.

기원전 700년경 중국 서주 말기 사상가이자 오행설로 만물의 복잡성을 풀이한 사백史佰은 "한 가지 색으로는 무늬를 만들지 못하며, 한 가지 물건으로는 조화를 이루지 못한다"라고

했다.[17] 그리고 고대 그리스 사상가 헤라클레이토스는 "만물은 대립물의 집합체이고, 결합할 대립물 없이는 통일도 존재하지 않는다"라고 했다. 이것은 다원성과 통일성을 궁극적으로 하나라고 본 것이다. 그의 철학 사상의 핵심은 낮과 밤 같이 반대되는 대립물의 충돌에서 조화가 탄생한다고 생각한 것이다.[18]

이러한 원리를 기초로 예술적 가치가 높은 회화를 중심으로 살펴보면, 비슷한 형태나 패턴, 색채를 활용한 구성이 만들어내는 조화와 그렇지 않은 대립적 구성에 의한 조화가 전달하는 감성의 차이를 확인할 수 있다. 1905년에서 1909년 사이에 완성된 구스타프 클림트Gustav Klimt의 스토클레 궁전 벽화는 세 개의 모자이크 시리즈로 주제가 '기대', '생명의 나무', '성취'라는 세 가지 부분으로 세분화되어 있다. 특히 [그림 10] '생명의 나무' 부분에서는 나뭇가지가 소용돌이치며 춤을 추는 듯한 느낌을 강조하고 있다. 크고 작은 패턴의 조합이 리드미컬한 감각을 더해주며, 좌우 대칭적이면서 동일한 패턴과 유사한 계통의 색채를 사용하여 작품은 질서 있고 조화로운 느낌을 풍기고 있다. 그러나, 작품 내에서 반복과 통일성이 강조되어 시각적으로 지루함을 느끼게 한다. 이러한 특징은 작품의 전체적인 구성에 일정한 무게감을 부여한다.

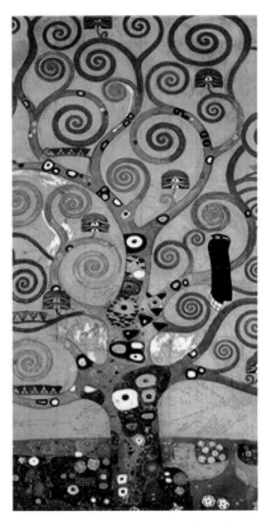

[그림 10] 생명의 나무Tree of Life(1905~1909), 구스타프 클림트Gustav Klimt
(1862~1918).

한편, [그림 11] '기대'는 강한 부조화적인 요소를 대비시키는 특징을 가지고 있다. 크고 작은 기하학적 도형이 반복적으로 사용되어 자칫 지루해질 수 있음에도 대립적인 요소를 적절히 적용하고 형태와 흐름에 변화를 주면서도 일관성을 유지함으로써 질서를 확보하고 있다. 작품을 자세히 살펴보자면 자연이 만든 선과 인간이 만든 선이 적절히 어우러져 조화를 이루고 있다. 나뭇가지는 곡선적이고 부드럽게 표현되어 있으며, 여인의 옷은 삼각형 무늬로 직선적이고 경색되어 있다. 그리고 색채는 부분적이지만 강렬한 보색으로 이루어져 있다. 이처럼 작품을 구성하는 각각의 세부 요소들은 극명한 대비를 가지지만 전체적으로는 조화롭고, 보는 이의 감성을 풍부하게 한다. 특히 단순한 색채의 스펙트럼에도 불구하고 보다 풍부하고 아름다운 조화를 느끼게 하는 것은 화려한 보색 대비와 함께 직선과 곡선으로 이루어져 극적으로 대비되는 요소들에서 오는 것이라 할 수 있다.

마지막으로 [그림 12] '성취'는 '생명의 나무'보다 다양한 형태와 색상으로 풍부하게 느껴지지만, '기대'에 비해서는 풍부함이 덜한 느낌을 주고 있다. 이는 그림을 형성하는 주요 요소가 대부분 곡선으로만 이루어져 있어 형상적으로 대립이 부족함에서 기인한다. '성취'에서 소용돌이치는 패턴과 타원

[그림 11] 기대Expectation(1905~1909), 구스타프 클림트Gustav Klimt
(1862~1918).

[그림 12] 성취Fulfilment(1905~1909), 구스타프 클림트Gustav Klimt (1862~1918).

의 반복적 사용은 질서를 가지게 하지만 한편으로는 반복적 효과가 두드러져 지루한 느낌을 주며, '기대'와 달리 보색 대비가 상대적으로 부족한 특징을 갖고 있다. 이에 따라 예상치 못한 변화나 독특한 형태가 부족하여 미적 경험이 다소 단조로워지는 결과를 가져온다.

이러한 구성적인 특징으로 인해 '성취'는 '생명의 나무'보다 색채의 다양성에도 불구하고 '기대'에 비해 풍부함이 덜한 느낌이다.

그리고 구스타프 클림트의 [그림 13] '아델레 블로흐 바우어 초상화 I'은 선이나 동일한 형태의 도형과 색채를 반복적으로 사용하면서도 지루함이 없이 풍부한 감성을 자아내는 작품으로, 대립적 효과를 잘 이용하고 있다. 이 작품은 클림트의 가장 완벽한 작품 중 하나로 평가되며, 그림을 구성하고 있는 전체적인 요소들은 직선과 곡선으로 어우러져 있다. 반복되는 작은 삼각형과 사각형의 패턴은 직선적이며, 원과 나선형은 곡선적인 것이 개별적으로 상반되지만, 전체적으로는 화려한 황금색에 의해 통일성을 가진다. 이러한 기하학적 패턴의 대비가 전달하는 부조화한 상반성이 자칫하면 관객을 불쾌하게 만들 수도 있으나 황금색이라는 동일한 색채로 묶어 질서를 부여함으로써 극적인 조화를 이뤘다. 기하학적인 패

[그림 13] 아델레 블로흐 바우어 초상화Portrait of Adele Bloch-Bauer I (1907), 구스타프 클림트Gustav Klimt(1862~1918).

턴과 선의 성격이 마치 밤과 낮처럼 대립적이면서도 화려하고 풍부한 아름다움을 느낄 수 있는 작품이다. 조형적으로는 대비적이지만 동일한 계통의 색상으로 질서를 갖는 이러한 조화는 화려한 보색 대비보다 세련되고 우아함을 갖는 조화이다.

이처럼 조화는 서로 다른 것을 잘 맞거나 적합해 보이는 상황[19]으로 만들어 전체를 일관되게 형성하는 품질이다.[20] 이것은 시각적으로 서로 상이한 차이를 가지는 두 개 이상의 조형 요소들이 혼합되어 있지만 전체적으로 통일성을 가져 감각적인 아름다움을 표현하는 예술의 원리이다. 반대로 말하면 조화롭지 못한 것은 통일감이 없고 산만한 것이다.[21] 예를 들어, 조형의 전체가 크기와 모양이 서로 다른 부분으로 구성되어 산만할 경우, 부분과 부분 사이의 공간을 일정한 규칙으로 배열하면 질서가 부여되면서 요소들 간 상호 보완적 관계가 형성되어 조화를 이루게 되는 것이다.

칸트는 다양한 형상을 일정한 질서 하에 통일시키는 것을 조화라 했다. 헤겔에 의하면 조화는 색과 화음으로 설명할 수 있으며, 단순한 규칙성이 아니라 성질을 달리하는 것 사이에 존재하는 것들이 하나의 총체를 이룸으로써 상이한 것들 사이의 대립을 해소하는 것이라 했다.[22] 따라서 조화는 상반된 성질을 갖고 분리된 상태로 존재하는 두 개 이상의 조형 요소들의 대립적 관계를 해소하고, 유사성의 기법을 통해 통일감을 갖게 만들어 전체 속에서 어우러짐을 만들어 내는 것이다. 다양한 요소들에 의한 상이함의 결합, 즉 획일적인 동일함에 의한 통일이 아닌 상이한 둘 이상의 형태나 색채가 모여 어떠

한 질서를 갖춘다는 측면이 중요하다.

적절한 구성안에서 상이한 요소들이 서로의 색깔을 잘 드러낼 때 이를 바라보는 이들에게 편안하고 행복한 기쁨을 준다. 특히 대립적인 상이함의 조화는 풍부함을 더해 눈에 띄는 아름다움을 전달하고 즐거움을 오랜 시간 유지해 준다. 궁극적으로 굿 디자인은 즐거움을 주는 조화에 있다 하겠다.

굿 디자인은 독창성에 있다

르네상스 시대의 거장 중 미켈란젤로 부오나로티(1475~1564)와 레오나르도 다빈치(1452~1519)는 그들만의 특별한 예술적 기법을 기초로 한다. 미켈란젤로의 그림은 그의 조각과 달리 전체적으로 압축하거나 생략하는 대담성을 가지지만 다빈치는 상대적으로 물체를 사실적이고 정확하게 표현하기 위해 매우 세심하게 묘사하는 특징을 가진다. 하지만 이들이 대가로 인정받는 이유는 따로 있다.

미켈란젤로는 인체의 아름다움에 대한 남다른 사랑으로 수많은 시체를 절개하고 얻은 해부학적 지식을 작품에 반영했다. 그의 뛰어난 조각적 재능은 회화에서도 잘 나타나는데 남

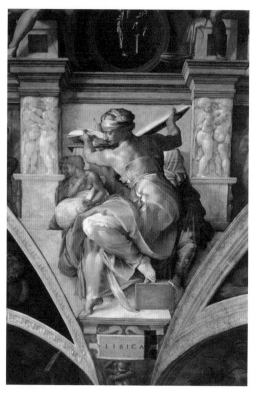

[그림 14] 천장화 중 리비안 시빌Libyan Sibyl(1511), 미켈란젤로 부오나로티 Michelangelo Buonarroti. – 대부분의 르네상스 시대 예술가들은 고대의 조각 품이나 모델을 통해 인체를 배웠으나 미켈란젤로는 10대 후반(1513~1515)에 시 체 해부에 참여해서 근육과 뼈를 관찰했다. 이러한 탐구로 인해 그는 인체를 해 부학적으로 표현하고 그림을 조각처럼 표현하는 독창성을 갖게 되었다. 그는 프 레스코 기법을 잘 다루지 못하여 고통스러워했으나 교황이 보낸 건축가 줄리아노 다 상갈로의 도움으로 회반죽의 기술적인 어려움을 극복했으며, 벽화의 표현 기 법도 일반적인 프레스코 기법에서 더 진보한 기법으로 스케치 후 색상을 칠하는 방식을 사용했다.

자와 여자를 구분하지 않고 근육을 강조한 모습으로 나타냈다. 또한 눈에 보이는 현실 너머의 이데아를 추구하는 플라톤의 철학에 기초한 신화와 종교적인 신념을 토대로 자신만의 창의적 예술의 세계를 구축하였다. [그림 14] 참조.

레오나르도 다빈치 역시 해부학에 대한 지식과 과학적 합리성에 기반한 인체의 비례와 기하학을 바탕으로 한 선형 원근법과 색채가 흐려지거나 상실되는 것은 바라보는 거리에 비례한다는 대기원근법 및 시대의 트렌드와 달리 벽화에 유화를 사용하였으며, 그림의 윤곽을 선으로 표현하지 않고 안개처럼 사라지게 하여 입체감을 살리는 스푸마토 등 예술사에 한 획을 긋는 그만의 특별한 기법을 창조하였다. [그림 15] 참조.

르네상스 예술을 파괴한 예술가로는 포스트 임프레셔니즘(후기인상주의)과 큐비즘(입체주의)을 대표하는 폴 세잔(1839~1906)과 파블로 피카소(1881~1973)가 있다. 이들은 고전미술을 혁신적으로 변화시켜 현대미술을 새로운 세계로 이끈 시조들이다. 현대미술사의 선구자인 세잔은 르네상스 시대와 같이 사실적으로 표현하는 전통적인 화법에서 벗어나 사물을 단순하게 표현하

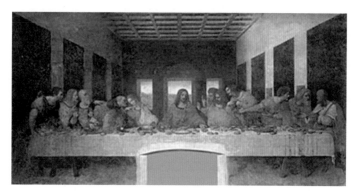

[그림 15] 최후의 만찬Ultima Cena(1495~1498년경, 1999년 복원), 레오나르도 다빈치Leonardo da Vicni – 선형 원근법을 적용한 대표적인 벽화로 복음서와 연관된 내용을 레오나르도의 신념에 따라 예수의 12명 제자의 성격을 자세, 제스처, 표정, 그리고 마음의 상태를 섬세하게 표현하였으며, 당대 벽화에 유행하든 프레스코 기법이 아닌 새로운 템페라 기법을 시도했다.

는 기법을 최초로 구현하였으며, 직관적인 관찰(주관적인 통찰)로 사물을 해석하고, 분석된 자기 생각을 그림으로 다시 구성하는 방법과 색채의 조형성, 예술적 변형, 기하학적 구성, 도형의 중첩과 색상의 대비(르네상스 시대의 원근법에 대한 접근방식이 아닌 차가운 색은 먼 곳을, 따뜻한 색은 가까운 곳을 나타내는 원근법으로 파란색과 노란색으로 표현)를 개발하여 공간감과 원근법을 표현하였다.[23] 또 자연을 단순화하면 기둥, 구, 그리고 원뿔로 나타낼 수 있다고 주장하는 등 새로운 예술 개념과 영역을 최초로 제시했다. 이러한 사상은 큐비즘의 계시가 된다. [그림 16] 참조.

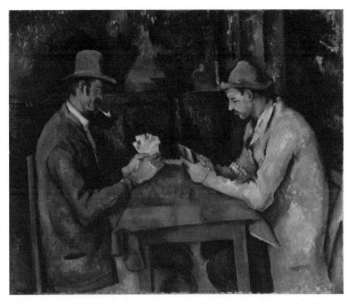

[그림 16] 카드 플레이어(1894~1895), 폴 세잔Paul Cézanne – 고전 회화 기법을 벗어난 대담한 터치와 단순한 묘사로 새로운 스타일을 창조한 세잔은 이전의 그림들과 달리 일상적인 생활을 묘사한 점에 있어서도 독창적이다. 그리고 물체를 여러 각도에서 동시에 관찰하는 다중시점을 결합하여 조형성을 강조하여 관객의 시선을 유도하는 것이 특징적이다.

20세기 또 하나의 천재 예술가인 파블로 피카소는 14세에 '첫 영성체(1896)'라는 현실 세계의 이야기를 사실적으로 표현한 그림을 제시했다. 이 그림을 통해 르네상스 시대의 3대 화가 중 한 명인 라파엘로 못지않은 실력을 드러냈다. 그러나 그의 후기 그림은 기존의 르네상스나 근대에 나타난 예술 사조를 뛰어넘어 보통의 사람들이 이해하기 어려운 작가의 높

은 감정 세계를 선과 색으로 표현하고 있다. 피카소는 이것을 "보이는 것을 그린 것이 아니고 알고 있는 것을 그리는 것이다"라고 했다.[24] 피카소에 의해 독창적인 기법과 이론으로 정립된 큐비즘은 입체적인 사물을 해체하고 이를 재해석하여 다시 추상화된 형태로 조합하는, 즉 3차원적인 구성을 이성적으로 분석하고 분해한 것을 2차원에서 감성적으로 묘사하는 양식이다.[25] 이를 통해 피카소는 감성적인 예술을 이성적인 예술로의 전환을 이룬 현대 미술의 창시자로 우뚝 서게 되었고, 역대 가장 창의적인 예술가 중 한 명으로 평가받고 있다. [그림 17] 참조.

미켈란젤로의 해부학에 기초한 창작 활동이나 철학적 신념, 레오나르도 다빈치의 인체 비례, 선형 및 대기원근법, 스푸마토 기법, 세잔의 단순한 표현 기법, 직관적인 관찰에 의한 사물 분석, 기하학적 구성, 색상대비 원근법, 피카소의 추상화된 형태의 조합 등 위대한 예술가들은 이전에 볼 수 없었던 자신만의 독특한 기법을 추구하였다. 전통에서 벗어난 미켈란젤로나 레오나르도 다빈치 또는 세잔과 피카소의 혁신적인 그림에서 우리는 당대의 독보적인 독창성을 엿볼 수 있다. 특히 세잔은 고전적인 사상과 그림에서 탈피하여 새로운 그림의 세계를 인류에게 경험하게 한 대표적인 사례로 볼 수 있다. 이처럼 시

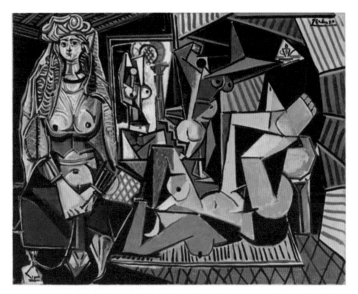

[그림 17] 알제의 여인들(1945~1955), 파블로 피카소Pablo Picasso – 외젠 들라크루아의 The Women of Algiers in Their Apartment에서 영감을 받은 작품이지만 고전적인 2차원적인 그림을 파괴한 것으로 입체주의와 초현실주의를 혼합한 창의적이고 추상적인 그림이다. 이러한 화풍은 20세기 미술에 지대한 영향을 미쳤다.

대의 변화를 선도한 거장들의 작품에는 그들만이 추구한 사상과 함께 독창성이 무엇인지를 상징적으로 보여주고 있다. 그들은 본인의 그림 속에서 내가 여기에 있다고 당당히 말하고 있다. "이게 나다!"라고 … 이것이 독창성이다.

사전적 의미로 독창성은 모방하지 않고 독자적인 것으로 새롭고 독특하다는 의미가 있다. 옥스퍼드 영어 사전에서는

독창성을 '독립적이고 창조적으로 생각하는 능력, 특별하고 흥미로운 것이며 또 어떤 것이나 다른 어떤 것과도 같지 않은 품질'로 정의한다. 철학적으로는 '원래의 사람이나 사물의 근원 또는 초기 상태'를 의미한다.

예술 분야에서의 독창성은 개인적으로 경험한 사실과 지식, 기술에 대한 비판적인 사고를 바탕으로 자신만의 독특한 관점을 작품으로 나타내는 것을 의미한다. 모방이나 파생이 아니라 자신만의 개성과 고유한 능력에 의해 가치를 새롭게 창조하는 것이다. 이는 개인의 능력과 특성에서 기인하는 것으로 특정한 기교와 인식 방식 및 확장하는 사고의 패턴을 요구하며 교육을 통해 의도적으로 학습될 수 있다.

이러한 독창성은 창의성의 발로이다. 학술적인 측면에서 창의성에 대한 정의는 다양하고 광범위하다. 어떤 사람은 창의성을 새롭고 남다른 성질이나 특성이라고 이야기하지만, 어떤 사람은 능력이라고 여기거나 기술, 프로세스, 제품 등으로 생각하기도 한다.[26]

창의성을 언어적 측면에서 보면 창조라는 단어에서 시작된다. 창조는 15세기 초 라틴어 크레아투스creatus에서 유래하여 만들다, 낳다, 생산하다, 번식하다라는 의미를 내포한다. 사전

적 의미에서 창의란 '지금까지 없었던 새로운 생각'이며 창의 적은 '새로운 생각이 깃들어 있는 것', 그리고 창의성이란 '새 롭고 남다른 것을 생각해 내는 성질'이다. 종교적 의미에서의 창의성은 예전에 없었던 물질이나 물체를 만들어 내는 것으 로 신성한 신적 능력을 뜻한다.

예술 분야에서 창의성은 오래전부터 아름다움을 창조하는 미적 창조성으로 논의되어 왔으며, 창의성은 원인과 효과뿐만 아니라 결과로 취급된다. 새로운 아이디어를 생각해 내는 능 력이며 기존의 것을 새롭고 혁신적인 방법으로 결합하거나 변형하여 새로운 결과물을 창출하는 것과 관련이 있다. 다시 말해 창의성은 독창적이고 상상력이 풍부한 아이디어, 개념, 솔루션 또는 어떤 표현을 만들어 내는 특성 등으로 말할 수 있으며 디자인에서 창의성 있는 아이디어란 기존의 것과 차 별화되는 참신한 기능과 미로 최초의 독창적인 창작물의 특 성을 말한다.[27] 이것은 시각적으로 매력적이어야 하고 기능적 으로도 사용자의 경험을 개선하여 새로운 가치를 제공할 수 있는 방식을 고수하여 더 나은 경험을 제공할 수 있어야 한 다. 즉, 관습에서 벗어나 새로운 방식으로 문제를 해결하려는 혁신적인 솔루션이 포함되어 있어야 하는 것이다.

따라서 디자인에서 독창성은 굿 디자인을 구성하는 상징적

인 가치 중 하나로 타제품과 차별화되는 기술이나 사상적 가치의 핵심이며 정체성의 발로이다. 이는 스타일, 기술, 소재, 조립공법 등 다양한 측면에서 나타날 수 있으며 시장에서 독특한 아이덴티티를 형성하고 경쟁우위의 차별화된 위치를 굳건히 확립하도록 도와준다. 그리고 독창성은 소비자들에게 높은 가치를 제공하기도 한다. 브랜드의 상징적인 가치를 본인의 이미지와 동일시하려는 소비자에게는 브랜드의 독창성이 자신의 개성을 사회적으로 특별히 돋보이게 하는 마법으로 작용하기 때문이다. 이처럼 독창성은 우수한 굿 디자인 요소이다.

굿 디자인은 피니싱 기술이다

사람 마음의 변화는 인지 기관의 영향을 받지만, 인지 기관은 주변 환경의 작용으로 왜곡되기도 한다. 이러한 왜곡을 바로잡기 위해 시각적 보정이라는 디자인적인 속임수가 사용되기도 한다. '오차를 없애고 더욱 참값에 가까운 값을 구하여 결함이 없도록 보충하고 정정하는 것'이라는 보정의 사전적 의미에서 나타나듯 디자인에서는 시각적 보정을 통해 디자이너가 의도한 대로 물체의 형태가 갖추어지도록 오차를 시각적으로 조정한다. 이러한 작업은 디자인된 결과물이 미적으로

더욱 세련되고 수준 높은 품질을 유지할 수 있도록 도와주며 소비자가 감성적 행복감을 느끼도록 하는 방법이다.

따라서 훌륭한 디자인은 시각적 인식을 만족시키기 위해 수학적 규칙보다 시각적 보정을 우선시한다. 이것은 비단 디자인 영역뿐만 아니라 우리들 생활 속에 적용되는 진리와도 맞닿아 있기도 하다. 규칙은 삶의 기본이 되는 틀이지 절대적 가치가 아닐 수 있다는 것이다.

고대 그리스 건축가들은 원근법에서 기인한 기형적인 변화를 조정하기 위해 비례를 조절하여 시각적 변형을 이뤄내고자 했다. 원근법에 의해 시각적으로 가까이에 있는 물체와 멀리 있는 물체의 거리를 좁히는 느낌을 받을 수 있도록 멀리 있는 물체를 의도적으로 확대하기도 했다.

예를 들어, 파르테논 신전의 경우, 기둥 상단부의 돌출된 처마의 끝단과 하단부 끝의 시점(시선이 닿는 점)이 일직선으로 연결되어서 평면으로 보인다. 물리적으로 이는 기둥 길이의 16배가 되는 거리에서 봤을 때 가능한 것이다. 하지만 신전의 바로 아래에서 보더라도 평면으로 보이는 효과를 주기 위해, 즉 아래에서 볼 때 처마가 기둥의 뒤쪽으로 넘어지듯 보이지 않고 수직으로 보이게 하기 위해, 처마의 끝단을 기둥보다 일

부러 튀어나오게 설계했다는 특징이 있다. 또 신전의 높은 기둥의 표면이 평면으로 디자인될 경우 기둥의 중앙 부분이 가늘게 보이는 현상이 발생한다. 신전의 기둥은 이러한 왜곡 현상을 방지하기 위해 기둥의 중간 부분을 약간 부풀려서 곡률이 형성되도록 조정했다. 이것을 엔타시스라고 한다. 그리고 신전의 기단 면은 좌우 끝 단보다 중앙 부분을 약간 높게 조정하여 곡선을 이루고 있다. 기단이 수평일 때 아래쪽으로 처진 듯한 시각적 현상을 보완한 것이다.[28] 이것은 건축뿐만 아니라 자동차와 같이 큰 제품을 디자인할 때도 적용하기에 적합하며, 선만 아니라 면의 개념에서도 동시에 적용된다. 이러한 원리는 우리가 피사체를 볼 때, 즉 우리 눈에서 피사체 각 부분에 미치는 시점 간 거리가 모두 다르기 때문이다.

이런 원리는 조각 작품에서도 좋은 피니싱의 예를 찾아볼 수 있다. 시각적 보정으로 자주 인용되는 이탈리아 조각가 도나텔로의 작품 [그림 18] '성 요한 상'의 앉은 모습은 원래 피렌체 두오모 앞마당에 위치했다. 바닥에서 약 3m 위쪽에 위치해 관객이 고개를 들고 쳐다봐야 하는 높이에 설치되어 있었다. 성 요한과 시선이 같은 높이의 정면에서 본 형상과 아래쪽에서 올려다본 모습은 확연히 다르다는 느낌을 받는다. 조각상을 정면에서 봤을 때는 얼굴과 수염의 크기가 몸통의

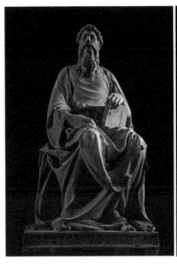

[그림 18] 성 요한 상St. John the Evangelist(1408~1415), 도나텔로Donatello
(좌) 아래쪽에서 본 모습, (우) 정면에서 본 모습.

실제 비율과 달리 비정상적으로 길고 크다. 정강이 부분 역시
몸통의 비례 대비 상대적으로 짧아 보인다. 그러나 같은 조각
상을 바닥에서 봤을 경우 다리와 몸통, 머리의 비례가 어색하
지 않고 자연스럽게 느껴진다.[29] 이를 두고 관객이 조각을 보
는 지점에서 인체의 아름다운 비율을 찾기 위한 시각적 보정
을 적용한 것이라 학자들은 이야기한다.

미켈란젤로의 조각 작품 [그림 19] '피에타'와 [그림 8] '다비
드 상'에서도 동일한 현상을 확인할 수 있다. 피에타 상에서
는 마리아의 얼굴이 몸에 비해 상대적으로 작아 보이는 것을

[그림 19] 피에타Pieta(1498~1499), 미켈란젤로 부오나로티Michelangelo Buonarroti. – 작은 얼굴을 보정하기 위해 후드를 쓴 모습으로 표현.

보완하기 위해 머리에 후드를 씌워 머리가 보다 크게 보이도록 비례를 조정했다.[30] 다비드 상은 구약성서에 골리앗과 싸우는 다비드를 형상화한 것으로 전투를 준비할 때 가지는 내면적인 감정과 결연한 의지를 인상 깊게 묘사하고 있다. 미켈란젤로는 다비드 상에서 손의 크기를 확대하여 관객들에게 전달하고자 하는 메시지를 강조하기 위해 몸의 전체 길이 대비 팔의 길이가 조금 더 길게 늘어뜨려진 모습으로 보정을 적용했다. 또한 인체의 비례를 해부학적으로 표현하기 위해 근육과 신체의 비례도 보정하였다. 이를 통해 다비드 상은 자연스럽고 균형 있는 몸을 가지게 되었다. 나아가 눈, 코, 입 등 세부적인 표정에도 보정을 적용하여 감정을 효과적으로 표현하였다. 이러한 보정을 적용한 덕분에 강하고 아름다운 자세

를 갖춘 다비드의 모습으로 형상화될 수 있었다. 이와 같은 보정을 적용한 미켈란젤로는 조각상을 관람할 때 조각상을 볼 수 있는 적절한 거리와 공간이 필요하다는 개념을 제시하기도 했다.

기하학에서도 이와 같은 시각적 보정을 확인할 수 있다. 정사각형에 내접하는 원과 정사각형을 비교해 살펴봤을 경우 원의 크기가 작게 보인다. 이것은 원에 내접하는 지름의 길이와 사각형에 내접하는 길이가 같지만, 각기 다른 형태와 면적의 차이에서 오는 시각적 현상 때문이다. 이러한 정사각형과 원을 인접하게 배치하면서도 시각적으로 같은 크기로 보이게 하기 위해서는 원의 지름을 약간 키워야 한다. 원과 정오각형의 크기 또한 마찬가지다. 원에 내접하는 오각형이 작아 보이기 때문에 오각형의 꼭짓점이 원호를 벗어나는 크기를 가져야만 시각적으로 같은 크기로 보일 수 있다. 이와 같은 시각적 보정은 크기뿐 아니라 색깔에 따라 차이를 갖기도 한다.

자동차나 제품 디자인에서도 종종 시각적 왜곡을 보정하곤 한다. 그 예시로 '런인알run-in-r'을 적용하는 경우를 고려해 볼 수 있다. 런인알이란 직선과 곡선이 만나는 접점의 일정 구간에 커브의 성격을 동일하게 만들어 선의 흐름을 자연스럽게 하는 것이다. 각진 모서리에 반지름을 가진 원호를 그리면 직

선과 만나는 접점에 형성된 선의 흐름이 시각적으로 왜곡되어 보이는 현상이 발생한다. 이를 자연스럽게 보이도록 하기 위해서는 런인알을 적용하여 시각적으로 제품이 왜곡되는 것을 방지하게 된다.

제품의 파팅 갭(조립된 부품 간의 간격이나 차이)도 디자인 기술에 따라 품질의 차이가 크게 나타난다. 커브를 가진 표면에 파팅이 필요하다면 시점에 따라 파팅 갭이 더 커 보일 수 있다. 때문에 이를 해결하기 위해서는 파팅 주변을 최대한 평면을 유지하도록 런인알로 조정한 후 파팅이 형성되도록 디자인해야 하며, 평면과 커브면은 적절한 런인알이 적용되어야만 좋은 품질을 확보할 수 있다.

보정은 작고 사소한 부분이지만 완성도 높은 아름다움을 창조하기 위해 꼭 필요한 부분으로 제품을 디자인할 때 반드시 고려되어야 하는 굿 디자인의 원리이다.

II

럭셔리 디자인은
굿 디자인과
어떻게 다른가?

01

럭셔리의 어원적 시대적 의미

언어는 시대를 대변한다고 할 수 있다. 이러한 의미에서 언어의 변천 과정을 잘 들여다보면 언어가 담고 있는 의미 속에는 인류가 시대적으로 추구한 가치가 무엇인지를 짐작할 수 있다.

럭셔리란 말은 어떻게 생겨났으며 그 뿌리는 무엇이며, 유럽 주요 국가들의 시대별 의미와 사전적 의미는 무엇일까? 먼저 어원적 관점에서 살펴보면 럭셔리는 라틴어 룩수리아luxuria에서 유래하였으며, 룩수스luxus에서 파생되어 과잉excess이라는 의미를 가지고 있다. 그리고 룩수스에서 유래한 럭스luxe는 '우아한', '호화로운' 뜻을 가지고 있으며, 또 다른 어원으로는 라틴어 룩스lux가 있는데, 이 단어의 어근은 인도 유럽 조어 레욱lewk으로 빛을 의미한다.[31]

시대별 변천을 보면 14세기 초에는 남녀 사이의 성적인 행위를 의미하는 성교의 뜻을 갖고, 14세기 중엽에는 병적인 성

욕이나 음란한 성향을 의미하는 음탕한, 그리고 종교적이나 도덕적으로 잘못된 자아의 탐닉을 의미하는 죄 많은 방종의 뜻으로 사용되었고, 14세기 후반에는 사치와 감각적 쾌락에 중독된 의미로 관능적인 쾌락이라는 의미가 있다. 15~16세기에는 화려함, 풍부함의 의미로 사용되었다.[32] 17세기부터는 도덕적으로 부정적인 성과 고급스럽고 비싼 것을 탐닉하는 습관을 의미하는 경멸적인 색채가 희미해지기 시작하였으며, 예절이 럭셔리를 더욱 빛나게 함으로써 럭셔리에서 우아함이 강조되는 시기였다. 18세기 초에는 '호화로운 주변 환경'을, 18세기 후반부터는 '삶의 필수품 이상의 선택이나 안락함'의 의미를 가지는 단어로 사용되었다. 오늘날 옥스퍼드 영어 사전에서는 럭셔리를 대단히 편안하고 우아한 상태, 필요하지는 않지만 비용이 많이 든 것, 그리고 구하기 힘든 것, 유일하고 드물게 얻을 수 있는 것 등 긍정적인 의미로 정의하고 있다.

용어의 의미와 시대적 변천에서 볼 수 있듯이 생산과 소비의 개념에서 본 럭셔리란 잉여의 물자들에 의해 생겨난 여유로움이었다. 여기에서 비롯된 풍부함이 과시적인 경쟁으로 인하여 화려하고 사치스러운 것으로 변화한 것으로 이해할 수 있다. 한편 잉여 물품을 가지지 못한 사람들의 상대적 빈곤감에 의해 럭셔리라는 단어에 부정적 의미가 싹트기 시작했다

고 이해해 볼 수도 있을 것이다. 14세기에는 성sex도 럭셔리의 대상이었다는 점에서 중세 후기 사회적 관습을 고려했을 때 종교에 의해 부정적 의미가 덧씌워짐으로써 생겨났을 것으로 추정된다.

그리고 사회적으로나 경제적으로 잉여에 의한 여유로움이 경쟁의 대상이 되면서 과시적인 물건은 값이 더욱 높아지고 값이 높아진 만큼 빛이 나야만 했을 것이다. 하지만 현대에 들어서는 계층과 계급적인 의미가 많이 사라지고 일반시민들의 삶이 윤택해져 다수가 럭셔리를 소유하게 되면서 이전의 부정적인 의미가 옅어지고 있는 추세이다. 종합해 봤을 때 럭셔리는 과잉으로 생겨나 어떤 것이 필요하거나 또는 심적으로 원하거나 요구되는 것 이상의 것으로, 풍부하고 호화로운 것으로 예나 지금이나 화려하고 빛이 나는 것임을 확인할 수 있다. 하여 극도로 우아하여 희귀하고 비용이 비싸다고 정의할 수 있다.

02

럭셔리는 어디쯤 위치하는가?

럭셔리는 고대 이후 종교적 및 정치적인 목적에 의해 부정과 긍정이라는 이중적인 의미가 공존했었고 오늘날에는 긍정적인 용어로 인식되어 상품의 높은 가치를 대변하는 의미에서 기업의 마케팅에도 자주 사용되고 있다. 하여 마케팅 차원에서 경쟁적으로 사용되면서 럭셔리에 대한 개념적인 경계가 흐릿해짐과 동시에 세분화되고 새롭게 탄생되는 용어로 인해 기업, 시장, 소비자 등 각자의 시각에서 럭셔리에 대한 다양한 관점과 인식의 차이가 나타나게 되었다.

필자는 용어의 의미와 맥락적 관점에서 상품의 위계를 피라미드 형태의 계층구조로 나누고 럭셔리가 어디에 위치하는지 구분한다. 이를 위해 럭셔리와 프리미엄, 스탠다드, 이코노미에 대한 용어를 이해하고 럭셔리와 프리미엄 상품에 필요한 프레스티지가 가지는 상징적 의미인 명성과 위신, 품격을 매개로 각각의 상품 계층을 비교하고자 한다.

상품의 수준이나 가치를 나타내는 위계는 품질과 가격을 기준으로 설명할 수 있으며, 인문사회학에서 사회의 계층적 구조를 상류층, 중류층, 하류층으로 나뉘듯 상품도 낮은 또는 보통의 품질economy, 중간 또는 표준 품질standard, 최고 품질 premium 등 계층적 구조에 의해 구분할 수 있다. 사회적 구조에서도 상류층보다 더 높은 계급의 왕족이나 귀족이 위치했듯 상품에서도 프리미엄보다 더 높은, 마치 왕족이나 귀족과 같은 럭셔리가 존재한다. 이러한 상품의 위계는 같은 특징을 가진 제품군이나 브랜드 사이의 비교로 나뉘게 된다.

첫째, 프레스티지는 라틴어 프라이스티기움praestigium에서 유래하며, 잘못된 정신 상태를 이야기하는 '착각illusion', 또는 무엇에 홀린 듯이 잘못된 믿음을 가지게 하는 '현혹delusion'이라는 의미가 있다. 16세기 프랑스어에서는 착각 외 '책략trick'과 '사기행위imposture'라는 의미가 추가되어 부정적인 의미로 사용되었으며, 이 단어가 19세기 영어권에서는 '권위에 대한 평판'을 긍정적 관점으로 해석하는 의미로 사용되었다. 사전적 의미로는 성공이나 영향력 또는 부를 통해 목적을 달성한다는 의미로 타인이 믿고 우러러볼 만큼 높은 사회적 지위와 세상에 널리 알려진 업적을 나타낸다. 프레스티지는 이런 업적을 가진 사람의 말이나 행동에 대한 강력한 믿음을 갖거나,

그 사람의 전문적인 지식이나 경험, 그리고 도덕성에 높은 존경과 감동을 하는 것이며 공경의 마음을 나타낸다. 윤리적, 심리적, 그리고 사회적으로도 프레스티지는 공통된 의미를 가진다.

프레스티지는 받아들이는 사람의 인식에 기반하며 사물이나 사람에게 내재되어 있는 것이 아니므로 무형의 가치를 가진다. 또 지위가 가지는 권한이나 공적인 권력을 행사하는 지배력을 의미하는 것이 아니라 '영향력'을 의미하는 것이다. 프레스티지는 프리미엄이나 럭셔리를 더욱 빛나게 만드는 작용을 한다. 따라서 프리미엄이나 럭셔리를 지향하는 브랜드는 프레스티지의 긍정적인 의미를 갖추어야 한다.

럭셔리 브랜드는 추구하는 철학에 따라 반드시 프레스티지의 의미를 충족하지만은 않을 수 있다. 그러나 프리미엄 브랜드는 럭셔리의 구성 요소 중 하나인 빛을 내게 하는 것이 중요하므로 프레스티지를 활용하는 것이 훌륭한 전략이 될 수 있다. 하지만 프레스티지에 대한 평가는 브랜드의 노력에 따라 유동적이고 불안정한 요소이기 때문에 지속되지 않을 수 있다. 브랜드가 시장에서 증명해 낸 성공 사례나 차별적 성취로 구축한 특별한 노하우가 부족할 경우 혹은 시장과 소비자에 영향을 미치는 사건이 발생해 브랜드에 부정적인 이미지

가 생겨난다면 프레스티지의 지속성을 잃을 수 있다. 이는 제품 디자인의 마지막 단계인 페인팅에 빗대어 설명해 볼 수 있다. 제품에 페인팅을 마감할 때 색이 더욱 빛나도록 클리어라는 물질을 도포한다. 색에 내재된 고유한 빛이 아니라 클리어란 물질이 색 위에 얹히어 제품 본연의 색을 더욱 맑고 빛나게 하는 효과를 준다. 다만 이 클리어란 물질은 잘 관리하지 못할 경우 긁히거나 퇴색하기 때문에 색은 반짝거림을 잃게 될 수 있다. 같은 원리로 프레스티지는 물체에 내재된 것이 아니기 때문에 브랜드가 정성을 다해 관리하지 못하면 아침 햇살에 사라지는 안개 같을 수 있다. 어원이 가지는 부정적인 의미가 언제라도 작용할 수 있기 때문이다.

둘째, 요즘의 럭셔리는 제조사의 마케팅 전략에 의해 럭셔리 상품이 세분화되고 그에 따라 의미도 변형되어, 이전에 비해 럭셔리 상품의 경계가 명확하지 않게 되었다. 이것은 럭셔리의 대중화와 대량생산 과정에서 나타난 현상이다. 일부 학자들에 의하면 상대적으로 저렴하다는 의미에서 접근 가능한 럭셔리를 의미하는 하위럭셔리sub-luxury 또는 시장에서 프리미엄 지위를 확립하고자 하는 새로운 럭셔리new-luxury, 대중적인 럭셔리mass-luxury, 그리고 좀 더 비싸고 최상위 클래스를 지향한다는 의미에서 초호화 럭셔리super-luxury와 같은 다양한

럭셔리 상품의 계층이 나타나고 있다. 이는 중산층 소비자를 대상으로 하는 마케팅 전략에 의해 럭셔리 브랜드의 포토폴리오가 세분화되면서 나타난 특징으로 제조사 차원의 판매 이윤을 극대화하려는 방법일 뿐, 럭셔리로 상징되는 근본적인 의미가 변화되어 나타난 위계와는 거리가 있다.

예나 지금이나 럭셔리에서 공통으로 인식되는 개념은 풍부하고, 우아하고(아름답고), 화려한(호화로운) 것, 그러면서 희귀하여 빛이 나는 것으로 정의된다. 이는 제품을 구성하는 요소들의 고유한 특성인 품질과 심미성의 요소와 연관되어 있으며, 브랜드의 특징적인 역사 및 유산, 그리고 서비스 등 제조사나 제품 차원에서 충족해야 하는 것과 소비자에 의해 기대되는 개인적 감성과 사회적인 인식 요소들이 총체적으로 반영되어 전체적인 상품의 가치로 형성되는 것이다. 따라서 럭셔리는 일시적인 트렌드보다 확고한 소비자의 충성도를 바탕으로 시장에서 가장 비싼 피라미드 구조의 최상단에 있다.

셋째, 프리미엄이란 라틴어 프라이미움praemium에서 유래되었으며 '보상 또는 전리품에서 파생된 이익'이란 의미가 있다. 1660년대 이탈리아에서는 보험 계약에 대해 합의로 지불해야 할 금액으로 사용되었으며, 20세기 초 '버터의 품질이 우수한'이라는 형용사적 의미로 사용되기 시작하여 보통 이상의 우

수한 품질 또는 가치를 반영한 상품으로 높은 가격을 받는 것을 비유적으로 설명할 때 쓰였다.[33] 사전적 의미로는 일정한 가격이나 급료 등에 여분을 더하여 매매되고 지급되는 금액 또는 수요가 많아서 정가보다 지불 금액이 추가로 가산되는 것을 말한다. 오늘날 시장에서는 동일 브랜드 내에서 가장 비싼 제품을 프리미엄으로 일컫고 있다. 높은 가격과 뛰어난 품질, 그리고 사회적으로 칭송 받을 수 있는 권위를 갖는 것이 특징이다. 상품의 장르별 주류 시장에서 가장 상단에 위치하며, 동일 브랜드나 동종 브랜드 내에서는 최고의 품질과 높은 가격대를 유지한다. 때로는 높은 품질 대비 비교적 낮은 가격 정책을 지향하는 사례 또한 볼 수 있다.

일반적으로 프리미엄 브랜드는 마케팅 전략을 통해 럭셔리의 대중시장을 지향하는 것처럼 소비자와 커뮤니케이션하지만, 사실은 경제적으로 여유가 있는 일반 소비자를 타기팅 한다고 볼 수 있다. 따라서 프리미엄 상품은 스탠다드 상품보다는 상위에 위치하며, 비슷한 기능을 가진 다른 상품보다 성능과 희소성, 그리고 브랜드의 독창적 특성이 반영된 특별한 철학과 물질이나 물체의 고유성에 대한 높은 품질을 갖추고 있다. 이러한 것은 부분적으로 럭셔리의 속성과 일치되는 부분도 있지만 프리미엄 상품은 럭셔리 상품보다는 가격이 낮다.

즉, 럭셔리와 프리미엄의 차이는 가격이다. 럭셔리 상품의 가격 측정에는 기능성과 효율성보다 품질이나 희소성, 그리고 브랜드의 특정한 가치 측면이 크게 작용하지만, 프리미엄 상품은 기능성과 효율성, 그리고 품질이 가격 책정에 중요한 기준이 된다.

넷째, 스탠더드는 12세기 중반 '눈에 띄는 물체, 군대의 집결지 역할을 하는 깃발'로 고대 프랑스어 에스떵다흐estandart에서 유래하였으며, '깃발'의 의미가 있다. 이 시기에는 높은 건물이나 독특한 조형물이 발달되지 않아 랜드마크의 역할을 하는 피사체가 없었으며, 군대가 이동하면서 부대를 표시할 수 있는 것은 부대 마크가 달린 깃발이었으므로 눈에 띄는 깃발은 부대를 알아보고 정확성을 측정하는 '표준'으로 사용되었다는 뜻에서 연관성이 추론되고 있다. 또 15세기 후반 유럽에서는 표준화된 도량을 정하는 문제는 왕령으로 정하여 공표하였기 때문에 왕의 '권위'가 작용했고, 16세기 중 후반부터 '규칙 또는 판단의 수단'이라는 의미로 사용되었다. 이에 따라 스탠다드는 권위가 있는 곳에서 인정된 품질로 정확성에서 모범이 된다는 것으로 해석된다.

사전적 의미로는 어떤 물건을 측정하기 위한 기준으로 여러 범주에서 가장 일반적이거나 평균적인 것, 필수 또는 합의

된 품질의 달성 수준, 측정 또는 가치의 표준에 부합하는 것으로 정의된다. 따라서 스탠다드는 품질에 대한 표준을 의미하며, 용어의 유래를 더 살펴보면 표준화된 도량을 정하는 문제는 왕령으로 정해졌던 시대의 의미에 따라 해당 표준은 프레스티지가 함축되어 있다. 따라서 스탠다드 상품에서도 프레스티지에 대한 상징적 이미지가 반영되어야 한다. 하지만 반드시 프레스티지가 필요한 것은 아니다. 스탠더드 범주의 상품은 표준보다 위쪽 계층에 있는 브랜드의 품질을 모방하면서 중간 정도의 품질과 가격을 정책으로 하기에 대중적이며, 이 계층을 대량생산품의 주 계층이라 볼 수 있다.

다섯째, 이코노미의 어원은 16세기 라틴어의 경제 오이코노미아oeconomia에서 유래하였으며 가구 관리household management라는 의미가 있다. 17세기 유럽에서는 '낭비를 줄이는 절약'으로, 18세기 미국에서는 '검소'라는 의미로 사용하였다. 사전적 의미는 재화나 용역을 생산하거나 분배 또는 소비하는 모든 활동에 관한 것으로 자원의 효율적인 사용과 경제적 비용 절감의 의미가 있다. 따라서 절약, 검소, 절감의 의미에서 경제적인 등급으로 구분할 수 있다. 이것은 항공이나 철도에서 일반석이나 보통석으로 일컫는 좌석인 이코노미 클래스와 같이 퍼스트나 비즈니스 클래스보다 좌석 등급에서

질은 떨어지지만, 비용 면에서 가장 저렴하다는 가치를 가진다. 이처럼 상품에서 이코노미 등급은 비용 절감을 위해 스탠더드보다 저렴한 재료를 사용하며, 가장 낮은 가격으로 기본적이고 허용 가능한 최소한의 기능과 품질만을 제공한다. 이 전략은 브랜드 차원에서는 소비자들의 과도한 할인 요구를 방어하고 시장점유율에 대처하기 위한 것이다.

한편 럭셔리 상품은 일반 상품과 달리 반드시 비용이나 품질 측면의 기준으로 구성되지만은 않는다. 오늘날 일부 지역이나 학계에서는 럭셔리 상품 내에서도 등급을 세분화하고 있다. 럭셔리 최상단에 그히프griffe나 슈프림 럭셔리supreme luxury를 두고 보통의 수입을 가진 사람들이 접근할 수 없도록 '접근하기 어려운 럭셔리inaccessible luxury, 중간 럭셔리intermediate luxury, 접근이 용이한 럭셔리accessible luxury' 등으로 브랜드를 여러 단계로 구분해 구성하기도 한다. 예를 들어, 이탈리아 의류 브랜드인 아르마니가 조르지오 아르마니, 엠포리오 아르마니, 아르마니 익스체인지 등으로 포토폴리오를 구성하듯이 시장 확대를 위해 상품간 브랜드 차별화를 도모하는 것과도 같다.

럭셔리와 프리미엄 차이를 자동차에 비유하여 살펴보면 럭셔리 브랜드의 자동차에 탑재되는 트림(장식 부품)에는 타산업의 유명 브랜드의 제품이나 브랜드만의 독창적인 리얼 소재

가 적용되고 선택이 아닌 기본 사양으로 제공된다. 즉 최고의 품질이 기본적으로 탑재되는 것이다. 하지만 비럭셔리 브랜드의 경우 프리미엄 제품군에는 브랜드 내에서 가장 수준 높은 트림을 장착한다.

또 다른 점은 소비에 대한 인식이다. 럭셔리 자동차 소비자는 일반적으로 지위와 희소(稀)성의 가치를 선호하는 편이다. 이것은 럭셔리나 프리미엄 브랜드가 가지는 무형의 상징적인 이미지에서 오는 가치의 차이로 볼 수 있다. 프리미엄 소비자들은 스탠더드나 이코노미보다 비교적 비싼 가격을 지불하지만 비용 대비 높은 기능을 추구하며 합리성을 우선시하는 경향이다. 그렇지만 제품 자체에 탑재된 기능만으로 살펴봤을 때 오늘날 비럭셔리 브랜드의 프리미엄 자동차도 럭셔리 자동차가 가지는 많은 속성을 흉내 내면서 그 차이를 좁히고 있다. 예를 들어, 최고 수준의 안전이나 엔터테인먼트 기능 또는 마감재의 품질이 럭셔리 자동차 못지않게 아주 높다. 하지만 여전히 럭셔리 자동차는 프리미엄 자동차에 비해 최신의 기술력과 질 좋은 원재료를 사용하며, 유명 브랜드의 오디오 시스템과 타이어를 장착한다. 그리고 브랜드의 기술력을 한눈에 보여주는 램프류 등 차량의 내장 및 외장에서 직관적으로 볼 수 있는 차이뿐만 아니라, 가장 특징적인 것은 잘 보이지

않는 차량의 내밀하고 깊숙한 곳까지 세심한 미적 감성과 테크닉을 가미한다. 프리미엄 자동차가 가격 대비 높은 기능과 품질을 우선한다면, 럭셔리는 비럭셔리 브랜드가 흉내낼 수 없는 희소성과 완성도가 만들어내는 사회적인 가치가 추가되어 높은 가격으로 나타난다.

정리하자면 브랜드의 최상층에는 럭셔리가 존재하며 럭셔리와 스탠더드 상품 사이에 프리미엄이 위치하고 스탠더드 아래에 이코노믹 브랜드가 위치한다. 브랜드의 계층에 따른 프레스티지와의 관계를 살펴보면 럭셔리와 프리미엄에서 프레스티지는 두 계층이 소비자에 의해 칭송을 받을 수 있도록 보완해 주는 것으로 브랜드의 기술적 성공이나, 고유한 특성, 역사적인 업적들을 상징화하여 무형적이고 도덕적인 측면에서 더욱 빛나게 해 준다. 하지만 스탠다드 상품에는 프레스티지가 필수적으로 작용하는 것은 아니며, 이코노믹에는 프레스티지에 대한 필요성이 요구되지 않는다.[34]

03
오늘날 소비자가 생각하는 럭셔리는 무엇인가?

과연 소비자는 럭셔리 제품에 대해 어떻게 생각하고, 어떤 제품을 럭셔리라 생각할까? 소비자가 럭셔리 제품에 기대하는 필요조건의 가치는 무조건 비싼 것이 아니라 높은 가격을 합리화할 수 있는 것으로 대량 생산품과 다른 무언가를 가지고 있어야 한다. 이에 대해 좀 더 자세히 설명하기 위해 소비자가 생각하는 럭셔리 부분은 필자의 박사 논문 '럭셔리 소비자 인식에 기반한 디자인 그레이존의 가치와 오너십'에 대한 연구 내용을 기반으로 설명한다(pp.73~94).

이 논문에서 럭셔리에 대한 인터뷰에 참여한 소비자들은 럭셔리 제품인 경우에 보여지는 것이 중요하며 뭔가 더 들어 있는, 하다못해 선line이라도 하나 더 들어 있는, 반짝거리고 비싼 것으로 생각한다고 밝혔다. 현재 자신의 수입 상태에서 조금 무리해서 구매하는 상품보다 더 비싼 제품군으로 인식하며 이것을 구매할 수 있다는 것은 자신의 능력치가 상승하

여 새로운 곳에 도달했다는 것을 증명할 수 있다는 점에서 자신의 성공을 보여주는 제품이라 여긴다.

따라서 럭셔리 제품은 비싸서 낭비되는 요소가 있다고 하더라도 사고 싶은 욕구를 충족시킬 때 구매하는 것으로 브랜드에 쌓여있는 이미지가 중요하게 작용한다고 한다. 이러한 이미지는 타인의 선망이 될 수 있는 브랜드가 갖추고 있는 전통이나 역사를 포함하며, 원가에 대한 가격을 넘어 남들이 흉내낼 수 없는 브랜드만이 추구하는 정체성과 스토리라는 무형의 가치를 포함한다. 또 소비자들은 지나치게 보편적인 것보다는 본인의 취향을 드러낼 수 있는 것을 선호한다. 따라서 럭셔리 브랜드가 일반적인 제품보다 가성비가 떨어짐에도 불구하고 구매로 이어지는 과정의 배경에는 사고 싶다는 욕구가 작용한 것으로, 그만큼 높은 가격을 상쇄할 수 있는 필요조건이 충족되었다는 것을 의미하겠다.

인터뷰에 참여한 한 소비자가 럭셔리의 이미지를 분위기로 설명했을 때 여유로움이고 물질적 가치로서는 버리는 돈이라 생각한다고 얘기했다. 물론 다른 제품과 차별화된 그 제품만의 가치가 있어야겠지만 여기서 말하는 차별화된 가치라는 것은 수치화될 수 없는 가치를 의미한다. 이 소비자는 "명품 가방에 관해 이야기해 보자면 소비자들이 많이 사용하는 것

중에 루이비통 쇼퍼백은 PVC 가죽이다. 진짜 가죽이 아니고 PVC 가죽에 프린팅해서 나오는 제품인데 그런 것을 만약에 합리적인 가격으로 산다면 별로 비싸지 않은 가격일 것이다. 하지만 루이비통은 지금 100만 원이 넘는다, 200만 원이 넘기도 하고 … 그런 가치를 매길 수 있다는 것 자체가 루이비통이 가지고 있는 브랜드의 역사나 브랜드가 추구해 왔던 브랜드의 철학이 있기 때문에 그런 눈에 보이지 않는 무형의 가치가 있는 것이다"라며 차별화를 설명했다.

또 다른 소비자는 "에르메스 같은 경우에도 워낙 역사가 오래됐고 추구하는 가치가 있고, 말 안장이라는 특별한 아이코닉한 심볼이 있기 때문에 … 솔직히 그들이 쓰는 가죽이랑 일반 럭셔리 브랜드들이 쓰는 가죽이랑 전문가가 봤을 땐 많이 차이가 나지는 않는다. 하지만 그들이 높은 가격을 매길 수 있는 것은 그들만의 이미지와 정체성이 확고하기 때문이다"라고 했다. 이처럼 에르메스나 루이비통의 역사성은 감히 다른 브랜드가 흉내낼 수 없는 고유한 것으로 이러한 무형의 가치야말로 럭셔리 제품에 필요한 차별화된 가치이고 수치화될 수 없는 가치가 있는 것으로 인식된다.

즉, 꼭 비싸다고만 해서 럭셔리가 아니고 모두에게 동의받을 필요가 없을 만한 가치가 있다면 그것이 럭셔리라고 소비

자들은 생각한다. 곧 특별한 가치를 줄 수 있는 것을 럭셔리라 생각하는 것이다.

그리고 럭셔리 제품은 소비자의 소유욕을 자극시킬 수 있는 것이다. 한 소비자는 "흔히 볼 수 없고 아무나 가지지 못하는 독창성과 성능, 디테일 그리고 제품이나 브랜드가 가지는 스토리"가 중요하다고 했으며, 대부분의 소비자는 명품과 명품이 아닌 일반 제품의 차이가 품질에 있다면서 "외형적으로 보이는 디자인 트렌드라든지 그런 것보다도 기본 디자인이 잘 되어 있고, 장인의 한 땀 한 땀 정성이 들어가서 어떤 이야깃거리를 가질 때 명품으로서의 가치가 더 크게 부여되며, 구석구석 소비자가 인지하지 못하는 곳까지 신경을 써주었다는 그런 느낌을 주는 것이다. 럭셔리 제품을 살 때는 비싼 돈을 지불하기 때문에 일반 제품의 단가라든지 생산 수량이 많아서 신경을 못 쓰는 부분들까지도 명품은 어려운 공법이지만 그런 것을 수작업으로 해내고 어떤 다른 신기술 공법을 사용해서도 해결해 내고 하는 것은 가격이 비싸다고 할지라도 그런 것들이 제품의 디테일에 담기는 것"이라며 일반제품에서 찾아볼 수 없는 꼼꼼함을 중요하게 생각한다.

오늘날 일반적으로 럭셔리 물건을 소비하는 소비자들은 브랜드의 신뢰성을 기초로 하지만 높은 비용을 지불하고 사는

물건이기에 더 신중하게 여러 번 꼼꼼히 따져보고 사게 된다고 이야기한다. 구체적으로 럭셔리 제품의 필요조건을 혁신이나 디자인, 내구성과 디테일 등으로 꼽으며 이들이 매우 중요하다고 생각한다. "럭셔리 제품은 보여지는 것이 중요한 만큼 혁신이나 디자인이 중요하며, 더불어 디테일도 매우 중요하다. 특히 브랜드를 신뢰하고 제품을 구입하였는데 이용하다 보니 고장이 자주 난다든지, 사용성이 불편하다든가 하는 일이 나중에 발생하면 기대가 큰 만큼 실망이 크게 되어 다시는 그 브랜드를 선호하지 않게 되는 경향도 있다"라고 했다.

종합하자면 럭셔리에서 중요한 것은 비싼 돈에 부합되는 가치로 브랜드의 긍정적인 스토리나 이미지 등이 중요하게 작용한다. 그다음으로 브랜드의 개성을 나타내는 아이덴티티도 중요하다. 그리고 브랜드만이 가지고 있는 디테일이 중요한데, 이것은 성능적인 디테일이나 기능적인 디테일, 미학적인 디테일, 또는 핏엔 피니시와 같은 마감일 수도 있다.

소비자들이 느끼는 럭셔리에 대한 일반적인 생각은 주관적인 관점이 많이 작용하는 부분이 있어서 사람마다 그 의미를 다르게 느끼는 부분이 있는 것 같지만 잘 관찰하면 대체로 큰 틀에서는 공통적인 인식을 발견할 수 있는데 대략 7가지 정도로 정리할 수 있다. 먼저 소비재를 통해 과시성을 가질 수

있어야 하며, 디테일의 완성도는 제품을 재구매할 때 큰 영향을 미치는 부분이다. 그리고 대부분의 소비자가 생각하는 럭셔리는 가격이 아주 비싸다고 생각하며, 본인을 칭찬하면서 자신에게 선물하는 자기만족이라고 한다. 또 정성이 들어가 있는 제품으로 장인정신이 중요하다고 하며, 남들이 잘 가질 수 없는 희소성이 중요하며, 높은 가격에 비례하여 품질이 당연히 더 높고 훌륭해야 한다고 한다. 따라서 다음 장에서는 소비자가 생각하는 럭셔리의 다양한 의미를 보다 이해하기 쉽게 구조화하여 설명하고 이를 기준으로 소비자가 느끼는 럭셔리의 필요조건에 대해 좀 더 구체적으로 알아보고 디자인적인 속성에 대해 논의하고자 한다.

Ⅲ

럭셔리의
구조

01

럭셔리는 어떻게 인식되는가?

소비자들에게 럭셔리는 십인십색의 의미가 있다. 이러한 다양한 생각은 럭셔리가 정확하게 개념화되어 있지 못한 것도 있지만 시대에 따라 그 의미가 선과 악의 사이를 넘나들었기 때문이다. 그리고 오늘날에는 마케터들에 의해 상품 가치를 과장되게 홍보하기 위한 수단으로 사용되는 경향도 있기 때문이기도 하다. 하지만 보다 근본적으로는 아리스토텔레스의 인식론에서 제시하는 인식 기관, 즉 감각 기관이 물체나 상황을 받아들이는 이미지(환상)가 사람마다 다르므로 사람과 사람 사이 인식의 차이는 필연적일 수밖에 없다고도 할 수 있다. 즉, 지극히 주관적이고 사적일 수 있다. 앞에서 살펴본 바와 같이 럭셔리는 다양하고 복잡한 가치를 가지기 때문에 일차원적인 단순한 논리로 구체화하기는 어려운 다차원적인 면도 있다. 이런 이유로 럭셔리를 이해하기 위해서는 일정한 규칙을 가진 보편적 개념으로 구조화한 접근이 필요하다.

럭셔리는 우리들의 삶 속에서 소비되는 것으로 사용자의

인식과 상황에 따라 그 가치가 달라지기도 한다. 하지만 인간의 욕망에 기초하여 생겨난 것으로 선과 악이 아닌 욕망의 차원에서 서술하고자 한다. 인간의 욕망은 인식에서부터 시작되며, 인식으로 생각과 행동이 이루어진다. 이러한 인식을 칸트는 감성과 지성, 이성으로 구분하여 개념화했다. 필자는 럭셔리 상품 가치가 가지는 다양한 속성을 인간의 인식구조 관점에서 구분하고, 시스템화하여 통일된 원리를 이룰 수 있도록 칸트의 인식 이론에 근거하여 럭셔리의 가치를 구조화해서 설명하고자 한다. 이렇게 접근하는 이유는 생산자가 럭셔리 소비자를 정확히 이해하고 거기에 맞는 제품이 생산되기를 기원하기 때문이고, 소비자는 생산자에 의한 마케팅 전략에 휩쓸리지 않기를 희망하기 때문이며, 나아가 럭셔리를 정확히 이론화하여 건강한 시장을 만들고 글로벌 시장에서도 럭셔리를 지향하는 국내 브랜드가 많아지기를 기대하기 때문이다.

칸트의 인식론에 의하면 인간의 인식은 경험으로 결정되며 감성과 지성, 이성에 이르는 단계를 가진다. 즉, 인간의 모든 인식의 시작은 감각기관을 통해 개념이 만들어지고 그다음 단계에서 개념을 규칙화하여 원리를 만들고 객관화 과정을 거쳐 판단한다. 그리고 최종 단계에서는 지성이 만든 원리를

기초로 객관화된 것을 통일하여 추론하는 과정을 거쳐 완성된다.

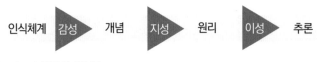

[그림 20] 칸트의 인식론

이러한 시스템의 첫 번째 단계를 감성이라고 한다. 감성이란 감각 기관과 이에 따른 지각 작용으로 포착된 것을, 상상력을 기반으로 인상(이미지)의 개념으로 파악하고 받아들이는 능력을 말한다. 두 번째 단계에서는 지성이 작용한다. 지성은 규칙을 통해 원리를 만들고 현상(사물)의 개념을 객관적으로 인식하고 논리적인 질서를 부여하여 판단함으로써 이론적 인식이 가능하게 하는 과정이다. 즉, 지성은 종합된 개념을 규칙화하여 이를 매개로 현상을 통일하여 추상하는 자발적인 능력을 말하며 객관적 실재성을 가진다. 마지막 단계인 이성은 지성의 규칙을 매개로 현상을 통일하는 기능이다. 즉, 원리를 기초로 객관적으로 인식된 것을 통일하고 알려진 어떤 생각이나 주제를 근거로 합리성을 도출하여 새롭게 추론하는 능력이다.[35]

"오늘날 소비자가 생각하는 럭셔리는 무엇인가?"에서도 말

했듯 소비자들은 다양한 각도와 측면에서 럭셔리의 의미를 인식하고 있다. 이 중 공통적으로 나타나면서도 중요한 것을 럭셔리의 속성이라고 정의해 볼 수 있다. 소비자들이 인식하는 다양한 럭셔리의 속성은 과시(사회적 지위, 부, 자기 정체성), 디테일(작은 부품이나 부분의 완성도), 고가(비싼), 자기만족(자존감, 자기 정체성), 장인정신(수제, 섬세, 정교), 희소성(독창성, 독자성, 배타성, 차별성), 품질(안전, 내구성, 마감재, 기술, 디자인) 등으로 분류되었다. 이러한 가치 속성을 칸트의 인지 이론에 기초하여 감성적 가치, 지성적 가치, 이성적 가치 단계로 구분하여 맥락적 관점에서 럭셔리를 구조화할 수 있다.

럭셔리의 감성적 가치 속성

감성은 감각 기관을 통해 의식에 포착된 표상(개념의 상징적 이미지)을 받아들이는 능력으로, 지각된 대상이 내적 감성인 심성을 자극하여 나타나는 개념적인 이미지를 받아들이는 능력이다. 이성이나 지성 이전의 인식 기능으로 감각기관의 작용에 의해 사물의 구체적인 지식을 얻는 것을 경험하며, 감성에 의한 경험은 감각으로 생겨나는 최초의 직관적 결과이다. 즉, 인간의 모든 사고 작용은 감성에서 시작하며 이때 감성은 직관적으로 일어난다.[36] 직관은 사람마다 다르게 작용하기 때

문에 지극히 주관적이고 개인적이다. 그러므로 소비자가 인식하는 다양한 럭셔리의 속성 중 '자기만족'과 '자기 정체성'은 주관적이고 개인적인 것으로 감성적 인식 단계에 속하는 것으로 분류할 수 있다.

예를 들어, 감성적 가치 속성인 자기만족과 관련된 측면에서 먼저 살펴보자면 프랑스의 사상가이자 소설가인 조르주 바타유Georges Bataille(1897-1962)는 인간이 삶을 안정적으로 영위하기 위해서는 비축이 필요하며, 비축에 의한 잉여는 인간에게 안도감과 쾌락을 준다. 결국 쾌락은 인간의 내적이고 사적인 만족감으로 인간은 삶에서 풍요로움을 가장 중요하게 인식한다.[37] 이러한 쾌를 칸트는 감성적이고 미를 판단하는 기준으로 봄으로써 쾌는 아름다움에서 온다고 봤다. 즉, 자기만족은 아름다움에서 오는 것으로 아름다움은 감성적으로 판단되는 것이다.

그리고 감성적 가치 속성으로 본 자기 정체성을 메리 더글라스와 바론 이셔우드Mary Douglas and Baron Isherwood(1979)의 이론으로 설명하자면 소비자는 소유물을 자신의 일부로 간주하여 럭셔리 제품이나 브랜드가 가지는 상징적 이미지를 자기 자신의 정체성과 통합하여 확장된 자아로 보려는 속성을 가지기 때문에 자신을 잘 드러낼 수 있는 럭셔리 브랜드를 사용

하려는 개인적인 취향을 가진다.[38]

따라서 이러한 자기만족에서 오는 아름다움과 과시의 목적에서 개인의 취향을 브랜드를 통해 드러내고자 하는 자기 정체성은 사적인 것으로 감성적 속성으로 볼 수 있다. 럭셔리의 감성적 가치는 개인의 감성 또는 감성적 상태를 통해 창출되는 효용이다.

럭셔리의 지성적 가치 속성

지성의 구조는 감각 기관, 상상력, 통각(의식된 지각)의 능력에 기초한다. 이것은 직관(감성)으로 인지한 다양한 현상을 종합하고 하나의 의식에서 통일하는 기능을 가진다. 개념을 만들고 사고하고 판단하는 활동으로 감성에서 인지된 현상을 종합하여 판단에 앞서 규칙을 만드는 과정이자 보편적 원리를 가진다. 다양한 사람들이 갖는 인식의 차이가 지성의 기능에 의해 작동하더라도 그 방법에서 보편성을 가진다.[39] 이러한 보편성은 여러 개체가 하나의 집합으로 구성될 때 공통으로 가지는 특성으로[40] 사회적 집단에 의해서도 형성된다. 따라서 보편성은 사회적인 특수성을 가진다. 이러한 개념하에 자신의 사회적 행위를 판단하는 기준이 되는 보편적 원리 측면에서 지성을 사회적 기능이라 정의할 수 있다.

사회적 가치는 타인의 공통된 시각에 크게 의존하며, 공공장소에서 소비되는 소유물을 선호한다. 타인의 시각에 영향을 받는 소비자들은 소유물을 통해서 자기가 누구인지를 전달하고자 한다. 이는 럭셔리를 연구하는 학자들에 의하면 전 세계 소비자들이 보이는 공통적인 특징이다.

그리고 지성의 기능은 현상과 개념 사이에서는 상상력을 기초로 한다. 상상력은 인간의 내적 심리와 감정에 의해 발생하는 것으로 물질 표면의 피상적, 장식적 인식에서 실체에 대한 깨달음으로 직관의 작용으로 머릿속으로 그려보는 능력이다. 곧 상상은 존재하지 않는 사물에 대한 구체적인 재현이며, 지각을 초월한 새로운 이미지를 만들어 내며 물질적인 것과 형태적인 것을 포함한다.[41] 따라서 상상은 직관적인 인상으로 이미지나 대표성을 통하여 상징화된다.

이처럼 지성은 사회적이며 보편적 기준에서 작동하며, 사회적 가치는 타인의 시각을 중요시하여 상징화된 것을 통해 자신을 돋보이게 하려는 럭셔리의 속성과 연관된다. 따라서 럭셔리의 지성적 속성으로 구분된 과시(권력과 권위, 계급), 높은 가격, 희소(귀)성 등은 사회적이고 상징적인 것으로 인식의 구조적 관점에서 지성적 인식 단계로 분류할 수 있다.

럭셔리 속성 지성 ▶ 권력, 권위, 계급, 높은 가격, 희소(귀)성

[그림 21] 럭셔리의 지성적 가치 속성

예를 들어, 프랑스 철학자 장 보르디야르Jean Baudrillard(1929-2007)에 의하면 물질적 여분으로 일어나는 소비의 차이는 사회적으로 위세와 명예, 권위를 나타내는 계급적인 것이다.42 그리고 이러한 과시적 가치는 사회적으로 자신의 존재를 나타내는 상징적 신호인 만큼 눈에 띄는 것이 사용된다.43 소비자가 생각하는 또 다른 럭셔리의 속성인 높은 가격의 경우 지위나 명성을 나타내는 지표로서 가격이 활용되는 경향이 있다. 높은 가격은 경제적으로 부를 상징하는 것으로 사회적으로 과시적 성격을 가지기 때문이다.

희소성은 독점과 독특함에 대한 소비자의 욕구이다. 소비자는 이러한 요소를 일반적인 제품과 럭셔리 제품의 차별화를 가능케 하는 차이로 여긴다. 대부분의 사람이 소유할 수 있으면 럭셔리가 아니다. 차별화된 것은 소수만이 접근이 가능하고 독창성과 독립성이 요구된다.44 희소성의 목적은 개인의 취향을 고수하거나 규칙을 어기거나 비슷한 소비를 피함으로써 자신이나 사회적 이미지를 향상시키는 것이다. 이러한 희소성은 브랜드가 고가일수록 가치가 증가한다.45

종합하자면 지성적 가치는 칸트의 인식론에서 객관적으로 인식하고 논리적으로 질서를 부여하여 판단하는 것으로 사회적으로 인정될 수 있는 보편적 가치와 연관성을 가진다. 따라서 럭셔리의 지성적 가치는 제품이나 서비스가 시장에서 평가되고 제공되는 효용이나 그 능력을 통해 개인이 가지는 사회적 위상을 과시하고자 하는 것이며, 그 과시는 보편적 가치와 상징적인 표상을 바탕으로 나타난다.

럭셔리의 이성적 가치 속성

칸트에 의하면 지성은 개념을 종합하는 제한된 인식이며, 이성은 추론하는 기능이자 이념의 능력으로 판단하는 기능으로 구분한다. 헤겔은 지성을 추상적 개념의 능력으로, 이성을 구체적 개념의 능력으로 평가한다. 따라서 이성은 지성이 종합한 추상적 결과를 변증법적 논리를 통해 구체적인 사실을 예측하는 기능을 가진다. 즉, 이성은 대상을 참과 거짓의 기준으로 판단하여 주어진 물체의 효용성을 추론하는 능력으로 실용성 등 물체적 고유의 본성을 판단하는 기능으로 볼 수 있다.

이러한 이성으로 구분되는 럭셔리의 가치 속성은 품질로 평가할 수 있는 것으로 기술, 디자인, 장인정신 또는 디테일 등과 연관 지을 수 있다.

이때 총칭되는 품질은 사회학자 베르너 좀바르트Werner Sombart(1863~1941)가 말하는 현상의 질적 가치라 할 수 있다. 그리고 질적 가치는 한국어 사전에서 부족하고 어색함이 없이 훌륭하고 미끈하게 다듬는다는 세련된 재화를 말하는 것으로 품질적인 측면을 가진다.46

품질을 좀 더 세분화하면 본질적인 부분과 비본질적인 부분으로 구분할 수 있는데, 본질적인 부분에 대한 평가는 사용자가 제품이나 서비스를 사용함에 있어 목적이나 요구에 만족하는지에 대한 것이다. 이때 품질은 물건이 가지는 본질적인 성질과 성능으로 기계나 기술적인 부분을 총칭한다. 비본질적인 품질로는 인식에 의한 품질로 디자인, 장인정신, 디테일의 정교함 등의 특징적 요소들이 있다. 기술적인 측면에서 더 세부적으로 구분 또한 가능하다. 예를 들어, 고급 자동차의 경우 속도, 그리고 고급 시계의 경우 정밀도 등 물체 자체의 고유한 특성들이 품질의 기본 성질이 되기도 한다.47 디자인 품질에서는 심미성에 대한 평가도 있을 수 있으나 사용성의 가치 측면에서 살펴보자면 사용성은 제공되는 제품이나 서비스의 특정 기능을 사용자가 쉽게 수행할 수 있도록 디자인된 특성을 의미한다. 사용성에 대해서는 객관적인 판단이 작용하며, 기능의 작동성은 약속된 것 또는 기대하고 있는 것

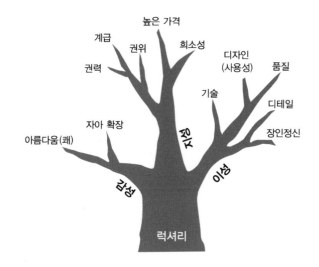

[그림 22] 럭셔리의 가치구조

과 동일하게 작동되는지에 대한 신뢰성을 가지는 것이다.[48]

즉, 럭셔리의 이성적 가치는 주어진 상품의 성능이나 사용의 적합성, 참신함, 섬세함, 정교함 등 상품의 질을 합리적으로 평가하여 결론을 도출해 낼 수 있는 부분들이다.

이렇듯 럭셔리는 인식적 차원에서 감성적, 지성적, 이성적 구조로 형성되어 있으며, 감성적 가치는 개인적인 것으로 아름다움과 자아 확장, 지성적 가치에는 권력, 권위, 계급, 높은 가격, 희소성 등 사회적으로 자신을 과시하고자 하는 상징적

인 것들로 구성되고, 이성적 가치에는 상품의 고유한 성질을 평가할 수 있는 품질과 신기술, 참신한 디자인과 정교한 디테일 그리고 장인정신 등이 포함되는 입체적인 구조로 이루어진다.

IV

럭셔리란
구체적으로 어떻게
디자인되어야
하는가?

01
럭셔리는 과시적인 것이다

럭셔리 제품에 있어서 인지도는 제품 구입에 큰 영향을 미친다. 비싸게 주고 제품을 구입한 만큼, 남에게 인정받고 싶다는 욕망에는 과시성이 내포되어 있다.

럭셔리 소비자들은 내가 가진 것들을 통해 남들에게 자신이 어떻게 보여지는지가 중요하다고 생각한다. 럭셔리 제품을 소유했다는 것은 성공했음을 보여줄 수 있기 때문에 이를 드러내는 제품이라고 여기고, 내 자신의 능력이 상승해서 새로운 곳에 접근할 수 있다는 계급적 승격을 증명할 수 있기 때문이다.

럭셔리에 대한 의견을 밝힌 소비자는 "럭셔리하면 인지도와 같은 것으로 접근하니까 그냥 금전적인 성공, 난 이런 비싼 제품을 사용할 수 있다는 일종의 과시욕 같다"라고 말하기도 했으며, "특히나 자동차는 남자들에게는 … 자기의 아이덴티티를 나타낼 수 있는 것으로 생각한다. … 자동차라는 게

선망의 대상, 로망이 될 수 있다. 또한 자기가 어느 정도 성공했다는 부의 상징이나, 남자한테는 과시욕도 무시할 수 없는 작은 부분이므로 그런 부분이 될 수도 있다"라고 설명하기도 했다.

또한 럭셔리는 기능이 기본 목적을 달성하는지도 중요하지만, 주변 사람들이 봤을 때 부러워할 만한, 선망하는 시선이 있으면 좋겠다고 한다. 럭셔리에 대한 견해를 설명한 소비자는 본인의 친구의 어머니가 말한 사례를 언급했다. 친구의 어머니께서 새롭게 바꾼 차가 당시 시중에서 흔하지 않았던 모델이라 주목을 받았다며, 어머니의 주변 친구들로부터 그 차가 어떠냐는 질문을 받았을 때 어머니께서는 웃으시면서 "이 차를 탔을 때 승차감과 달리 하차감이 엄청 좋은 … 모두가 나를 쳐다보고 관심을 갖는 그런 주목을 받을 수 있어서 좋았다"라고 말씀하셨다고 한다.

또 럭셔리 소비자는 누가 봐도 알 수 있는 보편적인 럭셔리 브랜드보다는 자신의 취향을 드러낼 수 있는 브랜드를 선호한다. 예를 들어, 자동차의 경우 사람들과 이야기하지는 않지만, 자신이 좋아하는 브랜드나 차량의 형태, 또는 종류(스포츠카, SUV 등)를 통해 자신의 취향을 드러낼 수 있다고 생각한다. 어떤 자동차를 소유하는지에 따라 그 자동차가 자신을 대

변하는 것으로 생각함을 단적으로 보여주는 것이다.

"차의 그레이드나 그런 것에 따라서도 나의 위치라든가, 어떤 경제적 사정을 대변하기 때문에 남들이 볼 때 나를 어떻게 볼지에 대해서도 생각한다."

한편 럭셔리 제품과 비럭셔리 제품과 차별화되는 특징으로는 '부유스러워 보여야 한다'는 점이 있다. 이는 제품이 드러내는 색상이나 재질 또는 디자인과 연관성이 있지만 제품을 사용하는 사람과도 관련이 있다. 아무리 비싸게 보이는 제품이라도 사용할 만한 사람들이 사용해야만 '귀족다워 보인다'라는 의견이다.

럭셔리 제품은 "나의 지위를 과시하기 위해서, 내가 증명되기 위한 어떤 수단으로 생각하는 비중이 50이고, 나머지는 20, 30인데 … 럭셔리라고 하면 사회적 지위, 그리고 본인이 그렇게 검증받고 싶어 하는 심리, 그리고 드러내고자 하는 심리 이런 것"이 아닐까 한다고 했다.

이처럼 사람들은 럭셔리 제품을 통해 자신의 경제적 여건이나 사회적 지위를 증명하고, 럭셔리 제품이 자신의 정체성과 취향을 보여줄 수 있는 수단이자 주목을 받을 수 있는 도구라 생각한다. 이러한 과시는 권력과 권위, 계급적인 성향을

가진다.

그러면 권력과 권위는 어떤 것을 의미하는 것이고 예술가들은 이러한 권력이나 권위, 계급을 어떻게 표현했을까?

사전적 의미를 살펴보면 권력은 "남을 자기 뜻대로 움직이거나 지배할 수 있는 공인된 힘"을, 권위는 "다른 사람을 통솔하여 이끄는 힘"으로 설명된다. 영영 사전에서는 권력은 "지배적 영향력의 보유", 권위는 "명령을 내리거나 결정을 내릴 힘이나 권리"라고 설명하고 있다.

그러므로 권력은 주어진 것을 지배하고 현실을 통제하는 힘을 의미하며, 그 원천은 공인된 규율과 규범에 기인한다. 이러한 규율과 규범은 강압적인 성격을 띠고 있다. 반면 권위는 주어진 사물에 대한 진실을 존중하고, 그 진리에 부합하는 활동 방향을 제시하는 도덕적 위상이자 힘이다. 권위는 주장의 정확성이나 행동의 타당성을 판단하고 결정할 수 있는 능력을 포함하며, 타인의 존경이나 인정에 근거한다. 또 특정 지위 또는 직위를 수반한다.

직분에 의한 권위는 개인적인 능력이나 자질로서의 카리스마와 관계없이 피관리자가 관리자를 따라야 할 최소한의 자발적 복종이 요구되지만, 강압적인 수단으로 사용되지 않는

다. 이는 권력의 한계에서 오는 강압성과 강제성을 극복하는 데 필요하다. 이러한 권력과 권위는 다양한 형태로 차별성을 강화하며, 사회적으로 자신을 나타내고자 럭셔리를 활용하여 상징적 의미를 부여한다.

그렇다면, 이러한 권력과 권위는 어떻게 상징화되는가? 역사적으로 권력과 예술은 다양한 형태로 상호 보완적인 관계를 유지해 왔으며, 특히 고대 건축과 예술에서는 권력을 표현하기 위해 구체적인 메커니즘을 개발하여 활용했다. 이는 특정한 자세attitude나 패션, 그리고 상징성을 가진 색상이나 오브제objet d'art를 사용했다. 이것들은 전통적으로 이어져 오는 유산과 당대에 가장 희귀하고 비싼 것들로 구성되어 있다.

예를 들어, 17세기 중엽 유럽에서 가장 부유한 프랑스의 왕이자 스스로 "짐이 곧 국가다"라며 강력한 절대 왕정을 펼친 루이 14세(1638–1715)가 가진 권력과 권위는 왕의 수석 화가인 이아생트 리고Hyacinthe Rigaud(1659~1743)가 그린 초상화[그림 23]에서 잘 나타나고 있다. 캔버스 중앙에 있는 왕의 당당하고 우아한 자세는 고귀한 지위를 드러낸다. 왕의 가슴은 왼쪽 측면을 향하고 있지만 얼굴은 정면을 향하게 하여 관람자와 눈을 맞출 수 있도록 디자인되어 있다. 그리고 과장되게 부풀려지고 웨이브 진 머리카락은 그를 돋보이게 한다. 이는

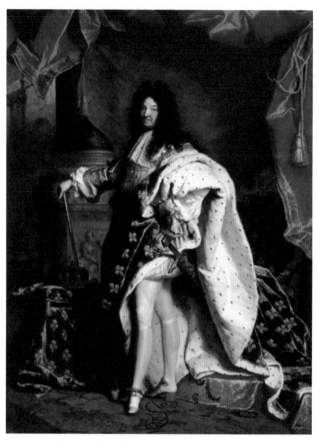

[그림 23] 루이 14세 초상화(1701), 이아생트 리고Hyacinthe Rigarud
(1659~1743) – 군주는 왕관과 옷, 검, 홀, 의자, 문양, 정의의 여신, 가발
등의 권력과 권위를 상징적으로 표현하는 물건으로 둘러싸여 있다.

왕의 여유로움을 강조하며 경직되지 않은 인상을 전달한다.

화려한 금박 자수가 놓인 붉은색 천으로 된 캐노피가 천장을 장식하고, 바닥에는 황금빛 카펫을 펼쳐 왕의 존재감을 돋보이게 한다. 오른쪽에 배경으로 사용된 녹색의 육중한 대리석 기둥에는 금박을 입혀 절대 군주의 힘을 상징한다. 이런 소재의 활용은 로마 시대에 권력자와 부유한 집안을 상징하는 것에서 시작되었다.

또한, 루이 14세가 입고 있는 대관식 가운의 안감은 흰색과 검은색 점이 있는 값비싼 담비 모피이며, 파란색 외피와 금색의 백합 문양fleur de lys은 루이 9세 때부터 사용되었던 프랑스 군주의 상징물로 부유하면서도 강력한 이미지를 연상시킨다.[49]

이처럼 초상화에서 활용된 붉은 색상, 부를 나타내는 청색, 그리고 황금색은 인물의 지위를 상징한다. 더불어 왕관, 샤를마뉴의 검, 홀scepter, 왕좌, 그리고 기둥과 함께 등장하는 백합 문양은 왕권의 역사성을 상징하는 중요한 오브제들이다. 더불어 가죽 힐과 스타킹, 그리고 가발도 당대의 최신의 디자인과 기술을 대표하는 패션 아이템으로 간주되며, 이들은 귀한 소유물로 여겨진다. 루이 14세가 착용한 이 모든 소품들은 권력과 권위를 강조하는 상징으로, 이 모든 장식들은 그의 시

대적 영향과 권력을 명확하게 전달하고 있다. 그의 초상화를 통해, 우리는 그가 어떤 권력을 가졌는지, 어떻게 권위를 표현했는지를 엿볼 수 있다.

또 다른 관점에서 과시는 계급이라는 속성을 기초로 한다. 고대부터 르네상스 시대까지 계급이 엄격하게 나누어진 사회에서는 옷이 계급을 나타내는 상징적인 소유물이었다. 따라서 계급을 상징하는 의복은 럭셔리와 중요한 연관성을 가진다.

로마 바티칸 시스티나 성당에 있는 미켈란젤로의 작품 [그림 24] '최후의 심판'은 1533년 교황 클레멘스 7세(1478~1534)에 의해 시작되었으나 교황의 선종으로 잠시 중단된 후 교황 바오로 3세(1468~1549)에 의해 재의뢰되어 1541년에 완성된 작품이다. 이 천장화가 착수된 초기만 해도 그리스도가 완전한 나체로 그려졌다고 전해지지만, 완성된 당시의 그림은 성모 마리아와 그리스도 그리고 천사들을 제외한 인간 군상 391명의 온갖 자세를 올 누드로 묘사했다.

이 작품이 공개된 날, 신성한 교회 건물에 그려진 누드의 군상을 보고 로마 시민들의 반응은 경악을 금치 못했을 정도라니, 최후의 심판은 시대의 사고를 뛰어넘은 아방가르드적인

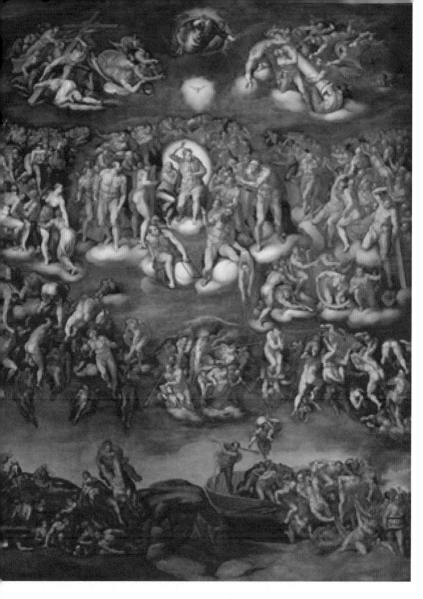

[그림 24] 최후의 심판(1549), 마르첼로 베누스티Marcello Venusti – 미켈란젤로가 그린 손대지 않은 벽화 사본, 나폴리 카포디몬테 박물관.

예술작품이라 아니할 수 없다. 그러나 이러한 특징 때문에 이 그림은 탄생부터 파괴와 보존을 주장하는 당파가 생겨나 미켈란젤로 사후까지도 그 논쟁이 지속되었다. 미켈란젤로가 사망한 다음 해인 1565년 가톨릭 공의회에서는 "모든 음탕함을 피하고 정욕을 자극하는 아름다움으로 인물을 그리거나 장식해서는 안 된다"라는 종교 예술에서 누드를 제한하는 칙령을 발표하고, 미켈란젤로의 제자 다니엘레 다 볼테라(1509~1566)에 의해 사회적으로 문제가 될 수 있는 모든 부분을 덧칠해 가리게 했다.[50]

1549년 알레산드로 파르네세 추기경(1545~1592)이 미켈란젤로의 작품이 온전히 유지되지 못할 것을 예측하고 복제 화가인 마르첼로 베누스티(1510~1579)에게 복사본을 남기도록 의뢰해 뒀기에 오늘날의 우리는 원작의 참된 의미를 되새길 수 있다.

최후의 심판이 완성된 시기는 인간성 해방을 위한 문화 혁신 운동이 활짝 꽃을 피운 르네상스 시대였지만 이 그림에 얽혀있는 이야기를 통해 교회에 남아있는 중세적 사고가 얼마나 대단했는지를 알 수 있다. 개혁을 반대한 바오로 4세는 교황 즉위와 함께 최후의 심판을 다시 수정하라고 미켈란젤로에게 지시를 내렸다. 이에 미켈란젤로는 교황의 지시를 빗대

어 "작품을 다시 손질하는 것은 특별한 일이 아니며, 쉽게 고칠 수 있다고 전하시오. 그리고 그림을 고치기가 그렇게 쉬우니, 세상도 그렇게 고쳐보시라고 전해 주시오."51라고 대답했다는 일화가 있다. 당시의 시대적 상황을 고려했을 때 미켈란젤로는 대단한 용기가 필요했을 것이고, 사회적인 충격과 비난을 예상하면서도 꿋꿋하게 작품을 완성했던 것이다. 미켈란젤로는 이 최후의 심판을 통해 세상에 무엇을 말하고 싶었을까? 그는 "인간의 나체야말로 신의 가장 순수한 표현"이라고 생각했듯이 벗겨진 알몸을 통해, 즉 계급을 나타내는 의복을 벗김으로써, 원초적으로 인간은 평등하다는 것을 강조한 것은 아닐까? 아니면 성모 아래 모두가 평등한 것을 나체로 나타내려고 한 것일까? 미켈란젤로의 신앙심일까?

이렇게 어렵게 탄생한 최후의 심판에서 마리아가 입고 있는 옷을 표현한 청금색은 아주 값비싼 재료이자 하늘을 상징하는 색채로 당시에는 럭셔리를 상징했다. 따라서 마리아가 입은 옷의 색은 이 시대의 위상과 지위를 대변하며, 미켈란젤로는 그가 신성시한 마리아가 당대 최고로 여겨지는 럭셔리 색채의 옷을 걸치도록 묘사했다. 이를 통해 미켈란젤로도 넘지 못한 벽, 즉 계급이 있었음을 알 수 있다.

오늘날의 사회는 계급적 특성이 많이 옅어졌으나 부나 취

향을 나타내는 상징성은 아직도 많이 남아있다. 하지만 옷이 날개라는 말이 의미하듯 예나 지금이나 인간의 사회적 신분을 한눈에 표현하는 것이 옷이라 해도 과언이 아닐 것이다.

정리하자면 루이 14세의 초상화는 품위 있는 자세와 상징적인 색채, 그리고 역사적인 유산과 최신의 유행, 최고가의 재질 등 럭셔리한 오브제를 적절히 반영하여 루이 14세가 신으로부터 권위를 이양받고 신의 권리에 의해 통치하는 최고의 권력자임을 상징적으로 잘 나타낸다. 그리고 최후의 심판에서는 옷이란 오브제로 마리아의 위상을 계급적 상징성으로 드러내고 있다. 이처럼 고전적 럭셔리는 왕이나 귀족, 성직자, 부호 등 당대 엘리트들만이 소유할 수 있는 귀하고 값비싼 것으로 사회적으로 권력이나 권위를 상징한다.

살펴본 바와 같이 럭셔리 소비자들은 제품을 통해 자신을 드러내고자 하는 과시적 욕구가 강하다. 따라서 럭셔리 상품에서는 과시의 속성인 권력과 권위(또는 사용자의 위치) 그리고 계급적 의미가 충분하게 내재된 신화나 역사적 유산 또는 시대의 최고를 대변할 수 있는 화려하고 빛나는 상징적 디자인 요소가 갖추어져야 한다.

02
럭셔리는 디테일이다

소비자들은 제품의 디테일이 다음 구매 행동을 결정짓는 참고 사항이 될 수 있다고 생각한다. 잘 보이지 않는 부분의 디테일은 오랜 시간이 지나서야 나타나며, 다른 소비자의 경험이 구전되고 평가된다고 여기기 때문이다. 일반적으로 소비자 개개인이 추구하는 럭셔리에 대한 가치는 다르지만, 공통적으로 디테일 부분의 마감이 브랜드 또는 상품의 가치를 결정한다고 여긴다. 즉, '럭셔리는 디테일'이라고 생각하는 것이다.

럭셔리에 대한 의견을 밝힌 소비자들의 구체적인 이야기를 살펴보면 디테일에 대해서도 느끼는 감정이 다양하다는 것을 알 수 있다. 먼저 럭셔리 제품의 경우 사용하는 과정에서 흠을 발견하게 되었을 때, 즉 디테일이 보장되지 않았음을 알게 될 때 큰 실망감을 느낀다고 한다. 구입 당시에 상품을 꼼꼼히 살펴보는 경우도 있겠지만 럭셔리 제품의 경우 브랜드의 품질과 쌓아온 이미지만을 믿고 바로 구매하는 경향이 있어서이다.

소비자들은 구입하고 나서 이용하다 보면 "지퍼가 끝에서 안 열린다든지, 아니면 코트를 입었는데 주머니에 손은 들어가는 데 불편한 각도라든지, 이런 게 나중에 발견되면 굉장히 실망하고 다시는 그 브랜드를 선호하지 않게 되는 경향이 있다"고 밝혔다. 럭셔리 제품은 평소에 잘 사지 않는 물건이기도 하고, 큰 비용을 지불하기 때문에 이에 대한 기대치가 생기기 때문이라고 한다.

보이지 않는 부분의 안감이나 스티치 등의 마감이 꼼꼼하게 정돈되어 있지 않으면 제품이 저렴하게 느껴지기 때문에, 소비자들은 럭셔리 브랜드라면 보이지 않는 부분의 완결성에도 신경을 써야 한다는 기대감을 표출한다. 즉, 소비자는 보이지 않는 부분에도 마무리가 잘 된 제품임을 확인하면 품질이 좋다고 생각한다.

또한 소비자들은 럭셔리에 디테일이 보장되어야만 높은 가격만큼의 가치를 지닌다고 생각한다. 이들은 럭셔리가 대량 생산품과 어떤 차이를 갖는지에 주목하기 때문에 이를 살피는 편이라고 한다. 즉, 특별히 비싸다는 특징만으로는 럭셔리로 인식하지 않는다. 대신 해당 가격을 상쇄할 만한 가치를 가졌는지가 중요하다고 한다.

"솔직히 그걸[보이지 않는 부분의 마감을 완벽하게] 하려면 굉장히 가격이 많이 높아진다. 그 공정에 인건비가 많이 들고 사람이 다 해야 하는 일이기 때문이다. 그런 것을 하나하나 챙기다 보면 당연히 합리적인 가격대가 나올 수 없다. 그러므로 당연히 가격이 높아질 수밖에 없는 거고. 그러므로 그 가격을 줄 가치가 충분한 것이다."

한편 럭셔리 제품 구입은 제품은 물론이고 자신에 대한 상당히 높은 기대심리를 동반한다. 디테일이나 잘 안 보이는 부분의 마무리에서 흠이 보이면 제품이 자신의 기대에 부응하지 못한 부분에 대한 실망감과 잘못 선택한 부분에 대한 자책감이 크다고 한다.

"이 제품은 내가 믿고 선택하는 … 또 내가 이 상표를 택했는데, 아, 내 눈이 잘못됐구나, 나조차 이걸 제대로 바라보지 못했다는 나에 대한 배신감도 있을 수 있을 것 같다."

잘 보이지 않는 부분의 디테일은 구매 당시 바로 알 수 있는 결함이나 마음에 들지 않는 경우와는 다른 것 같다는 의견 또한 있다. 구매를 결정할 당시의 문제가 아닌, 구매 후 발견하는 결함 또는 아쉬운 마감처리 등에서 비롯된 실망감이 훨씬 더 크다는 것이다.

"다 좋게 보여서 딱 샀는데, 잘 안 보이는, 조금 더 인지해야만 보이기 시작하는, 나중에 보이기 시작하는 부분들의 [마감처리가 잘못되어 있는 것이] 나중에 보이면 실망감이 [크고] … 브랜드에 대한 급 신뢰도가 떨어질 것 같다."

이처럼 소비자들은 디테일의 완성도가 럭셔리 제품에서의 고급스러운 이미지를 형성하는 데 큰 영향을 미친다고 생각한다. 또한 기본적인 기대치를 충족하지 못하거나 구매 후 사용하는 단계에서 알게 되는 잘 안 보이는 부분에서의 세부적 결함이나 미흡한 완성도가 브랜드에 대한 실망감을 일으키는 것으로 나타났다. 이 경우 브랜드에 대한 신뢰도가 급격히 추락하고 해당 브랜드의 제품을 재구매할 때 영향을 미치기도 하는 중요한 요소라고 여긴다.

그렇다면 디테일이란 어떤 것이고 상품 전체에 어떤 영향을 미칠까?

디테일은 17세기 초 프랑스어에서 유래하였다. 고대 프랑스어로는 '작은 조각', 즉 전체에서 떨어져 나온 작은 부분을 뜻하지만, 미술에서는 1824년부터 '작고 종속적인 부분'의 의미로 사용되었다.[52] 종속적인 것은 주가 되는 것에 매여 있거나 붙어있는 것으로 어느 한 부분의 구획으로 나누어질 수는

있지만 분리된 것이 아니라 전체 속에 연결되어 존재한다. 아주 사소한 부분일 수 있지만 이것은 전체와 연결되어 있기 때문에 전체적인 품질에 중요한 역할을 한다.

그림에서도 디테일이 전체와 연결되어 있음을 느낄 수 있다. 미적인 측면에서도 미세한 부분들이 조화롭게 결합되고 섬세하게 관리되면, 제품은 전체적으로 더욱 세련되고 매력적인 완성도를 가진다. 그림을 감상할 때, 일정한 거리에서 바라봤을 때는 전체가 한눈에 들어오면서 주제와 배경, 부분과 부분 또는 대상과 대상 사이의 경계가 명확하게 구분된다. 그러나 가까운 거리에서 보면 인접한 것들이 비슷한 색상들로 연결되어 경계를 식별하기 어렵다. 그렇지만 뒤로 다시 물러나 시선을 확장하면 인접한 요소들은 확실하게 분리되어 있고, 연결된 부분은 주변과 조화롭게 어우러져 있음을 확인할 수 있다. 이런 작은 연결 부분의 디테일 보정이 전체 작품의 품질에 큰 영향을 미친다고 볼 수 있다.

하나의 예로 렘브란트 반 레인(1606~1669)의 [그림 25] '유대인 신부'에서 살펴볼 수 있다. 이 그림에서 신부의 오른쪽 손(아래쪽) 끝과 왼쪽 손(위쪽) 끝부분 손톱의 색상이 다르다. 이것은 작가가 의도적으로 빛에 의해 반사된 주변의 색채를 고려해서 세심하게 표현한 것이다. 그리고 손과 옷이 만나는 부

[그림 25] 유대인 신부The Jewish Bride,
렘브란트 하르먼손 반 레인
Rembrandt Harmenszoon van
Rijn(1606-1669)

분을 멀리서 감상했을 때는 분리된 것 같으나 인접한 거리에서 보면 알 듯 모를 듯한 수많은 색으로 연결되어 있음이 확인된다.

이러한 디테일을 세심하게 다듬지 못하면 부분과 전체가 분리되어 생뚱맞게 보이거나 선으로 대상을 구분하는 일차원적인 표현이 될 수 있다. 반면, 사소하지만 디테일이 잘 관리된 그림은 각 부분이 분리되지 않고 전체가 조화롭고 자연스럽게 보인다. 작가의 의도에 따라 인위적인 표현이 있을 수 있다. 그러나 '유대인 신부'와 같은 수준 높은 회화에서 볼 수 있듯 작은 디테일은 자연스럽게 이루어져 전체의 구성에 중요한 역할을 하고 있다는 것을 알 수 있다. 마치 무한한 색채의 연결과 빛의 차이로 형성된 자연과 같다.

이런 디테일이 그림의 완성도에 미치는 영향력은 다빈치의 모나리자와 아일워스Isleworth의 모나리자의 배경을 비교해 보면 확연한 차이를 느낄 수 있다. [그림 26] 참조.

이처럼 제품에서도 잘 디자인된 디테일은 구성 요소 간 연결을 조화롭게 할 뿐만 아니라 적절한 재료, 마감, 색상, 질감, 조립 방식, 마감 처리 등에 따라 시각적 효과가 향상되며, 사용자의 편의성 향상에도 크게 영향을 미친다. 따라서 사소

[그림 26] 모나리자La Joconde, Portrait de Mona Lisa(1503~1506), 레오나르도 다빈치Leonardo da Vinci, (좌)와 아일워스Isleworth 모나리자(우).

한 부분의 작은 디테일이라도 전체와 함께 신중하게 고려되어야만 자연의 구조처럼 자연스럽고 아름다울 수 있다.

한편 많은 럭셔리 소비자들은 디테일에서 보이지 않는 부분까지 완벽해지길 요구한다. 그렇지만 기능적으로 세분화된 제조사에서는 잘 보이지 않는 부분에 대한 업무가 미와 기술, 경제적인 부분의 경계 지점에 놓여 어느 부서에서도 스타일적으로 관심을 가지지 않고 디자인팀에서도 등한시되는 경우가 발생한다. 프리미엄급 이상의 수준으로 디자인된 제품은

이러한 잘 보이지 않는 디자인 그레이존까지 정성을 다하는 것이 중요하다.

여기서 디자인 그레이존design grayzone이란 창의적으로 문제를 해결하는 과정인 '디자인'과 화이트와 블랙 사이의 무색으로 어떤 곳에도 포함되지 않는 무소속이나 불확실성 상태를 나타내는 '그레이', 그리고 범위 영역, 구역의 의미가 있는 '존'이라는 3개의 단어가 가지는 각각의 의미를 종합한 용어이다. 기존에 만들어진 규칙이나 범주 또는 명확하게 정의되지 않은 영역이나 두 개 이상의 상반된 위치 사이의 중간 영역을 일컫는다.

광의의 의미로 디자인 그레이존이란 분야 간 융합적 관계에서 정해지지 않은 영역이라는 개념에서 바라볼 수 있다. 이미 기계공학이나 도시공학, 그리고 의료기기 분야나 기업 경영 등 융합적 방법론의 측면에서 산업 디자인의 원리를 다각도로 연구하고 있으며, 더 나아가 생명공학과 또는 정치나 행정, 교육, 미래산업 등 다양한 부문에서도 창의적인 학습에 대한 방법론적 접근이 가능할 것이라 본다.

협의의 의미로는 제품 개발에 있어서 디자인과 기술 그리고 경영 사이에서 공학적으로나 경제적인 기준으로는 고려되

나 미학적 가치를 반영하고 있지 않은 범위를 일컫는다. 자동차를 예시로 살펴보면, 제품이 조립된 후에 보이지 않는 차체, 후드를 열었을 때 보이는 차체나 엔진룸의 부품, 도어를 열었을 때 보이는 차체, 트렁크나 연료캡을 열었을 때 보이는 부품, 차량을 리프트로 들어올려야 보이는 부품 등이 포함되며 제품을 분해하지 않고는 보이지 않는 부분의 언더 플로어나 각종 이너 패널 부품까지 디자인 그레이존에 해당된다. 일반적인 브랜드, 그리고 이를 만드는 제조사에서는 제조 과정에서 추가적인 개발비를 투자하고 싶어 하지 않는 부분이다.

소비자들은 럭셔리 제품을 구매하고 사용하면서 잘 보이지 않는 부분까지도 높은 완성도를 보였을 때 강한 만족감을 느끼는 것으로 나타났다. 특히 밖으로 드러나지 않는 부분이지만 디테일이 굉장히 마음에 든다면 주관적 만족감이 증폭되지만, 더욱 자세히 살폈을 때나 사용 후에 보이기 시작하는 제품의 깊숙한 곳의 마감처리가 부실하다면 브랜드에 대한 신뢰도가 급격히 떨어진다고 했다. 극단적인 경우에는 비싼 돈을 주고 산 것에 대한 배신감이 생겨 같은 브랜드의 제품을 재구매하기는 어려울 것 같다는 소비자도 있다. 잘 보이지 않는 곳에 공력을 쏟지 않는 이유는 제품 개발의 효율성을 고려한 것일 테지만 소비자 관점에서 럭셔리는 효율성을 고려하

면서 구입하는 제품은 아니라는 뜻일 것이다.

그럼, 디테일의 완성도는 어디에서 나오는 것일까?

르네상스 시대의 대가 미켈란젤로는 천장화와 같은 어려운 작업 환경에서도 작은 부분의 작업을 포기하지 않는 끈질긴 집착을 가지고 있었다고 한다. 그는 디테일의 중요성을 이렇게 말하고 있다. "작은 일이 완벽함을 만든다. 그리고 완벽함은 작은 일이 아니다"라고 …

미켈란젤로는 르네상스 시대 피렌체 카노사 백작의 후손으로 귀족 출신의 예술가이다. 그는 천부적인 소질을 갖고 있었고 이에 못지않게 예술에 대한 열정과 노력이 대단했다. 그가 작품에 몰입하면 먹고 자는 것까지 잊고, 밤에도 모자에 촛불을 꽂아 그림을 그렸을 정도였다. 또한 자신의 작품 세계에 대한 타인의 간섭을 매우 싫어해서 본인의 작품을 비판하는 사람들을 화폭에 담아 괴롭히는 심술궂은 복수를 즐기기도 하였다.

그가 로마 성 베드로 대성당 천장화를 그리게 된 계기는 건축에도 조예가 깊은 미켈란젤로를 시기한 궁전 건축가 도나토 브라만테와 다른 경쟁자들의 술수 때문이라는 이야기가 있다. 그러나 당대 최고의 권력자인 율리우스 2세가 미켈란젤

로를 괴롭힐 심상이었다면 동의할 수 있을까? 미켈란젤로는 율리우스 2세의 변덕으로 최초 의뢰받은 조각 작품 작업이 취소되자 왕을 무시하고 근무지를 이탈하여[53] 피렌체로 돌아가 버렸다. 율리우스 2세는 이런 미켈란젤로의 거만함에 마음이 상해 약간의 복수심으로 그를 괴롭히고자 미켈란젤로를 시기하는 자들의 말을 못 이기는 척 받아들여 성 베드로 대성당의 천장화를 의뢰했을 수도 있었겠다고 짐작한다. 이 당시 미켈란젤로는 이미 스타 조각가로 칭송을 받고 있었고, 그림보다는 조각을 위대하게 생각했으며, 그림에 대한 경험은 일천하여 교황에게 그림은 자기 능력 밖이라는 점을 들어 정중히 거절하였지만 받아들여지지 않았다는 것에서 그러하다. 하지만 이러한 어려운 환경 속에서도 명작을 만들어낸 미켈란젤로의 정신은 대단스럽기만 하다. 그는 주어진 기회를 내팽개치지 않고 오직 작품에 대한 열정으로 고통을 극복함으로써 위대한 작품을 완성해 내는 집념을 보여주었기 때문이다.

미켈란젤로는 1508년 5월 10일 높이 20m, 길이 41.2m, 넓이 13.2㎡인 거대한 천장화 작업을 시작했다. 그는 익숙하지 않은 프레스코 기법과 천장이라는 난해한 작업 조건 때문에 실패와 실험을 반복하면서 작업을 진행해야만 했다. 때로는

기술적인 어려움을 해결하지 못했고, 때로는 재정적인 문제로 많은 시간을 허비하지만, 시작한 지 4년 후인 1512년 마침내 작품을 성공적으로 완성한다. 그리고 미켈란젤로는 그의 회화 중 최고의 걸작인 천장화를 그리는 작업 과정에서 고통스러웠던 일화를 시로 다음과 같이 표현하고 있었다.

"이 괴기한 자세 때문에 나는 갑상선종에 걸리고 말았네.
롬바르디아의 농부나 다른 지역의 사람들이 물을 마시고 그렇게 되듯이 말일세.
위장이 목구멍까지 치밀어와 턱 밑에 걸려 있는 듯하네.
턱수염은 하늘을 향해 있고, 목덜미는 등에 닿았네.
나는 하르피아처럼 가슴을 구부린다네.
그런데도 위에서는 물감이 계속 흘러내려 내 얼굴은 물감 범벅이 되고 마네.
허리를 바짝 당겨 배가 불룩 나오고,
평형을 유지하느라 엉덩이는 말 엉덩이처럼 된다네.
그러면 다리는 어디에 두어야 할지 난감해지지.……"[54]

이렇게 어려운 자세로 20m 아래에서는 잘 보이지 않는 디테일을 손보고 있을 때 친구가 그에게 "여보게, 그렇게 구석진 곳에 잘 보이지도 않는 인물 하나를 그려 넣으려 그 고생

을 한단 말인가? 그게 완벽하게 그렸는지 그렇지 않은지 누가 안단 말인가?"라고 하니 미켈란젤로는 "내가 알지"라고, 말했다고 한다. 이 얼마나 평범하면서도 명백하고 확실한, 그리고 자기 작품을 대하는 철학을 잘 보여주는 것인가? 여러 번에 걸친 교황과의 트러블을 미루어 짐작건대 그의 성격은 까칠하고 충동적이었지만 작품을 대하는 마음은 사랑에 빠진 사람처럼 열정적이었고 또 작업에 몰입하면 시간 가는 줄 모르고 완성도에 집착했던 것으로 보인다.

이러한 불멸의 명작은 완벽함에서 탄생하며, 완벽함은 어떤 어려움과 고통 속에서도 문제를 해결하려는 굳은 의지와 자신을 속이지 않고 완전해지려는 집념에서 이루어진다. 잘 보이든 잘 보이지 않든 모든 부분에서 완벽함을 추구하는 것은 제품 개발에서도 중요한 태도다. 특히 럭셔리 소비자와 브랜드의 관계에는 제품의 디테일도 큰 영향을 미치기 때문이다. 소비자가 제품을 사용할 때 작은 디테일, 즉 사소한 부분으로부터 좋은 경험과 인상을 받게 되면 브랜드의 정체성과 가치를 적극적으로 수용하게 되며 자기만족도 또한 높아지기 때문에 장기적으로 브랜드에 대한 신뢰성이 높아진다. 그리고 소비자는 자신의 훌륭한 경험을 지인들에게 소개하고 전하기 때문에 브랜드의 인지도가 강화되는 효과를 불러일으킨다. 이

런 관점에서 럭셔리 제품의 디테일을 개발할 때 디자인 그레이존은 매우 중요한 영역일 수밖에 없다.

03
럭셔리는 비싼 것이다?

 명품은 생활필수품과 달리 사용성을 초월한 가치를 가지는 것으로 누구나 쉽게 구입할 수 없는 것에서 소유의 즐거움을 느끼는 대상이기에 비싼 돈을 주고도 구입할 수 있다는 인식을 공통적으로 하는 것 같다.

 "퀄리티를 높이기 위해 많은 비용이 투자가 되는데 그거를 꼭 그 차에 집어넣게 되면 차값이 올라가지 않나? 오디오라든가 좌석에 안마 기능을 넣는다든지, 시트 같은 게 굉장히 좋은 소재로 만든다든지. 그러면 사실은 가성비를 생각하는 차의 경우 퀄리티가 높아지더라도 비싼 가격이 들기 때문에 생략하는데 럭셔리 브랜드 차는 스피커가 몇 백만 원이 들더라도 좋은 오디오 넣고 좋은 시트 넣기 때문에 그런 측면에서 거기에 있다고 생각하는 것이다. 약간의 품질 개선을 위해서라도 더 많은 비용을 높이는 게 럭셔리 세단과 일반 차량의 차이라고 생각한다."

소비자들은 럭셔리라 하면 현재의 본인 수입보다 조금 무리해서 구매할 수 있는 제품보다도 비싼 제품군을 연상하며 당장은 구매가 어렵더라도 경제적 능력이 향상되면 접근하고 싶은 제품이라고 한다. "럭셔리 제품을 구매할 시에는 가성비를 따지는 것이 아니라서 조금 비싸서 낭비적인 요소가 있다고 하더라도 사고 싶은 욕구를 가지게 하는 반짝거리는 것이다"라고 설명했다.

이는 경제학의 지불의사금액으로 해당 물건에 대해 얼마만큼의 지불 용의가 있는가로 설명된다. 럭셔리가 어떤 면에서는 일정 부분 가성비가 떨어짐에도 구매자의 욕구를 자극할 수 있으려면 비싼 가격을 지불하고서라도 구매자가 수용할 수 있는 가치가 추가되어 있어야 한다는 것이다. 수용할 만한 가치란 브랜드가 소유한 이미지이든 사회적으로 자신을 돋보이게 하는 과시든, 오래 사용할 수 있는 품질 때문이든 아니면 개인에게 반드시 필요한 사용성이든 지불 용의를 발현할 수 있는 요소를 뜻한다. 즉, 구매자가 럭셔리를 접했을 때 낮은 가성비라고 인식하더라도 이를 상쇄할 수 있을 만큼의 효용성이 작용해야만 한다.

이처럼 대부분의 소비자들은 럭셔리를 가격 측면에서 비싼 것으로 인식하고 비싼 가격만큼이나 품질 그 이상에 대해 기

대하는 바가 있다. 다른 제품 대비 기능이 더 장착되어 있고, 보다 심미성이 높은 디자인 요소가 적용되어 있고, 크기나 부피 측면에서 더 풍부하고, 보다 나은 서비스를 제공하는 등 특별한 무언가를 더 가진, 더 높은 가치를 지닌 제품일 것으로 바라는 것이다.

그렇다면 비싼 가격의 럭셔리 제품은 구체적으로 어떤 것들로 구성되고 디자인적으로는 어떻게 고려되어야 하는 것일까?

럭셔리에 비싼 가격이 책정되는 이유에 대해 소비자들은 보편적으로 진입장벽을 높이는 수단이기 때문일 것이라고 생각한다. 즉, 누구나 다 소유할 수 없기 때문에, 다시 말하면 나에게 주어지는 배타성이 있기에 높은 가격을 수용하게 되는 것이다.

르네상스 시대의 유명한 예술가이자 이탈리아 출신의 레오나르도 다빈치(1452~1519)는 토스카나 지방에서 태어났다. 14~15세에 피렌체 화가 안드레아 델 베로키오로부터 예술적, 과학적, 기계적, 그리고 기술적인 지식을 배웠다. 그의 작품 중 1499년에서 1510년 사이에 그린 것으로 라틴어로 '세계의 구세주'란 의미가 있는 [그림 27] '살바토르 문디'는 500여 년 동

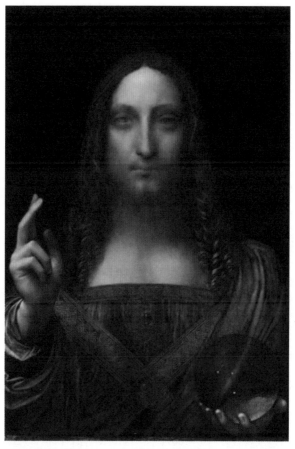

[그림 27] 살바토르 문디Salvator Mundi(1500년경), 레오나르드 다 빈치Leonardo da Vinci, 안드레아 델 베로키Dianne Dwyer Modestini에 의해 복원 후 재현된 그림.

안 많은 사람들의 손을 거치면서 덧칠로 얼룩져 원래의 모습은 사라지고 헐값에 팔리는 등 수모를 겪었다. 그러나 최근 복원 기술에 힘입어 다시 원래의 모습으로 세상에 나타난 다빈치의 걸작 중 하나이다. 다빈치의 개인 조수가 그렸다는 소문도 있으나 오늘날 가장 비싼 가격에 팔리고 있다.

이 그림은 1507년 프랑스 루이 12세와 그의 아내 안느 드 브르타뉴Anne de Bretagne가 개인적인 목적으로 레오나르도 다빈치에게 의뢰해 탄생한 작품이다. 완성된 그림은 1625년 영국의 찰스 1세와 결혼한 헨리에타 마리아 여왕을 거쳐, 찰스 2세, 제임스 2세에게 소유권이 있었으나 1763년 셰필드 가에서 경매로 내놓은 후 행방이 묘연해져 기록된 바가 없다가, 1900년대에 미술 수집가 프랜시스 쿡의 구매로 이어졌다. 이후 2005년 뉴올리언스 경매에 다시 등장해 미술상이 117만 5,000달러의 높은 가격으로 구매가 이루어졌다.

이러한 과정에서 훼손된 그림은 보존 전문가인 뉴욕대학교 교수 다이앤 드와이어 모데스티에 의해 수정 복원되어 2011년 런던 내셔널 갤러리에서 전시되면서 레오나르도 다빈치의 작품으로 인정받게 된다. 2013년 스위스 미술상 이브 부비에에게 7,500만 달러가 넘는 가격에 팔렸다가 다시 러시아 신흥 재벌 드미트리 리볼로블레프에게 1억 2,750달러에 팔린다. 그

리고 2017년 크리스티 경매에서 바드르 빈 압둘라에게 4억 5천만 달러에 팔려서 현재 모하메드 빈 살만이 보관하고 있는 것으로 추정된다. 이러한 복잡한 역사를 가진 '살바토르 문디'의 가치는 복원 과정을 거치면서 레오나르도 다빈치의 진품으로 확인되고, 이러한 복원 과정들을 미디어가 관심을 가지고 경쟁적으로 기사화하면서 금전적 가치가 상승하였으며 현재는 세상에서 가장 비싸게 팔리는 그림 중 하나가 된 것이다.[55]

이러한 역사성을 가진 작품인 살바토르 문디는 이탈리아 르네상스 시대를 대표하는 그림 중 하나로 남성 모나리자로 불린다. 살바토르 문디는 예수 그리스도의 상반신 초상화이다. 예수 그리스도의 눈동자는 정면을 직시하고 축복을 상징하는 오른쪽 손은 중지와 검지를 수직 방향으로 들어 올리고 있다. 왼손엔 큰 수정구슬을 가슴 높이에 들고 있는데, 이 수정구슬은 라틴어로 글로부스 크루시페르globus crucifer라고 하며 '십자가를 지니는 천구'라는 의미를 가진다. 그림에서는 지구의 통치자로서의 예수 그리스도를 상징한다. 그리고 그리스도가 입은 옷은 르네상스 시대의 패션으로 생각되는데 육각형과 사각형, X자 라인 등 기하학적인 무늬가 연속되는 황금색 장식 띠와 파란색으로 구성되어 있으며 황금색 띠 밑의 주름 터치는 모나리자에서도 볼 수 있는 형태이다. 이런 주름과

기하학적 무늬는 그림을 그리는 사람은 물론이거니와 옷은 만드는 사람으로서도 손길이 많은 가는 것으로 단순하게 처리되는 것보다 품질면에서 비싼 값을 치러야 하는 것이다. 그리고 여기에 나타난 황금색과 파란색은 귀하고 고급스러움을 상징하는 색채들로서 그리스도의 권위를 나타낸다. 그의 머리카락은 황금색이며 어깨로 흘러내리는 특징적인 파마머리는 당대의 고귀한 신분을 나타낸다. 위에서 떨어지는 스포트라이트를 받은 것 같은 이마와 가슴은 어두운 배경색의 영향으로 더욱 빛나게 연출되었고, 레오나르도 다빈치 그림들의 특징인 광도 및 투명도 효과를 잘 나타내고 있다.[56] 오른손은 색상과 빛의 효과에 의한 원근법이 적용되어 액자 밖으로 튀어나올 것 같은 입체감을 가진다. 오늘날 발달한 화장 기술을 보는 듯한 홍조 띤 얼굴에 섬세하게 표현된 머리카락과 수염 그리고 드레스의 장식적인 패턴과 주름 등은 이 그림의 품질을 최고로 끌어 올리는 디테일이다. 살바토르 문디는 예수 그리스도를 묘사한 것 그 자체의 상징성과 함께 권력자들에 의해 의뢰를 받고 소유되었던 과정의 역사들이 이 그림의 특별한 유산으로 작용하고 있다.

이처럼 살바토르 문디가 가지는 가치는 최고의 희소성에 있다. 당대 최고의 화가인 레오나르도 다빈치의 유명세에 비

해 개인이 소장할 수 있는 그림은 20여 점밖에 남아 있지 않기 때문이다. 거기에 살바토르 문디를 소유했던 역대 인물들의 면면과 이력도 그림에 반영되어 작품을 더욱 빛나게 하는 역사적 유산이다. 예수 그리스도의 권위가 가지는 상징성과 그가 입은 의복, 머리카락과 수염, 천구 등 그림의 전체적인 품질 및 완성도가 오늘날 이 그림을 세계 최고가의 자리에 올려놓고 있다.

살바토르 문디의 사례에서 볼 수 있듯 럭셔리 제품에 책정되는 비싼 가격에는 여러 가지 요소와 요인이 작용한다. 고품질의 소재와 정교성을 획득하기 위한 과정에 요구되는 시간과 제작 공법, 독창성과 예술적인 요소를 얻기 위한 디자인 프로세스 적용과 이에 대한 투자, 오랜 역사, 전통 또는 유니크한 스토리를 가진 브랜드의 가치와 이미지, 제한된 수량에서 오는 희소성 등이 복합적으로 작용한다. 이 모두가 럭셔리 가격을 책정하는 필요한 요소들로서 럭셔리를 지향하는 브랜드가 참고해야 할 것들이다. 단순히 가격만이 비싸다고 해서 모두 럭셔리가 되는 것은 아니다.

04
럭셔리는 자기만족이다

럭셔리를 소유하는 이유는 남의 시선 때문일 수도 있지만 사실은 품질, 편의성, 디자인 등이 훌륭하고 전체적으로 우수하게 제작된 것은 물론이며 일반 제품보다 마감에 더 많은 신경을 쓰는 것이 느껴지기 때문이다. 소비자들은 이런 높은 완성도에 자기만족을 느끼며 충분히 살 가치가 있다고 생각하기도 하며 때로는 럭셔리가 자신에게 결핍된 어떤 것을 채워주기에 자존감을 높이는 효과도 있다고 여기기도 한다.

럭셔리는 "품질이 완전히 조잡하다, 쓸모나 사용성 가치가 없다, 이런 것은 이미 초월한 상태니까. 그 자체만으로 소유욕을 즐길 수 있을 것 같다."

소비자들이 럭셔리를 구매할 때 보이지 않는 부분에까지 신경을 쓰는 이유는 이것이 내적 만족감에 영향을 미치는 요소이기 때문이다. 드러나지 않는 부분이기에 과시적인 즐거움을 제공하진 않지만 그렇기 때문에 해당 브랜드를 통해 느끼

게 되는 특별한 자부심과 연결되기도 한다. 내가 소유한 브랜드는 직관적으로 보거나 만질 수 없는 부분까지 세심하게 관리되고 제작된 제품임을 인지하는 것만으로도 굉장한 자부심과 만족감을 느낀다고 한다.

"차 구석구석의 마감, 바느질 … [차를] 이용하다 보면 [평소와 다르게] 어쩌다 유심히 보게 되는 곳이 잘 되어 있으면 좋더라. 기분도 좋고, 럭셔리가 결국 사치재인데 사치재는 나에게 만족감을 줘야 하는데 그런 게 잘 되어 있으니, 만족감이 올라가는" 것 같다고 말한 소비자는 사용하면서 느끼는 만족감보다 자신이 이 정도의 [수준 높은] 제품을 구매할 수 있다는 데에서 오는 만족감이 더 크다고 한다.

한편으로 소비자들은 럭셔리는 현재 당장 필요하지는 않지만 가지고 싶은 "약간 판타지가 있는" 제품이라 생각한다. 때로는 너무 소중해서 아껴 둘 정도로 소중한 것으로 여기기도 한다. 대대로 어머니에게서 딸에게로 또는 가문의 보물처럼 이어져 오는, 다른 사람에게는 필요하지 않을 수 있지만 갖고 있는 사람에게는 무엇보다도 귀중한 것일 수도 있는 것이다.

합리적인 제품은 "모든 사람이 동의하는 상식적인 가격을 의미"하지만, "경제적인 제품과는 상극인 럭셔리 제품은 자신

만의 가치에 맞는 제품에 진짜 돈을 버린다고 생각할 만큼 많이 들일 수 있는 그런 돈을 투자해야 하기 때문에 … 공리적으로 수치화될 수 없는 그런 가격을 지불하는 것이다. 하지만 그만큼 쓸 가치가 있는 … 그래서 버리는 돈이라 표현했다. 물론 다른 제품과 차별화된 그 제품만의 가치가 있어야겠다"라고 밝힌 소비자가 얘기하는 차별화된 가치라는 것은 수치화될 수 없는 가치를 의미한다. 이러한 가치가 진정한 럭셔리이고 자기만족이라는 것이다.

보통의 프리미엄 브랜드는 평상시 소비자들이 직관적으로 볼 수 있는 부분까지는 당연히 마감처리가 잘되어야 한다고 생각한다. 그러나 메이커는 제품을 분해하여 고칠 때 보이는 배선이나 부품 등의 보이지 않는 부분까지는 완벽하게 마무리할 필요가 없다고 생각하는 경우가 많다. 하지만 소비자들이 경험하고 만족한 럭셔리는 보이든 보이지 않든 기본적인 만듦새가 훌륭하고 마감 처리에도 더 많은 신경을 썼다는 점에서 사용자의 만족감, 즐거움, 나아가 자존감을 높여주는 효과가 있다고 보며 자기만족 측면에서 충분히 구매할 가치가 있다고 여겨진다.

그렇다면 디자인 측면에서 소비자의 자기 만족에 대한 문제는 어떻게 해결해야 할까?

이러한 자기만족은 우아함이란 가치에서 시작된다. 우아함은 아름다움으로 이어지고, 아름다움을 느끼면 쾌, 즉 즐거움을 통해 행복을 느끼게 된다.

사전적 의미에 의하면 우아하다는 것은 움직임이나 스타일링, 형태 또는 수행하는 행위가 아름다움으로 특징지어지는 것이며, 기품이 있고 존경 또는 존중할 만한 가치가 있는 성질을 가진 아름다운 것이라 설명하고 있다. 즉, 우아함이란 아름답다는 것을 말한다.

한편, 아름다움은 감각을 즐겁게 하거나 지적 또는 감정적으로 느끼는 대단한 즐거움이고, 아름답다는 것은 즐거움과 기쁨을 줄 만큼 예쁘고 곱다는 것을 지칭한다.

그리고 칸트에 의하면 아름다움을 판정하는 것은 쾌와 관련된 것으로 인식적 이론이나 도덕적 실천의 범주에 속하지 않고 주관적이다. 하지만 아름다움을 연구해서 생산하는 처지에서는 보편적인 타당성, 즉 합목적성의 원리가 요구된다. 이러한 관점에서 고대 철학자들은 아름다움에 대한 원리를 균형과 조화, 그리고 비례에 의한 척도와 질서라고 말한다. 이것은 오늘날까지도 미의 절대적 기준이 되고 있다. 이는 레오나르도 다빈치의 모나리자에 잘 나타나 있다.

'모나리자'는 15세기 초상화 중 르네상스의 표준으로 이야기할 수 있는 가장 유명한 작품이며 아름다움의 원리를 잘 표현하고 있다. 언제, 누구를 대상으로 한 그림인지 정확히 알 수 없으나 'The Annotated Mona Lisa'의 저자인 캐롤 스트릭랜드 박사와 존 보스웰에 의하면 프란체스코 델 지오콘도(1465~1538)라는 피렌체 대상인의 젊은 아내인 리자 델 지오콘도라는 인물로 지목된다. 이 그림은 피사체가 이전의 초상화에서 볼 수 없었던 두 손을 의자의 암 레스트에 올려 자연스럽게 모으고 있는 상반신의 포즈를 취하고 있고(레오나르도 다빈치는 이러한 손의 모습을 표현하기 위해 30여 구의 시체를 해부했다고 한다), 안정적인 균형감을 전달하는 삼각형의 구도, 스푸마토 및 키아로스쿠로 기법, 그리고 비례와 원근법 등 당대의 혁신적인 기법이 적용되었다는 특징을 지닌다.

모나리자 작품에는 회화 최초로 기하학이 반영되었다. 기하학에서도 가장 안정된 삼각형 구도를 가지고 있어서 보는 이로 하여금 균형감을 느끼게 하고 있다. 또한 다빈치는 회화를 과학적으로 표현하기 위해 다양한 방법을 개발했다. 모나리자에서는 선에 의해 대상의 경계를 구분하는 기존의 방식(외곽라인이 도드라진 표현)에서 벗어나 테두리가 없이 연기처럼 사라지게 표현한 스푸마토 기법 그리고 같은 색이지만 여러 가지 다

른 색조를 사용하여 만든 단색의 키아로스쿠로 기법을 적용했다. 이 같은 기법으로 빛과 그림자를 통해 보이는 피사체의 특징을 실재감 있게 묘사했다. 배경에서도 통일감 있는 스푸마토 기법을 적용하였으며, 대기 원근법과 빛의 효과(광도 및 투명도)를 더해 피사체를 더욱 선명하게 강조함으로써 전체적인 분위기가 기하학적 원리와 함께 조화로움을 갖도록 하였다.

칸트는 "미를 산출하는 것은 자연이고 개념을 떠나 보편적으로 마음에 드는 것은 아름답다"라고 했다. 그의 말에 의하면 아름다움은 어떤 보편성을 가진다는 것이고 그것은 자연에서 왔다는 것으로 설명된다. 즉, 아름다움을 산출하는 데 가장 중요한 것이 비례이며 비례 중에서도 아름다운 비례는 황금비례라 할 수 있다.

황금비례란 아름다움을 연구하는 학자들이 발견하고 확인한 것으로 자연이 성장하고 소멸하는 과정을 거칠 때 나타나는 일정한 자연의 법칙 중 하나이다. 레오나르도 다빈치는 이러한 자연의 보편적인 법칙인 황금비례가 인체에도 적용될 수 있다는 주장을 연구하였으며, 우리는 그 결과를 그의 그림 모나리자 [그림 28]에서 확인할 수 있다. 나선형 작도법으로 모나리자의 얼굴에 직사각형을 그리면 직사각형의 상하좌우의 비율이 1 : 1.618로 황금비례를 가지며, 입술을 중심으

로 그리면 코끝과 턱의 끝이 황금비례를 이루는 것을 확인할 수 있다.

다빈치의 또 다른 혁신적인 시도는 모나리자의 표정과 분위기를 만들어 내기 위한 과정에 있다. 다빈치가 르네상스 이전 시대의 초상화에서 느껴지는 엄숙함에서 벗어나기 위해 음악과 광대를 고용하여 모델을 웃기고 즐겁게 했다는 이야기가 있는데, 모나리자의 표정에서 이 같은 과정이 있었음을 느낄 수 있다. 모나리자의 입술은 가까이에서 보면 약간 슬픈 모습을 하고 있는 듯하지만 멀리서 보면 웃는 모습을 하고 있기 때문이다. 이런 오묘한 표현은 모나리자를 더욱 우아하게 만드는 요소 중 하나가 된다.

나아가 다빈치의 그림은 원근법의 구조를 갖추고 있다. 모나리자의 배경이 되는 오브젝트들의 기울기를 따라 가상의 라인을 그리면 모나리자의 머리 뒤에서 하나의 소실점(VPL)이 형성된다. 그리고 비스듬히 앉은 모나리자의 몸통을 가상의 직육면체에 넣고 양어깨와 가슴, 그리고 오른팔과 왼팔의 기울기를 인체의 구조를 고려하면서 좌우로 가상의 투시 선을 연장하면 두 개의 소실점을 얻을 수 있다. 이 두 소실점은 수평선에서 만난다. 그리고 기울어진 몸과 반대쪽으로 고개를 살짝 돌린 머리 부분도 미세하지만, 동일한 방법의 원근법이

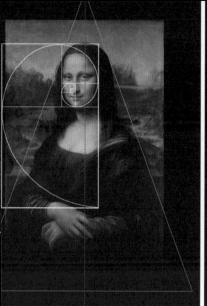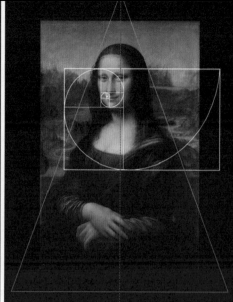

[그림 28] 모나리자Mona Lisa(15세기경), 레오나르도 다빈치Leonardo da vinci

적용되어 있다. 이것은 레오나르도 다빈치가 기하학의 원리를
이용해 과학적인 아름다움을 강조한 것이며, 피사체를 입체적
이고 실재감 있게 표현하는 방식이다. 이러한 것은 논리적이
고 연역적인 질서이다.

스푸마토와 키아로스쿠로 기법, 대기원근법, 선형 원근법,
기하학과 황금비례 그리고 광대의 일화가 종합적으로 반영되
어 모나리자의 모습을 우아하게 만들어 주는 데다가 모나리
자에서 독창적인 아름다움을 표현하는 데 중요한 원리가 된
다. 즉, 럭셔리에도 소비자가 자기만족도를 가질 수 있도록
하는 것은 잘 보이는 부분이나 잘 보이지 않는 부분이나 하나

에서 열까지 어떤 값을 치르더라도 사려 깊은 아름다움을 창조하고 그 과정에 다빈치만의 독특한 기법과 같은 오리지널리티가 배어 있어야 하는 것이다. 다시 말해, 럭셔리에서 자기만족은 독특하고 우아한 아름다움을 통해 자기만의 즐거움을 느끼는 것이다.

05
럭셔리는 장인정신이다

소비자들은 럭셔리에서 장인정신을 중요한 요소 중 하나로 꼽는다. 장인정신에는 뛰어난 기술력과 탁월한 품질이 반영된 것이라고 생각한다. 손으로 직접 작업한 공력이 더 많이 들어가 있는지, 디테일을 얼마나 더 섬세하게 작업했는지, 세분된 영역에까지 적용된 정교함 등은 럭셔리를 선택한 사용자들에게 중요한 요소이다. 이를 통해 스스로의 안목에 대한 칭찬, 자신만이 느끼는 만족감을 만끽한다. 장인정신이 반영된 럭셔리의 디테일은 제품의 완성도를 가늠할 수 있는 기준이자 기쁨을 주는 요소인 것이다.

럭셔리에서는 외형적으로 보이는 멋진 디자인적인 요소도 중요하지만, 이를 만드는 사람들의 정성이 반영되어야 한다. 장인이 한 땀 한 땀 정성을 다해 만들었다는 것이 대량 생산품과 다른 점이고, 그러한 과정에서 묻어나는 인간 승리와 같은 이야깃거리를 통해 일반적인 제품과 다른 명품만이 가지는 가치를 느낀다.

소비자에 의하면 럭셔리란 "일반 제품의 단가라든지, 대량 생산 문제로 신경 못 쓰는 부분을 해결하기 위해 어렵지만 수작업으로라도 해결해 내고 어떤 신기술 공법을 사용해서라도 해결해 내는 것"이자 생산 단가가 올라가더라도 그런 노력이 제품 디테일에 담겨 있는 것이라고 생각하기 때문에 이에 대한 높은 가치를 느낀다.

소비자들은 럭셔리를 구매하기 위해 큰 비용을 지불하는 만큼 제품의 완성도를 중요시한다. 그래서 명품을 살 때는 구석구석 살펴보기도 한다. 하지만 디테일적인 부분, 장인정신이 반영된 요소는 직관적으로 쉽게 확인이 되지 않기 때문에 매장 직원의 설명이 중요하다는 의견도 있다.

"럭셔리 브랜드는 일반 브랜드와 달리 손이 닿지 않는 부분, 눈이 가지 않는 부분도 굉장히 꼼꼼하게 처리해 놓은 그런 것들이 있는 것 같습니다."

"가방이나 옷 같은 경우에도 안감까지 보게 되고, 바느질이 일반제품과 다르다고 매장직원이 설명해 주면 그걸 유심히 보게 되고" … 결국 럭셔리는 "디테일의 차이라고 생각한다. 그게 다 기술이고, 노력이고, 시간을 들였다는 뜻인 거 같다."

이처럼 소비자들은 일반 제품에서 볼 수 없는 디테일까지 신경 쓰는 장인정신이 느껴질 때 럭셔리의 가치가 발현된다고 느낀다.

하지만, 모든 소비자가 럭셔리의 디테일을 구석구석 확인하고 구매하지만은 않는다고 한다. 럭셔리이기 때문에 당연히 디테일의 완성도가 높을 것으로 생각하고 사는 경우가 대부분이다. 이런 상황에서는 럭셔리를 사용하는 과정에서 제품의 완성도를 경험하게 된다. 제품의 완성도가 기대 이상으로 높았을 때 그 제품 및 브랜드에 대한 충성도나 신뢰도는 물론 자신의 안목에 대한 만족감이 높아지게 된다.

반대로 사용하는 과정에서 제품의 품질에 대한 기대가 충족되지 않는 경우도 있다. 눈에 잘 띄지 않는 곳이나 세밀한 요소에 문제가 생긴다면, 문제의 규모를 떠나 소비자는 실망하게 된다. 이는 곧 다음 제품 구입에 부정적인 영향을 미친다.

럭셔리 급의 자동차를 구매한 소비자는 "가끔 정비소에 간다든지 어떤 부분들을 수리[를 할 때], 안 보였던 부분들에서 실망감을 받는 경우가 많다. [예를 들어] 마감처리가 보이는 데는 어느 정도 되어 있는데 안 보이는 부분에서 뜯어 보니 그쪽이 너무 허술하게 되어 있다든지, 고정도 안 돼 있다든

지, 이런 부분들에서 지금 제가 최근에 구매한 차에서 그런 것들이 불만이 많다. … 다음번에 그 차를 사느냐 마느냐 이런 결정을 할 때 … 그 차의 오너로써 다시 한 번 생각하게 되는 것이다"라고 말하기도 했다.

정리하자면 럭셔리에서 소비자들이 느끼는 장인정신은 작은 부분에서 발견되는 탁월한 품질과 정교함이며, 기계로 구현할 수 없는 부분을 수작업으로라도 어렵게 해결해 내는 과정에서 야기되는 정성과 노력의 가치다.

우리의 팔만대장경 [그림 29] 제작 과정에서도 럭셔리 소비자들이 중요하게 생각하는 장인정신의 사례를 찾을 수 있다.

11세기 거란군의 침입을 극복하기 위해 고려 8대 왕인 현종 재위(1009~1031) 기간에 우리나라 최초의 대장경인 '초조대장경'이 만들어졌으나 이는 1232년 몽골의 2차 침입 때 소실되었다. 고려대장경은 당시 세계의 절반을 차지한 초강대국 몽골의 계속되는 침입을 극복하기 위해 초조대장경을 복원하는 차원에서 13세기 고려 23대 왕인 고종 재위(1213~1259) 기간인 1236년부터 1251년(1233~1248년이라는 주장도 있음)까지 총 16년간에 걸쳐 완성되었다고 한다.[57] 모두가 잘 아는 사실이지만 우리가 팔만대장경이라 부르는 것은 이 고려대장경인데, 경판

의 수가 8만여 장이 넘는다고 해서 팔만대장경이라 부른다.

현재 팔만대장경은 해인사에서 보관하고 있다. 그러나 연구자에 의하면 제작 당시의 완성본은 당대 최고의 권력자 가문의 안녕을 기원하는 특별한 장소에 보관되었을 것으로 추정된다. 고려대장경으로도 알려진 팔만대장경은 현종 때 완성된 초조대장경을 다시 새긴 것인데 초조대장경은 왕실의 평안을 기원하고자 현종의 제사를 지내는 곳, 현화사에 설치되었다. 고종 때 만들어진 고려대장경은 당시 무신정권 집권자였던 최항이 아버지의 명복을 빌기 위해 강화도에 있던 선원사에 설치했다. 이를 통해 팔만대장경은 당대 최고의 권력자들이 영위한 럭셔리였음을 알 수 있다.

팔만대장경은 전쟁 중에 제작되었기 때문에 그 과정이 상당히 어려웠다고 한다. 먼저, 오랜 기간 보관이 가능하고 많은 경판을 만들기 위해 내구성이 좋은 나무를 찾고, 나무를 베어서 먼 거리를 운반해야 했으며, 사용 시 변형이 없도록 나무판을 소금물에 절이거나 삶고 또 관리와 사용의 효율성을 위해 일정한 사이즈로 자르고 다듬어야 했다. 그뿐 아니라 팔만대장경에 들어갈 경전을 동일한 필체와 크기로 만들기 위해 한지를 사용했으며, 경전이 적힌 한지를 경판에 뒤집어 붙이고 글씨가 잘 보이도록 기름칠을 한 뒤 숙련된 장인들에

의해 일정한 깊이와 형태로 글자를 조각하는 복잡한 작업이
수행되었다.

이러한 복잡한 과정은 수많은 경판을 만드는 데 소수의 장
인들만으로 수행하기 어려웠을 것이므로 집단의 힘과 조직화
된 기능이 필요했을 것이다. 8만여 장이 넘는 경전을 하나 같
이 통일된 모습으로 만들기 위한 고려시대의 표준은 어떤 것
이었을까?

여러 학자에 의하면 팔만대장경의 제작 과정은 위에서 설
명한 것처럼 단계별로 분업화되고 전문화되어 있었다. 제작을
위한 서체와 조각 등 경판을 담당할 모든 장인은 1여 년간 교
육과 실습으로 표준화된 기술자를 양성하는 교육을 실시하였
다 하니, 우리나라는 정확히 13세기부터 대량생산을 위한 제
도를 통해 표준화하는 과정이 있었다고 볼 수 있다. 그것도
경판별로 내용이 달랐으니, 오늘날의 커스터마이즈로 알려진
개념이 믹스된 대량생산 체제로 볼 수 있다.

유럽에서는 중세 시대에 도시 상인과 수공업자들의 권익을
위해 만들어진 동업자 조직인 길드가 숙련공을 양성했다. 예
를 들어, 12세기 독일에서는 도제제도를 만들어(도제 수업이 제
도화된 것은 14세기) 운영하였다.58 이를 통해 고려인들은 유럽

인들보다 1세기 정도 앞서 도제식 교육을 이뤄냈음을 알 수 있다. 11세기 초조대장경이 만들어질 당시에도 고려대장경이 만들어질 때처럼 세분화되고 전문화된 교육을 통해 장인들이 배출되었으리라 미루어 짐작되기 때문이다. 굳이 11세기까지 거슬러 올라가지 않아도 유럽은 14세기기 도제 수업이 제도화되었으니, 13세기 대장경을 제작하면서 만들어진 교육제도와 비교하더라도 1세기는 앞선 것이라 볼 수 있다.

게다가 경판에 글자를 새기는 과정에서 장인들은 한 글자를 새길 때마다 합장하고 불경을 읊었다고 한다. 또한 과정에서 실수가 발생하면 나무를 다듬는 일부터 시작하여 글씨를 쓰고, 조각하여 붙여 넣어야 하는 다소 복잡한 과정을 거쳐야만 했다. 때문에 각수(조각을 직업으로 하는 사람)들은 매우 집중력이 요구되는 작업에 참여했고, 이러한 정성이 팔만대장경의 통일된 완벽함을 가능케 했다. 조선시대 추사 김정희는 이것을 보고 "이는 사람이 쓴 것이 아니라 마치 신선이 내려와 쓴 것 같다"라고 평가했을 정도이다.

경지에 오른 각수가 하루에 새길 수 있는 글자 수가 대략 30~40자라고 하니 총 5,200만 자인 팔만대장경 작업에 동원된 장인이 약 130만 명에서 170만 명 정도라고 볼 수 있다. 실제로 경판을 새긴 기간이 12년이라 하니 많게는 하루 380

[그림 29] 팔만대장경

여 명의 장인이 작업에 참여했다고 볼 수 있다. 이러한 많은
사람이 동원되고 여러 지역에서 분산되어 제작되었는데도 한
사람이 만든 것처럼 완벽히 통일된 경전을 만들었다는 것은
대단한 일이 아닐 수 없다. 그 시절의 기술 수준은 마치 오늘
날 세계 각 지역에서 자동화된 반도체나 자동차 생산 시설에
서 표준화되어 나오는 제품과 비견될 수 있는 일이다. 우리의
생산 기술이 오늘날 세계 최고의 수준으로 평가받고 있는 것
은 우리 선조의 이러한 지혜와 노력이 전승된 덕분일 것이라
생각한다.

이처럼 팔만대장경은 고려시대 최고의 기술과 재료가 사용
되고, 교육받은 최고의 장인들이 투입되었으며, 부처님을 섬

기는 듯 최고의 정성으로 만들어진 것으로 당대 최고의 권력만이 소유했다는 점에서 우리나라 고대의 럭셔리라 할 수 있으며, 장인정신의 결정체이다. 곧 럭셔리는 이러해야 한다.

06
럭셔리는 희소성이다

럭셔리가 비싼 이유에는 제조 과정의 높은 비용(코스트)도 있겠지만 의도적으로 진입장벽을 높여 많은 사람이 가지기 힘든, 소수만이 누릴 수 있는 희소성의 가치를 제공하기 위해 접근성의 한계를 두려는 목적도 있다. 이것은 럭셔리 브랜드가 소비자가 원하는 특별함의 가치를 제공하는 훌륭한 장치이다.

럭셔리 소비자에 의하면 럭셔리 브랜드의 특징은 비럭셔리 브랜드 대비 월등히 뛰어난 네임 밸류도 있지만 독창적인 디자인 아이덴티티를 가지고 있기 때문에 디자인 측면에서도 희소성의 가치를 지닌다고 생각한다.

"사실 명품들을 보면 끊임없이 자기 아이덴티티를 계속 부각시키고 그것에 크게 벗어나지 않는 아이덴티티를 [갖는다] … 가장 실망스러웠던 게 디스커버리 브랜드 같은 경우에 … 상당히 각이 있는, 옛날에 군용 트럭을 개조[하여] 만들고 하

다 보니 각이 져서 남성적이고 이런 느낌을 사람들이 좋아했는데, 최근에는 둥글둥글하게 만들어버려서 사람들이 선호도가 떨어지는 그런 부분[이 있다]". 이처럼 소비자들은 브랜드의 아이덴티티가 흐트러졌을 때 선호도가 낮아질 수 있다고 느끼는 것이다.

마찬가지로 럭셔리는 누구나 다 소유할 수 없는 나만의 배타성이 중요시된다. 이는 누구나 다 소유할 수 없는 자신만이 갖는 차별성이다. 기본적으로 기능성보다는 시각적 또는 감성적으로 '다르다'라는 것이 보여야만 이같은 희소성을 느끼게 된다.

예를 들어, "만약 차를 산다면 S 클래스를 타고 싶진 않고, E 클래스 중에서도 엔진 퍼포먼스가 좋은 400자가 들어가는 AMG가 들어가는 것을 사고 싶다. [왜냐하면] 너무나 많은 사람들이 E 클래스를 타니까 … 럭셔리라는 건 엑스클루시비티지 않나. 엑스클루시비티가 있어야 하는데 그런 게 없이 누구나 타니까 요즘 더 편하게 현대차를 고민할 수도 있는 것이다. 굳이 남들이 다 타는 엑스클루시비티가 없는 차를 굳이 [살] 필요가 있나 …"

자동차의 경우 새로운 기술이 적용돼 있다는 점은 겉으로

잘 드러나지 않는다. 따라서 브랜드의 정체성을 대표하는 큰 마크 또는 디자인이 차별성을 대변하는 경우도 있다.

가령 한 소비자는 "벤츠 같은 경우를 보더라도 라디에이터 그릴 쪽에 마크가 큼직하게 들어가 있는 그런 거 하나로 완전히 이것은 좋은 차구나, 이게 눈에 보이는 것이고, 이상한 조그마한 마크가 들어가 있고 하면 그냥 그렇고 그렇구나"하는 생각을 한다는 것이다.

또 광고를 통한 노출도 일반적인 대중 매체에 노출되기보다 자산가들이 읽는 잡지나, 이들이 많이 시청하는 시간대, 또는 특별한 계층의 사람들이 보는 채널에서 볼 수 있는 제품이라고 생각한다.

이처럼 희소성은 럭셔리의 높은 가격을 결정할 수 있는 요소이자, 소비자에게는 자신만의 차별성을 강조하고 스스로 특별함을 느낄 수 있게 하는 요소이다. 소비자들은 희소성을 제품의 독창성과 함께, 시장에 유행되는 물량, 보다 대중적이지 않은 노출 방법, 브랜드의 고유성을 가진 엠블럼을 통해서 느낀다. 여기에서의 핵심은 누구나 다 가질 수 있느냐, 누구나 다 가질 수 없느냐의 차이에 있다.

희소성을 예술적 측면에서 살펴보자면 어떤 것들이 있을

까? 먼저 작가 개인의 독창적인 기법이나 컨셉으로 설명할 수 있다. 훌륭한 작가들은 자신만의 화법을 개발하여 작품에 남기고 있다. 잘 알려진 스푸마토 기법이나 프레스코 기법, 원근법, 삼각형 구도, 관객을 배려한 구도 등이 포함된다. 또한 작가의 유명세에 비해 전체 작품 수가 적을 때, 또 동일한 복사본의 작품이 생산되지 않을 때도 희소성의 가치를 가진다.

사전적 의미로 희소성은 부족하거나 공급이 제한된 상태로 자원이 재화에 대한 욕구 대비 매우 드물고 한정되었을 때 일어난다. 이것은 상대성의 특성을 갖는다. 단지 자원의 절대적 수량으로 결정되는 것이 아니라 인간의 욕망이나 필요에 반하여 자원이 상대적으로 부족할 때 나타나는 것이다. 또 시장의 독점으로 발생하기도 한다.

희소성은 물질적인 것뿐만 아니라 비물질적인 것도 의미하며, 유용하면서도 한정된 양을 말한다.[59] 한정된 양은 경쟁을 심화시켜 더 높은 가격을 수용하게 만든다. 누구나 접근하기가 어려운 가격은 기호화되어 사회적으로 높은 가치를 상징하게 된다. 만약 부족한 조건이 존재하지 않고 누구나 접근이 가능한 경제적인 상품이라면 사회적으로 돋보이는 차이를 나타낼 수 없을 것이다.

따라서 제조 공법이나 재질, 조형적 요소, 전체적인 품질이 타브랜드와 달리 보편적이지 않고 독창적이며, 브랜드 고유한 아이덴티티와 모던한 미적 가치 등이 높은 가격대와 연결되어 시장에서 상대적으로 구하기가 어렵다면 희소성의 가치를 가진다고 정의할 수 있다.

브랜드가 이러한 희소성을 보유하기 위해서는 제품을 구성하는 요소들의 특성 자체가 희귀성을 갖추는 것이 절대적이지만, 양적인 측면에서 시장을 통제는 전략도 필요하다. 이것이 럭셔리 브랜드의 지속성을 유지하기 위한 생명력의 원천이기도 하다.

르네상스 시대의 작품 중 가장 희소성이 높은 작품은 레오나르도 다빈치의 '최후의 만찬'일 것이다. 최후의 만찬은 1495년부터 1498년까지 밀라노 산타마리아 델레 그라치에 교회 식당 벽면에 그려진 벽화 작품이다. 이 작품은 예수 그리스도와 열두 제자들과 함께하는 마지막 만찬 장면을 재현한 것이다.

이 벽화는 수많은 실험과 수정을 거친 결과, 유일하고 혁신적인 면모를 가지고 있다. '세코 페인팅'[60]이라는, 이탈리아어로 '건조된 페인트'라는 의미의 독창적인 기법이 적용됐다. '프레스코' 기법처럼 습기를 사용하지 않고 건조된 회반죽 위

에 유화를 바로 칠하는 방식으로 프레스코 기법보다 더 세밀하고 정교하며, 작업속도가 빠르고, 실수를 수정할 수 있으며, 색상의 차이가 없다는 것이 특징이다. 하지만 장기적인 보존 측면에서 대기의 상태나 건축물의 영향을 받거나 시간의 경과로 퇴색되기 때문에 보존의 어려움이 있다.

그리고 다빈치의 뛰어난 기술과 창조성을 대표하는 원근법은 시각적 공간을 더욱 현실감 있게 표현하고, 시각적 깊이를 더하는 데 도움을 준다. 예수 그리스도를 중심으로 열두 명의 제자들을 대칭으로 동일 선상에 배치하면서도 원근법을 통해 공간적 조화와 균형을 이루고 있으며, 작품의 명암과 그림자를 매우 자연스럽게 구현하여 입체감을 부여하고 이에 따라 작품 속 인물들의 실제적인 존재감을 높였다. 최후의 만찬에 사용된 원근법은 작품 속 인물들의 시선과 움직임을 표현하는 데에도 중요한 역할을 한다. 이들의 시선과 손동작은 서로 간에 상호작용하며 자연스럽게 연결되어 있어 역동적인 상황을 연출하며, 작품을 드라마틱하게 하는 효과를 가진다.

이러한 독특한 기법과 원근법, 원작과 같은 수준으로 재현할 수 없는 벽화의 특징, 그리고 레오나르도 다빈치의 뛰어난 예술적 역량으로 탄생한 작품인 최후의 만찬은 르네상스 예술의 걸작으로 인정받는 것은 물론이고 르네상스 작품 중에

희소성이 가장 높은 작품 중 하나로 손꼽힌다. 럭셔리에서도 희소성은 브랜드의 독창적인 기술이나 디자인 및 개발 과정의 의미 있는 브랜드 스토리, 최고의 품질을 가진 소재가 주는 희귀성, 제한된 수량 또는 높은 가격 등으로 나타난다. 이러한 희소성은 시장에서 소비자들에게 특별함과 독점성을 느끼게 하는 고유한 경험으로 각별한 가치를 갖게 만든다. 또 제한된 수량을 구입하기 위해서는 특별한 노력이 필요할 수밖에 없다. 제품을 주문하고 기다리는 즐거움도 희소성의 가치를 극대화하는 데 큰 역할을 한다. 극도의 희소성은 품질을 뛰어넘는 가치를 제공하기도 하며 예술작품처럼 고가의 수집품으로 인식되어 가치가 시간이 지남에 따라 증가하는 등 브랜드의 이미지와 명성, 그리고 가격 가치를 강화하는 기능을 갖기에 럭셔리 속성에서 매우 중요한 역할을 한다.

07
럭셔리는 품질이다

소비자들은 럭셔리에 있어서 품질은 큰돈을 지불하고 구매한 것에 대한 보상이라고 생각한다. 때문에 품질에 문제가 있으면 만족도가 떨어지는 경험이 있다고 이야기한다. 소비자가 생각하는 품질은 질적으로 오랜 기간 사용할 수 있다는 기대이다. 오래 사용할 수 있다는 것은 성능과 재질에 대한 내구성과 함께 완성도와 기술적인 요소도 포함된다.

테슬라 자동차를 구매한 소비자는 마감에 대한 부족한 품질을 예로 들면서 테슬라를 가격 대비 럭셔리라고 생각하지 않는다고 말했다. 내장 마감재라나 핏 앤 피니시 같은 마무리 부분에서 경제성을 고려한 부분이 많이 있기 때문에 가격과 달리 품질 면에서 기존의 럭셔리 브랜드 차량과 비교할 수 없을 정도로 완성도 측면에서 수준에 미치지 못한다고 한다고 했다.

럭셔리 제품을 소유한 소비자는 제품의 가격대를 생각했을

때 오래 사용할 수 있는 내구성이 중요하다고 했다. 오랜 사용을 통해 좋은 경험을 가지게 되면 다음 구매에도 같은 브랜드로 결정하게 된다고 말한다.

"쓰고 있는 지갑이 미니 클립같이 생긴 건데, 선물을 받았다. 예전에 까르띠에인데 15년째 쓰고 있다. 아직도 다른 지갑을 선물 받거나 내가 사거나 그랬는데도 다시 이걸로 돌아가게 된다. 그만큼 내구성이 좋으니까."

소비자는 품질을 높이기 위해 큰 비용이 감성적인 부분에 투자되는 것에 대해서도 긍정적으로 생각한다. 사소하게는 사용 시 제품이 반응하는 소리에서도 고급감을 느끼기도 하며, 오랫동안 사용하더라도 기술의 트렌드가 유지되고, 색이 변하지 않고, 불편함이 없었으면 하는 바람도 가지고 있다.

"똑같이 귀걸이를 샀는데 5만 원짜리가 있고 100만 원짜리가 있으며 써 본 사람은 느끼겠지만 뒤에 딸깍거리는 느낌이 다르다."

"그 값만 한 지불할 가치가 있는지가 중요한 것 같다. 되게 비싼 제품인데 잘 망가진다든가 기술이 트렌디하거나 소재의 색상이 변하여 오래 사용하지 못하면 그건 럭셔리는 아닌 것 같다."

이를 통해 럭셔리 소비자들에게 품질은 빼놓을 수 없는 럭셔리의 기본 요소로 여겨지고 있다.

헤겔은 품질을 물체 본연의 성질로 보고 본질적인 성질과 비본질적인 성질로 구분해 설명한다. 본질적인 성질은 대상의 특성을 의미하며, 자기동일적 의미를 가진다. 비본질적 의미는 존재의 논리로 사물의 고유한 성질과 현상이 처해 있는 상태를 의미한다. 즉, 다른 것과 어떻게 결합되어 있고, 다른 것과 결합된 어떤 성질이다.[61] 따라서 본질적 의미를 '객관적 품질', 비본질적 품질을 '인지된 품질'로 구분 지을 수 있다. 객관적 품질은 기계론적인 품질로 제품의 특징을 포함하고, 인지된 품질은 인본주의적 품질로 사물에 대한 주관적인 반응을 포함한다. 제품의 안전성과 기능성이 기계론적 품질이라며 완성도는 인지된 품질과 연관이 있다. 그리고 제품의 품질은 상대적 우수성 또는 우월성에 따라 높거나 낮은 것으로 평가된다.[62]

예술에서의 품질은 기계론적인 품질보다는 인지된 품질로서 작품의 전체적인 완성도와 기술적인 우수함을 나타내는 개념이다. 품질이 높은 예술 작품은 예술가의 기술적인 솜씨와 능력, 예술가가 작품을 통해 관객에게 전달하고자 하는 감정을 분명하게 표현할 수 있는 능력이 뛰어나며, 무엇보다도

창의적인 오리지널리티를 가지고 있어야 한다. 그리고 시대와 문화적 트렌드가 잘 반영되어, 시대를 초월한 영향력을 가지고 있어야 한다.

르네상스 시대 예술품 중 가장 뛰어난 품질로 존경받는 대표적인 작품으로는 미켈란젤로의 다비드 상을 꼽을 수 있다. 이 작품은 미켈란젤로가 1501년부터 1504년까지 4년이라는 매우 짧은 기간에 제작한 대리석 조각이다. 제작 과정에서 피렌체 미술품 관리 위원회와 발주자들에 의해 작품의 완성도에 대한 불평불만이 많았지만, 최종적으로는 미켈란젤로는 골리앗에 맞서는 다비드의 용맹하고 긴장된 모습을 완성도 있게 재현하였다.

당시 로마로부터 강력한 공격을 받고 있던 피렌체는 공화국의 자유의 여신상과 같은 정치적 상징성을 가진 조형물이 필요했다. 다비드는 5미터가 넘는 거대한 대리석 조각으로 정치적 목적에 부합하는 충분한 가치를 지니고 있었다. 이러한 시대적 배경으로 탄생한 다비드 상은 미켈란젤로의 뛰어난 예술적인 재능과 기교, 미적 감각을 총체적으로 보여주는 우수한 작품이다. 앞에서도 언급되었지만 미켈란젤로는 당대 예술가들과 달리 해부학에 매우 해박했다. 독창적이고 실질적인 연구를 바탕으로 정확한 인체 비율을 작품에 적용하였으며,

사실에 입각해 더욱 아름답고 이상적인 형태로 묘사했다. 당시 어떤 조각품보다 크고 높은 조각물임에도 불구하고 인체의 완벽한 비례, 탄력 있는 근육과 핏줄, 표정 등을 표현한 매우 세심한 작업을 통해 다비드의 용기와 힘을 정교하게 표현하고 있다. 특히 움직일 듯한 근육질의 몸매를 통해 역동적인 에너지를 묘사함으로써 생명력이 없는 차가운 대리석에서 인간의 정신과 의지를 느낄 수 있도록 한다. 무엇보다도 특징적인 것은 미켈란젤로 이전 그 누구도 구현하지 못한 5미터가 넘는 석상을 하나의 조각품으로 완성했다는 기술적인 부분이다. 큰 사이즈의 대리석을 작은 조각품 다루듯 다룰 수 있는 뛰어난 예술적 기교로 비례와 해부학적 정확성, 정교하고 세심한 육체, 강렬하고 인상적인 표정, 역동적이면서도 우아한 움직임 그리고 시대정신 등이 작품의 완성도를 높이고 훌륭한 품질을 가지게 한다.

기술적인 부분에서 르네상스 시대 작품 중 최고의 품질을 보여주는 것은 갑옷이다. 금속판을 가공하여 만든 판금 갑옷은 중세와 르네상스 시대에 유럽에서 유행한 강철로 된 옷이다. 판금 갑옷은 섬유로 된 옷과 같이 인체를 보호하는 역할을 한다. 물론 섬유는 자연 현상으로부터 몸을 보호하지만, 갑옷은 전장이나 전투, 마상시합에서 상대의 공격(칼과 창 또는

총)으로부터 몸을 보호하기 위한 것이다. 시대를 막론하고 가장 비싼 옷감이나 장신구가 계급적 상징성을 가지는 것처럼 르네상스 시대의 갑옷도 정치적으로나 군사적으로 권력을 상징했으며, 사회적으로 높은 지위와 신분, 그리고 부를 나타내는 값비싼 복장 중 하나였다.[63]

일반적으로 갑옷은 조립되는 부품의 수가 많을수록 비싸고 많은 기능을 갖춘 것으로 여겨졌다. 전투나 마상시합에서의 안전성과 효용성만 고려된 것이 아니라, 특별한 행사에 착용하는 패션 아이템 기능도 가지는 등 기술의 발전에 따라 그 행태와 의미도 변화했다.

갑옷을 연구하는 학자 아만다 테일러에 의하면 영국은 14세기부터 갑옷이 생산되고 있었지만, 품질은 독일(뉘른베르크)과 이탈리아(밀라노)보다 못했다. 초기 이탈리아와 독일 갑옷은 뛰어난 단조와 담금질 기술을 바탕으로 외부의 타격으로부터 몸을 보호하는 방호 기능을 우선시하였다. 그러나 16세기에 들어서 이탈리아는 갑옷을 좀 더 아름답게 만들겠다는 일념으로 신기술 개발에 매진하였다. 하지만 금과 담금질을 합성하는 기술을 발전시키지 못해 15세기 당시 유럽 최고의 품질을 자랑하던 철강 기술의 발전을 포기하고 강철 표면을 부식시켜 금이나 은을 도포하는 장식성 위주의 갑옷 제작에

집중하게 된다. 이에 따라 이탈리아 갑옷은 방호 기능보다는 장식 갑옷으로서 새로운 명성을 얻게 되었다. 하지만 독일은 일관성 있게 기능성 위주의 기술을 발전시켜 갑옷의 고유한 특성을 유지하였다.

품질 면에서 이탈리아나 독일보다 뒤떨어진 영국은 기술의 차이를 극복을 위해 16세기 초 헨리 8세는 독일과 이탈리아에서 우수한 갑옷 공을 스카우트하여 그리니치에 설립한 '왕립 알메인 병기창Royal Almain Armory'에서 판금 갑옷 [그림 30]을 만들기 시작했다. 영국은 이탈리아와 독일 각각의 특징을 받아들여 도금을 희생하지 않고 담금질을 통해 더 강한 강철을 만들어 내는 방법을 알아냄으로써, 종국엔 이탈리아처럼 아름답고 독일처럼 강한 판금 갑옷을 만들어 낼 수 있는 최고의 기술을 획득하게 되었다. 이러한 결과로 그리니치 갑옷은 엘리자베스 1세 때까지도 애용됐다고 한다.

갑옷에서 기능과 장식은 중요한 역할을 한다. 특히 장식은 어떤 물체를 인상 깊고 의미 있게 만드는 것으로 장식 자체가 인식됨으로써 정체성을 향상시키는 것이 핵심이다. 갑옷의 장식도 화려할수록 착용자를 더 잘 인식되게 한다. 이러한 기법은 디자인에서 널리 사용되는 공리이며, 럭셔리 제품에서 기능만큼이나 상품의 가치를 향상하는 중요한 요소로 작용한다.

[그림 30] 조지 클리포드 의 갑옷Armor of George Clifford(1586), 3대 컴벌랜드 백작Third Earl Cumberland(1558~1605), 그리니치 제작.

르네상스 시대 장식 갑옷은 착용자를 돋보이게 하고 정치적 시스템을 관리하는 권력자의 위엄과 귀족이나 대부호의 위상을 사회적으로 나타내는 도구의 역할을 했다.

갑옷의 가공 기술은 현대까지 그 영향을 미치고 있다. 판금 갑옷은 관절 단위로 재단하지 않으면 갑옷으로서의 사용성이 떨어졌기 때문에 신체에 맞게 맞춤으로 제작되었다. 갑옷을 구성하는 개별 조각을 하나하나 만들기 위해서는 종이 패턴을 사용하거나 착용자의 신체를 측정하고 가봉하는 방식으로 제작되었다. 이러한 재단 기술은 옷을 만드는 재단사의 작업 방식과 비슷했다. 따라서 판금으로 제작된 갑옷은 직물로 제작된 옷 가공 기술과 상호보완적으로 작용하며 발전하였으며 오늘날 슈트를 만드는 재단 기술 등 패션에도 영향을 미쳤다고 볼 수 있다.

또 갑옷이 제대로 작동하려면 가죽과 직물이 모두 필요하다. 가죽 스트립은 수많은 개별 스틸 조각을 결합하고 유연하게 작동할 수 있도록 만들어 주며, 안감인 패딩은 갑옷의 착용성을 향상하고 외부의 타격을 완화하는 작용을 한다. 그리고 갑옷을 구성하는 요소들을 다루는 기술로는 강철제조(열처리), 금속혜밍, 엠보싱, 에칭, 금세공이나 도금, 재단, 가죽, 판화나 점묘, 상감, 페인트, 문장 이미지 생성을 위한 상상력 등

다양한 전문 기술들이 필요하다. 특히 금세공이나, 화가, 조각가, 에칭을 전문으로 하는 장인들의 협업이 필요했다.[64] 즉 다양한 부문의 전문 기술이 필요로 하며, 기술적인 기교와 예술적인 기교가 동시에 작용하는 과정이었다.[65] 이러한 복잡성은 오늘날 자동차를 만드는 것과 같았을 것이다.

이렇듯 르네상스 시대의 갑옷은 다양한 부문의 기술과 복잡성, 그리고 최고의 기술력이 반영되었다. 럭셔리한 장식 갑옷은 일반적으로 그림이나 조각품보다 훨씬 비쌌으며, 갑옷 장인들은 높은 보수를 받고 귀족으로 승격되는 등 존경받는 예술가로 여겨졌다.

갑옷의 제조 과정과 그 상징성에서 알 수 있듯 럭셔리는 시대를 대표하는 최신의 기술이 반영된 것이다. 당대 최고의 기술이 반영된 럭셔리는 세월이 흘러도 그 빛이 바래지 않고 유산처럼 자부심을 느끼게 하는 역할을 한다.

예술 작품에서 바라본 뛰어난 완성도와 새로운 기술이 품질에 큰 영향을 미치는 것과 같이, 럭셔리 제품에서도 품질은 브랜드의 독창성과 높은 기술적 완성도로 나타난다. 예를 들어, 최고의 품질을 확보하기 위해서는 전체를 구성하는 디테일의 모든 요소가 최상급의 소재이어야 하고, 정교하면서도

높은 완성도의 낼 수 있는 제조 공정도 필요하다. 제품 공정의 차이가 결국 제품의 수준 차이를 가지게 하며, 품질의 우수성으로 연결된다.

탁월한 디자인과 섬세한 마감 기술, 오랫동안 사용할 수 있는 내구성, 소비자의 감성을 다독일 수 있는 엄격한 관리에 의한 신뢰도를 가진 브랜드의 가치 등이 품질을 결정짓는 요소들이다. 일반적으로 경제적인 제품에 비해 높은 기술뿐만 아니라 오랜 시간과 노력을 더해야만 구현할 수 있다. 이러한 가치 차이를 경험한 소비자는 제품뿐 아니라 브랜드에 대한 신뢰와 충성도를 갖게 된다. 때문에 동일 브랜드의 다른 상품을 살 때도 의심하지 않고 재구매를 하게 되는 것이다. 즉, 우수한 품질은 브랜드에 대한 충성도를 유지하는 방법이자, 소비자로 하여금 소유한 제품들의 브랜드를 통해 만족감과 프라이드를 갖도록 한다.

08

위대한 예술 작품에서 알 수 있듯이
럭셔리 브랜드의 지속성은
아이덴티티에 있다

소비자들은 좋아하는 제품을 소유하며 제품이나 브랜드가 가진 아이덴티티와 자신을 동일시하면서 만족감을 가지려는 경향을 보인다. 브랜드의 아이덴티티는 타브랜드 제품과의 차별화를 위해 경계를 구분 짓는 중요한 요소이다. 명품 브랜드들이 끊임없이 자기의 아이덴티티를 부각하는 것은 소비자와의 소통을 통해 충성 고객을 확보하고 지속적으로 붙잡아 두려는 의도이다. 브랜드의 정체성이 희미해졌을 때 소비자들이 자신의 정체성과 동일시할 수 있는 다른 브랜드로 옮겨가는 것은 이런 이유 때문이다.

이러한 현상은 여왕벌과 일벌과의 관계에 비교할 수 있다. 여왕벌이 특정 브랜드나 제품이라면 일벌은 소비자이다. 여왕벌이 없는 곳에는 일벌도 존재하지 않는다. 여왕벌을 흉내 내는 벌이라도 있어야만 일벌들이 계속해서 꿀을 물고 오는 이

치이다. 즉, 소비자를 묶어두는 것은 꿀이 아니고 여왕벌과 같은 브랜드의 고유성이다. 여왕벌의 고유성은 새로운 일벌들을 생산하는 것이고 일벌들을 계속해서 생산함으로써 집단이 지속성을 유지하게 되는 것이다. 여왕벌이 이러한 고유성을 잃게 되면 일벌들은 하나, 둘 떠나게 된다. 마찬가지 이유로 브랜드의 고유성이 희미해지거나 없어지면 브랜드를 애용하던 소비자들은 떠나게 된다. 브랜드에 있어 아이덴티티는 그만큼 중요하다.

아이덴티티는 14세기 동일이라는 라틴어 이뎀idem에서 유래하였고,66 17세기 프랑스를 거쳐 '동일성, 일치, 동일한 상태' 등에서 유래했다. 동일성은 "두 개 이상의 물질의 성질이 동일하다고 간주되는 범위 안에 있다고 판단되는 것"67으로 유사성과 동질감을 말한다. 이것은 어떤 개체 또는 대상의 핵심적이고 영구적인 특성이자 다른 것과 구별되는 특징을 의미한다. 시간이 지나도 그 특성은 마치 변하지 않는 틀 같은 것으로 개인의 생리적인 특성과 같은 것이다. 예를 들어, 양가家에서 태어나 개똥이라는 이름을 가졌다면 개똥이는 양가의 DNA를 받은 부모와의 동일성을 가지는 것이다.

자기동일성은 개똥이가 탄생할 때부터 오직 자기만이 갖는 특징과 주관적인 경험과 인식에 의해 형성되는 개인적 의식,

생각, 감정, 가치관과 같이 성장하면서 갖게 되는 특징이 모두 포함된다. 근본적으로 자기동일성이란 타인과 구별되는 한 개인으로서 시간과 장소의 변화에도 불구하고 변하지 않는 성질, 즉 개성 같은 것이라 하겠다. 생리적으로는 부모의 DNA를 받았지만, 개똥이만이 갖는 특징으로 유일한 지문과도 같은 것이다. 생물학적으로 DNA를 동일성으로 본다면 개개인에게 독특하게 형성되는 지문은 자신을 특징지을 수 있는 자기동일성과 같은 관계이다. 따라서 동일성은 변하지 않는 존재의 본질적 특징으로 외부의 환경에 의해 다른 요소와 결합해도 핵심은 변경되지 않지만, 자기 동일성은 외부의 개입이나 경험에 의해 변할 수 있다.[68] 이러한 것들을 통틀어 아이덴티라 한다.

브랜드 아이덴티티도 두 가지 측면에서 형성된다. 그 하나는 동일성으로 DNA와 같은 핵심 아이덴티티이며, 다른 하나는 자기동일성으로 지문과 같은 확장 아이덴티티이다. 이 두 가지가 브랜드를 독특하게 만드는 기본 요소이다. 핵심 아이덴티티는 콘크리트처럼 강력하다. 브랜드 포지셔닝이나 대소비자 커뮤니케이션 전략의 변화와 관계없이 오랜 시간이 지나도 굳건하게 유지되고 지속되어야 하는 요소이다. 이는 브랜드의 핵심적인 목표, 가치, 미션, 비전, 품질 등을 포함한다.

확장 아이덴티티는 개인의 지문과 같이 변할 수 없는 강한 특징을 가지지만, 핵심 아이덴티티와 달리 브랜드 이미지를 시장에서 시각적으로 새롭게 하거나, 세력을 확장하거나 또는 기업의 전략 변화에 따라 변경이 가능하고 자주는 아니지만 일정한 주기를 갖고 새롭게 바꿔나가야 하는 것이다. 그러나 확장 아이덴티티가 변화를 거친다고 해서 핵심 아이덴티티보다 덜 중요한 것이 아니다. 확장 아이덴티티는 브랜드에 개성을 입히고, 브랜드가 지향하는 바와 의미하는 바를 나타내며, 브랜드의 질감과 완성도를 전달한다.[69] 즉, 기술의 발전과 디자인 트렌드의 변화에 작용하는 것이다.

이러한 브랜드 아이덴티티는 과거에 타고난 자신의 색깔이 현재와 같고 현재의 색깔이 미래의 자신과 이어지는 개념이다. 하지만 이것은 정확히 동일한 것으로 식별되는 것은 아니며 과거, 현재, 미래로 연결되는 특성을 가지는 것이다. 따라서 브랜드 아이덴티티는 제품의 고유한 특성과 장점을 잘 유지하면서도 시각적으로 개성화하여 다른 제품과 차별화를 꾀함으로써 기업의 경쟁력을 높일 수 있는 중요한 요소이자, 브랜드의 목적과 방향성 그리고 브랜드의 가치를 소비자에게 제공하는 럭셔리 디자인 원칙 중 하나이다.

포르쉐 자동차 911 카레라의 진화 과정을 통해 브랜드 아

이덴티티를 설명할 수 있다. 외장 디자인에서의 특징은 앞부분이 낮고 긴 후드와 트렁크까지 빠르게 흐르는 백 라이트(자동차 뒷부분의 유리)의 기울기 등에서 나타나는 실루엣[그림 31], 그린하우스(옆면 유리)와 바디 옆면(옆면 유리를 제외한 측면부 바디) 간 비례, 그리고 무엇보다도 부드러운 선과 면으로 이루어진 큰 볼륨의 바디 스킨 등이다. 성능 면에서 강력한 엔진의 퍼포먼스가 핵심 아이덴티티[그림 32]라면 시대에 맞게 진화하는 바디 부분의 디테일한 조형성, 램프(전조등, 후미등, 미등, 안개등, 방향 지시등)의 기술과 스타일, 사이드미러(차체 외부 앞쪽에 달려 차의 옆과 뒤를 보는 거울), 아웃 사이드 핸들(차문 손잡이), [그림 33] 스탠스(자동차의 자세)에서 오는 비례감과 차의 크기, 알로이 휠이나 타이어의 사이즈와 같은 것은 확장형 아이덴티티이다. 이러한 핵심 아이덴티와 확장 아이덴티티의 훌륭한 디자인적 요소들에 의해 포르쉐는 50여 년이 지난 오늘날에도 911의 느낌이 브랜드의 강력한 아이덴티티로 작용하고 있다 [그림 34].

[그림 31] 포르쉐 911 카레라, 측면 실루엣 비교, 1965(좌), 2020(우).

[그림 32] 포르쉐 핵심 아이덴티티

[그림 33] 포르쉐 확장 아이덴티티(정면 스탠스/범퍼/램프류/타이어/사이드 미러) 비교, 1965년(좌), 2012년(우),

[그림 34] 포르쉐 911 카레라, 아이덴티티를 고려한 세대별 변화, 2023년(앞) ~ 1965년(뒤),

V

럭셔리의 기원과
역사적 변화

01
원시시대

 럭셔리의 기원은 언제부터일까? 필자는 인류가 집단생활을 시작하면서부터라고 생각한다. 수컷 새가 짝짓기 계절에 스스로가 우수한 품종임을 증명하기 위해 자신을 최고로 빛나게 꾸민 후 암컷 앞에서 온갖 재주를 부리는 것과 같이 동물적 감각이 발현되어 치장을 시작하였을 수도 있다. 학문적으로 보면 치장은 원시 채집 시대부터 나타난다. 자연에서 발견되는 특이한 물질을 수집하여 몸을 치장하는 장신구로 사용하면서부터였다. 고고학자들에 의하면 이스라엘 에스스쿨 동굴에서 발견된 조개 구설[그림 35]은 100,000년 전의 것으로 인간이 만든 가장 오래된 보석이라고 한다.[70] 이 구슬에서 유추할 수 있는 것은 무엇일까? 이 구슬을 통해 인간의 행동에서 보이는 장식적 행위가 우리가 생각하는 것보다 훨씬 더 일찍 시작되었음을 유추해 볼 수 있다.

[그림 35] 에스스쿨Es Skul 동굴에서 발견된 조개 구슬(보석에 가장 많이 사용되는 Shell beads).

　홀레펠스의 비너스상은 인간의 모습을 한 가장 오래된 구석기 시대의 조각품으로 약 35,000~40,000년 전의 것이며,[71] 오스트리아의 빌렌도르프 마을에서 발견된 [그림 36] '빌렌도르프 비너스 상'은 약 25,000~30,000년으로 추정되는 선사시대 여성을 상징하는 예술 작품이다.[72] 이러한 조각품들에 대한 정확한 학문적 의미를 기술하기는 어렵지만, 많은 학자들은 이들이 다산을 위해 임산부의 안전을 기원하는 신앙적 상징성을 가졌을 것으로 추정한다. 이러한 것이 럭셔리와 어떤 연관성을 가지는가 하고 의문을 가질 수도 있겠다. 원시시대 럭셔리는 생존에 필요한 필수적인 것이 아닌 필요 이상의 어떤 것, 즉 자신을 돋보이게 하거나 공동체의 보호를 위한 토템이나 부적 또는 제사와 같은 의식 과정에 사용된 것은 정신

[그림 36] 빌렌도르프 비너스Venus of Willendorf 상

적 위안을 가지기 위해 제작된 상징물일 것이다. 따라서 최초 럭셔리의 시작은 개인의 장식품과 개인이나 집단을 위한 주술적 신앙에 기초한다고 볼 수 있다.

02
이집트시대

원시시대 유물들은 장인들에 의해 예술품으로 발전하게 되며, 고대 이집트 시대(기원전 3000~800년)에는 파라오와 제사장들과 같은 최고의 귀족들이 화려함과 독창성을 가진 건축이나 생활용품, 부드러운 옷감과 장신구, 머리(가발)와 턱수염 장식 등을 통해 자신들의 힘과 지위를 차별화하였다[그림 37]. 사후 세계를 위해 축조된 피라미드와 환생을 위한 미라, 그리고 함께 매장된 부장품 또는 이와 관련된 의식은 사회에서 지위가 높은 사람들만이 누릴 수 있는 소수의 특권이었다. 왕의 즉위와 동시에 만들어지기 시작했다는 피라미드는 절대 왕권의 상징이며, 당대의 천문, 지질, 토목, 수학 등 최고의 기술과 지혜가 종합된 집합체, 즉 럭셔리의 상징이다. 극소수의 사회 엘리트를 위한 개인적인 대상이자 성취의 상징으로서 럭셔리 역사를 구성하는 데 중요한 가치를 갖는다.[73]

[그림 37] 파라오와 제사장. – 왕은 매우 부드럽고 투명한 옷과 화려한 턱수염과 머리 장식, 그리고 왕관을 착용하였으며 제사장은 가발과 옷 위에 표범 가죽을 입는 등 신분을 차별화했다.

03
신바빌로니아시대

 독일의 고고학자이면서 철학자이고 건축가인 로베르트 콜데바이(1855~1925)에 의해 발견된 신바빌로니아 제국의 수도 바빌론은 성곽의 길이가 90km(56mile), 높이 14m(45ft), 두께가 24.3m(80ft)로[74] 네부카드네자르 2세 시대에 만들어졌으며, 인구 15만으로 기원전 16세기에 가장 번창한 세계 최대 규모의 도시였다. 제국의 관문은 전투의 여신 이슈타르의 이름을 따서 이슈타르 문[그림 38]이라 칭하는데 진입로의 넓이가 무려 21m, 성벽의 높이가 14m로 웅장하였으며, 청색 유리벽돌로 만들어진 벽 위에는 바빌론의 신인 사자, 황소, 용 등이 화려하고 위엄 있게 장식되어 있다. 이러한 거대한 성벽은 적의 접근을 어렵게 하려고 사방이 물길로 보호되고 있으며 성벽과 하수시설, 그리고 성으로 들어오는 다리는 아스팔트를 이용한 당시 최고의 기술과 공법으로 건설되었다. 이러한 거대하고 훌륭한 예술적 가치를 가진 시설물은 적의 침입을 막기 위해 축조된 것이다. 조선 22대 정조 왕이 수원성을 축조하는

[그림 38] 바빌론의 이슈타르 문Ishtar Gate – 베를린 페르가몬Pergamon 박물관에 복원되어 있음.

과정에서 "아름다움은 적에게 두려움을 주는 것"이라 표현했듯이 이슈타르 문도 적에게 두려움을 주기에 충분했을 것이다. 이로써 당대를 대표하는 최고의 럭셔리 건축물로서의 지위를 가지며 공적인 행위로 사용되었다.

또 네부카드네자르 2세는 메디아 왕국의 공주 아미티스와 정략적 결혼을 하게 된 후 향수에 젖게 된 왕비를 위로하기 위해 왕비의 고향인 이라크 북부, 이란의 산악지대 '미디어'와 비슷한 인공 산인 '공중정원'[그림 39]을 만들게 했다고 전해진

[그림 39] 공중정원의 상상도Hanging Gardens of Babylon(19C)

다. 옥스퍼드 대학의 스테파니 달리 박사에 따르면 만든 사람
은 신바빌로니아 제국의 네부카드네자르 2세가 아니라 아시
리 지도자 세나케리브(바빌론을 파괴한 아시리아 왕)임을 새롭게
밝혀냈다고도 한다. 정원의 위치나 만들어진 이유와 존재를
증명할 수 있는 정확한 고고학적 자료는 없지만 기원전 1세
기 그리스 역사학자인 디오도르스 시켈로스Diordorus Siculus에
의하면 공중정원은 폭과 길이가 "각 방향 121.92m(400ft)이고,
벽의 높이가 24.384m(80ft), 계단식 구조로 된 노천극장을 연
상시킨다"라고 했다. 이라크 바빌론 네부카드네자르 박물관
에 의하면 공중정원의 계단식 구조는 총 7개의 층으로 되어

있고 최고 꼭대기 층은 외부 성곽보다 높다고 주장하며, 맨 위층에서 아래까지는 물을 운반할 수 있는 구멍이 뚫려 있었는데 스테파니 달리 박사는 아르키메데스의 나사(나선형 튜브에 물을 떠서 사부로 운반하는 펌프)와 유사한 펌프의 원리를 사용하여 물을 바닥의 호수에서 상부로 운반했었다고 설명한다.[75] 내부에는 수십 개의 방이, 맨 위층 중앙엔 넓은 광장이 있었다. 건물의 각 층 벽에는 거대한 수호 상과 당 시대를 대표하는 인상적이고 아름답게 조각된 석조 부조로 된 수많은 조각이 있었고 수영장과 폭포가 있었다. 그리고 계단식 테라스에는 세계 각지에서 구해온 꽃과 나무들을 옮겨와 심었다. 그리스인들은 이러한 공중정원을 두고, '온통 향기로 가득하고 포도나무처럼 주렁주렁 열린 석류나무는 잔잔한 미풍에 향기를 실어 나르고 폭포수에서 튀는 물방울은 마치 하늘의 별처럼 반짝인다'라고 표현하였다. 그리스인들은 바빌론의 공중정원을 고대 7대 불가사의[76] 중 하나로 꼽으며 공중정원의 아름다움을 인간의 능력 밖이라 표현했다. 이는 메소포타미아 건축술을 기반으로 바빌로니아의 지적 역량이 총 집결된 예술작품으로 개인적으로 사용된 럭셔리의 한 부분을 보여준다.[77]

04
로마시대

　고대 로마제국은 전쟁을 통해 지중해를 중심으로 에스파냐에서 중동까지 광활한 영토를 장악하고, 해상과 육로를 통해 은과 철, 보석과 향료, 계피, 그리고 온갖 화려한 옷감과 가축 등을 반입하였는데, 그들의 부귀영화를 빗대어 말의 편자까지도 은으로 만들어졌고, 노예들까지도 은거울을 사용했다고 이야기한다.[78] 부유한 로마인들은 대리석으로 자신의 지위에 맞는 집과 교외에 별장을 가져야 했으며 넓은 정원과 정원을 장식할 조각품을 수집했다. 이것은 미래에 그들이 국가 권력으로 나아갈 수 있는 힘의 원천이었음을 나타낸다. 그들은 하루 중 두 끼는 가볍게 먹었지만, 저녁만큼은 저택에 딸린 트리클리니움[79]에서 아주 편한 자세로 반쯤 누워서 연회를 즐겼다. 주인은 손님들을 초청하여 화려한 은 접시에 싱싱한 채소와 빵, 그리고 생선과 고기 등 일곱 차례에 걸친 풀코스 요리로 대접하고, 당대 최고급의 '팔레르니안'이나 '카이쿠반' 와인(기원전 2세기 중반에 로마 엘리트들은 와인 재배에 관심을 가지면서 중요해

지기 시작함)을 즐겨 마셨다. 이러한 성대한 만찬은 초청된 손님들이 대접받은 만큼 다시 되돌려줄 수 없을 정도로 베풀어 상대를 제압하기 위한 것이었다. 그리고 로마 시대의 럭셔리를 연구하는 로데릭 서켈 화이트에 의하면, 당대의 럭셔리는 일반적으로 먼 거리에서 수입되는 것들인 '상아, 보석, 호박, 진주, 비단, 흑단(목재) 대리석, 향수, 향, 보석, 후추 및 향신료, 기름, 밀(고운 밀가루), 귀금속 식기류, 값비싼 생선 요리와 특별한 기술을 가진 사람(요리사, 의사, 교사 등), 와인, 이국적인 짐승과 과일, 청동 조각, 양, 말과 마차, 할로겐 광물' 등이었다.[80] 그리고 넓은 정원에 조각품이 포함된 개인의 별장과 황제들이 지은 궁전,[81] 종교적 목적으로 지어진 웅장한 신전들도 럭셔리로 대표된다.

중세시대의 관점에서 보면 럭셔리가 자유분방하고 죄 많은 방종의 모습으로 보여지는데, 에로티시즘도 럭셔리한 생활의 한 부분이었다. 로마는 기본적으로 강간, 결혼에 관한 법령이 존재했으나 중세 역사를 전문으로 연구하는 역사학자 캐서린 하비에 의하면 로마의 제1대 황제인 아우구스투스는 군과 원로원, 호민관 자리까지 차지하면서 민회 소집, 입법권, 거부권을 동시에 가지는 막강한 권력을 가진 가장 존엄한 황제였다. 그는 아내 리바아를 시켜 모집한 아름다운 젊은 여성들을 탐

하였다.[82] 2대 황제인 티베리우스는 아우구스투스 시대의 개혁안에 따라 지나친 사치와 향락을 멀리하였지만 재임 말년 은둔해 지낸 카프리에서 상대를 가지지 않는 난교를 즐겼다는 이야기가 있다. 3대 황제인 칼리굴라는 즉위 초, 세금을 줄이고 자유민들이 좋아할 여러 가지 선정을 베풀었으나 세월이 지나면서 스스로를 신이라 생각하고 숭배를 강요하고, 누이는 물론 기혼 부인, 원로원 인사까지 무차별적으로 강간했다. 이처럼 성은 권력자에게 육체적 욕망을 충족시키는 특별한 것이었고, 로마시대 포르노그래피는 상류층 가정에서 수입되는 예술품 중 하나였다.[83]

05

르네상스에서 현대까지

 중세는 강력한 종교적 도덕관에 의해 럭셔리가 개인의 육체나 정신적 욕망을 주체하지 못하는 타락한 행위로 비판받는 시기였지만 아이러니하게도 종교적 행위와 사회 계층을 구분하는 도구로도 사용되었다.[84] 특히 의복에 있어서는 질서와 지배력 강화를 위한 목적으로 활용되는데, 13세기 영국에서는 하층계급을 대상으로 사치스러운 특정 재료의 사용과 더불어 비싼 옷의 착용을 제한하는 지출 규제법sumptuary laws이 제도화되었다. 이에 따라 평민들이 착용하는 비싼 옷에는 세금이 부과되기 시작하였고, 의복과 사회적 관계에 대한 또다른 지표가 만들어진다. 이러한 규제는 역설적으로 비싼 옷이 성직자나 귀족들을 제외한 평민들에게는 부정적인 의미로 인식된 사치품이었고, 상류층인 경우는 직급과 직책을 표현하고 과시와 지위를 대변하는 필수품으로 간주되었을 것이다. 따라서 르네상스가 시작되는 14세기 무렵의 의복 디자인은 재료와 장식의 차이로 평민과 기사, 부자, 귀족, 성직자 등으

[그림 40] 웨스트민스터 대수도원(1245~1269) – 13세기 영국 헨리 3세에 의해 세워진 고딕양식의 건축물

로 사회 계층을 구분할 수 있었으며, 기본적으로 가격이 매우 비쌌다.[85]

한편 헝가리에서는 증류 기술의 발달로 오늘날과 같은 알코올 향수가 만들어지는 시기였고 엘리자베스 여왕에 의해 애용되기 시작했다. 비싼 모직과 린넨, 실크, 모피로 안감을 댄 의류, 그리고 포도주와 향신료는 왕실과 귀족들에게 애용되는 상품이었고 개인적으로 행해지는 럭셔리였다.[86] 십자군 운동(1095~1291)의 실패와 14세기 중반 흑사병(1346~1353) 등으로 교황의 권위가 쇠퇴하기 시작한 시기였으나 중세로부터 이어져 온 대성당과 같은 건축물[그림 40]과 이와 관련된 장인들의 작품이나, 왕과 교황의 권세를 보여주는 호화로운 연회

와 같은 공적으로 이루어지는 행위 등이 최고의 럭셔리로 여겨졌다.

15세기는 중세를 배척하고 고대를 재발견하는 르네상스가 활짝 피기 시작하는 시대로 예술적 거장들이 탄생하고 왕성한 활동을 시작하던 시기였다. 이 시대 예술가와 작품으로는 먼저 우리에게 잘 알려진 레오나르도 다빈치로 그는 스푸마토 기법을 창안하였고, 인체를 해부하여 과학적으로 분석하고 음악, 화학, 전문, 건축 등 다양한 분야를 연구하였으며, 15세기 주요 작품으로는 수태고지, 흰 족제비를 안고 있는 여인, 최후의 만찬 등이 있다. 당대 피렌체를 상징하는 화가이며, 바티칸 궁전의 시스티나 성당 측벽 장식을 총감독한 산드로 보티첼리(1445~1510)의 주요 작품으로는 비너스의 탄생, 수태고지 등이 있다. 원근법을 최초로 연구한 파울로 우첼로 (1397~1475)의 주요 작품으로는 산 로마노의 전투가 있다. 르네상스 조각 양식의 창시자이며 미켈란젤로 이전의 최고 조각가로 활동한 도나텔로를 대표하는 작품으로는 청동 다비드상이 있다. 금속 공예가이자 조각가인 로렌초 기베르티는 피렌체에서 주로 활동하였으며, 작품으로 이삭의 희생, 성 요한, 천국의 문 등이 있다. 그리고 고딕양식의 대표적인 인물이며, 르네상스 미술의 선구자인 젠틸레 다 파브리아노(1370~1427)

[그림 41] 동방박사의 경배Adoration of the Magi(1423), 젠틀리 다 파브리아노 Gentile da Fabriano, 우피치 미술관

의 대표작인 동방박사의 경배 등 많은 예술가의 창의적인 작품이 탄생했다. 이러한 예술작품 속에는 시대의 사상과 문화가 반영되어 있다.

여기서 필자가 설명하고자 하는 작품은 피렌체 우피치 미술관에 있는 젠틸레다 파브리아노 작품 [그림 41] '동방박사의 경배'이다. 이 그림은 팔라 스트로치라는 당대 피렌체 최고의 부자가 의뢰한 그림으로 15세기의 럭셔리를 상징적으로 보여주는 그림이다. 그림에 등장하는 동방박사와 그의 일행들 개인 장신구나 옷, 말, 등은 화려한 황금색으로 치장되어 있으며, 원숭이와 표범 같은 이국적인 동물들과 글씨를 볼 수 있다.

마리아가 입은 망토의 군청색은 오직 아프가니스탄으로부터 획득할 수 있었고 청금석 색소로 만들어진 아주 희귀하고 비싼 재료로서 고딕 시절엔 호화로운 사치에 사용되었다. 또 그림의 윗부분에서 볼 수 있는 매와 사냥개는 당시의 귀족들 여가생활을 상징하는 것이다.

이처럼 15세기는 고급 직물(비단, 벨벳류)과 함께 정교한 금세공품, 그리고 애완동물이 귀족이나 부자들에게 대단히 인기가 많았음을 알 수 있다.[87] 이 시대에는 식민지 개척과 활발한 상업활동으로 대도시가 생겨났고, 이러한 도시들은 장인들에 의해 은으로 만든 주전자와 같은 생활용품이나 보석과 같은 장식품을 공급하는 데 쉬웠고,[88] 럭셔리가 발전하는 데 중요한 역할을 하였다. 성직자나 귀족 엘리트들에게는 아름답고 화려한 장신구나 세련된 생활용품과 함께 궁정의 오락이나 사냥과 같은 여가 활동이 지위와 부를 상징하는 것이었으며, 중세적 색채를 가지는 고딕 양식의 건축물이 발달하였다. 종교적 권위를 상징하는 대성당의 디테일은 벽화나 모자이크, 조각 등의 예술품들로 장식되었으며, 세련된 예술품이 럭셔리함을 대변하는 시기였다. 이러한 것은 대체로 이전 세기로부터 이어져 오는 교회나 궁정의 권력자와 귀족들에 의해 공적인 용도로 사용되는 럭셔리라 할 수 있을 것이다.

16세기 유럽 사회는 국가와 계급화의 개념이 대두되고, 15세기와 마찬가지로 웅장한 건축과, 조각, 그림 등 예술품이 공적인 행위에 사용되는 시기였다. 르네상스의 전성기로 접어든 16세기는 럭셔리가 극에 달하는 시기였고, 최고의 럭셔리 문화는 궁정 파티에서 즐기는 여가와 오락, 전시 등이었다. 파티에 참석한 사람들은 사냥이나 체스와 같은 게임으로 시간을 보냈으며, 숲속에서 이루어지는 사냥은 15세기와 마찬가지로 귀족들에게 가장 인기 있고 독점적인 여가 활동 중 하나였다. 이러한 궁정 파티에 초청된 귀족과 신하들은 화려한 그릇에 최고의 음식과 주류를 제공받고 유희와 친목을 도모하였으며, 군주는 이러한 연회를 통해 자신의 힘과 관대함을 보여주려고 했었다.[89] 특히 영국의 엘리자베스 왕가는 물론 유럽 대부분의 귀족에 의한 환상적인 패션[그림 42]은 아무나 범접할 수 없는 권력과 위계, 부를 과시하는 의미를 가졌다. 이 시대의 모든 사람은 옷을 통한 과시를 과도하게 나타냄으로써 단순히 의복만으로 사회 계층을 구분하기가 어려울 지경이었다.

그런 가운데서도 최고로 럭셔리한 옷은 갑옷[그림 43]이 아닐까 한다. 16세기 갑옷은 누구나 가질 수 없었으며 남성들만이 소유할 수 있는 패션 중 가장 비싼 물건이었고 전쟁이나

[그림 42] 화려한 복장을 한 엘리자베스 1세 여왕(1588년경), 작가 미상. 런던 국립 초상화 갤러리

마상 대회에서 신체를 보호하는 기능과 함께 사회적 지위와 권력 그리고 부를 나타내는 것이었다.[90] 그리고 영국 킹스 칼리지 런던 대학에서 르네상스를 연구한 에블린 웰치Evelyn Welch에 의하면 이탈리아에서는 여성들의 머리 스타일도 왕가의 정체성과 지위를 나타내는 하나의 아이템으로 등장하기 시작한다.[91]

17세기 프랑스에서는 왕의 여인들에 의해 궁정 내부에서

[그림 43] 루돌프 2세의 '리본장식' 갑옷Flechtband Garniture made for Archduke Rudolf II(1571), 아논 페펜하우저Anton Peffenhauser 작

이루어지는 생활을 중심으로 럭셔리가 발전한다. 루이 14세 때에는 궁정 예절에 대한 행동 규칙이 만들어져 왕실은 물론 귀족들도 엄격한 행동 규칙을 준수해야 하는 등 식사나 일상에서 필요한 화려하고 세련된 궁정 예절에 대한 럭셔리 문화가 등장하게 된다. 이러한 행동 양식은 점진적으로 시민 계급까지 전파되면서 생활의 모든 부분을 지배하게 된다.

사회적으로 형성된 계층별 구분은 여전히 의복이었고, 건축과 가구, 여인들의 보석과 유리 제품, 파티의 규모, 차tea, 마차의 치장과 말의 수, 하인의 수가 가문의 권위와 부를 상징하는 경쟁의 대상이었다. 이들 중 가장 핫한 럭셔리 아이템은 유리거울이었다. 당시 프랑스 앙리 4세는 국가 간 기술 보안 사항인 유리를 만드는 기술을 확보하기 위해 장인들에게 귀족의 칭호까지 하사하면서까지 이탈리아 베네치아에서 기술자를 확보하려고 국가의 역량을 집중하지만, 좋은 품질의 유리를 확보하기 어려웠다. 하지만 프랑스는 각고의 노력을 기울여 마침내 루이 14세 때 왕을 위해 크고 얇은 전신 유리거울이 제작되고, 베르사유 궁전에는 '거울의 방'[그림 44]이 만들어지게 된다.

한편 영국에서는 1661년 찰스 2세가 왕족 간 요트 경주를 최초로 개최하면서 귀족층만이 즐길 수 있는 신종 레저가 생

[그림 44] 베르사유 거울의 방Halls of Mirrors at Versailles

겨난다. 따라서 17세기에는 앞에서 언급한 것과 같이 유리거
울과 요트, 그리고 예절이 새로운 럭셔리 범주로 등장하게
된다.

한편 이전의 역사와 달리 이 시대의 독특한 시대상은 신흥
부르주아의 출현이다. 이들은 상인 출신으로 막대한 부를 축
적하여 왕과 귀족이라는 출신 성분에만 한정되었던 럭셔리 문
화를 귀족 계층보다 더욱 경쟁적으로 향유하면서 위세를 과시
하게 된다. 예를 들어, 귀족에게만 주어진 사냥 활동도 일부분
은 이들이 영위하기 시작하는 등 대부호의 등장은 시민계급의
신분 상승으로 이어지고, 17세기 후반 영국에서는 일반 시민

들의 지출이나 행동을 규제하든 지출 규제법이 폐지되면서 상류층에서만 사용할 수 있든 사치를 위한 희귀재료 소비가 시민층까지 확대되고 개인화되는 계기가 된다.

또 18세기 유럽은 절대 왕정과 중상주의가 팽배한 시대였고, 산업화로 도시의 팽창과 함께 많은 사회적 문제가 대두되는 시기였다. 먼저 도시화에 의해 초래된 환경 문제는 귀족들을 지방으로 이주하게 했고, 이와 함께 귀족 문화가 시골로 전파되는 계기가 되었다. 그리고 프랑스혁명(1789~1794)과 같은 사회구조의 대변혁에 따른 여파는 럭셔리 문화를 시민계급까지 확대하는 배경이 된다. 럭셔리는 계몽주의에 의해 사회를 불평등하게 만드는 퇴폐적인 것이라 평가되기도 하였으나 영국의 아담스미스(1723~1790)와 같은 경제학자들에 의해 경제성장을 위한 부의 축적이 정당화되면서 럭셔리의 부정적인 인식이 희석되기 시작하였다.

산업화에 의한 시민계급의 경제적 성장은 궁정이나 살롱에서만 볼 수 있었던 귀한 가구나 도자기 유리뿐만 아니라 그림(자화상, 판화), 서적과 같은 것들이 중산층 가정에서도 소비가 가능하게 되었다. 이렇게 궁정을 벗어난 럭셔리는 도시 속으로 파고들었다. 당시 커피룸에서 이루어지던 지적 교류와 훌륭한 에티켓 등은 17세기 프랑스 베르사유 궁정 예절에서 유

래한 것으로 사회적으로 럭셔리 소비의 관습을 존중하는 정중한 태도, 즉 교양 있는 문화를 만드는 데 중요한 역할을 하게 되고, 도덕적 신성함까지 부여되면서 럭셔리가 긍정적인 의미로 성장하는 데 촉진제 역할을 한다. 이러한 럭셔리 소비는 이전 세기와 마찬가지로 건축물과 가구, 말과 마차, 사냥, 예술품 수집, 의복 등 다양한 부분에서 행해졌다. 특히 의복은 제작 기술이 더욱 세심하고 정교해지면서 거추장스러운 것들을 드러내고 보다 가볍고 화려한 디자인이 유행하였다.[92]

한편 17세기 찰스 2세가 휴대용 시계를 주문하면서 등장한 회중시계는 18세기 금으로 치장된 체인과 함께 더욱 화려해져 남성들의 과시적 패션 아이템[그림 45]으로 많은 사람들에게 동경의 대상이 되었다.[93]

18세기 합스부르크 왕가의 '마리아 크리스티나 대공의 약혼 축하연(1773년)'을 사실적으로 표현한 그림에서 보면 테이블 위의 모든 집기가 금으로 구성되어있는 것을 볼 수 있다. 이것은 금으로 가공된 생활용품들이 럭셔리의 상징적인 자리를 차지하고 있음을 보여준다. 또 아시아, 아프리카, 아메리카 등 유럽 외부에서 수입된 높은 품질의 실크, 독특한 음식과 향신료, 귀한 도자기와 목재, 직물 등이 부와 사회적 지위를 과시하는 럭셔리로 소비되었고, 일부는 예의를 갖추기 위한

[그림 45] 루이 16세와 회중시계

필수품이 되기도 했다. 이처럼 18세기는 럭셔리가 개인의 취향과 세련미를 보여주는 것이었고, 높은 수준의 예의가 가문의 사회적 지위를 대변하는 것이었다. 따라서 이러한 여러 사회적 현상으로 인해 럭셔리가 물질을 넘어 정신적 도덕적 범위까지 카테고리가 확장되고 대중화가 촉진되었다.

19세기에는 군주제의 몰락과 민주주의가 태동하던 시기이다. 18세기 후반 영국에서 시작된 산업혁명의 영향으로 도시 시민들은 경제적으로 풍부해지고 양질의 상품을 더 좋은 가격으로 이용할 수 있게 되었으며, 이것은 곧 중산층의 생활 수준 향상에 영향을 미치게 된다. 프랑스, 미국, 영국 순으로

등장한 초기 백화점94은 럭셔리 소비재 상품의 판매를 확대하는 데 결정적인 역할을 하게 되며 직물, 옷, 액세서리, 인테리어 장식, 화장품, 시계 등의 판매가 발달하게 된다. 그리고 귀족들에 의해 궁정이나 저택에서 보이던 호화로운 요리는 대로변이나 광장 등 공공장소 주변의 레스토랑으로 옮겨가기 시작하고 호텔산업의 등장은 도시 상류층들을 위한 커피숍, 무도회, 집회, 콘서트 공간의 역할로 성장하게 된다.

이러한 대변화 속에서도 개인의 취향이 강하게 작용하는 옷과 액세서리 등 패션 분야는 여전히 과시적 소비 문화를 이끄는 메인 아이템이자 럭셔리 소비자들에게 소유의 욕망을 불러일으키는 대상이었다.95 기성품의 일반화로 패션이 보편화됨에 따라 럭셔리 취향을 추구하는 최상류층은 기성복보다는 맞춤 전문점96으로 몰리게 되고 디자이너에 의해 제작되는 참신함이 럭셔리를 정의하는 데 필수적인 요소가 된다. 이 시대의 럭셔리 제품은 주로 유럽 소수 몇 개국에서 만들어져 북미와 유럽 여러 부유한 국가에서 판매되었으며 이를 통해 국제화 단계로 나아가게 된다. 이 시기에 럭셔리를 브랜드화한 에르메스(1837년), 모이나(1849년), 루이비통(1852년), 고야드(1853년), 크리스토플(1830)97 등이 등장한다.98 이러한 변화는 산업혁명에 따른 잉여 자본의 형성과 물질적 풍요로 촉발되었다. 시민층

의 광범위한 신분 상승과 민주화된 사회로 이어지면서 럭셔리에 대한 개념과 트렌드가 바뀌기 시작했다. 호사스러운 소비보다는 개인의 안락함과 행복이 중요해지고 기능과 내구성으로 가치를 평가하게 된다.

20세기 세계 경제는 대공황과 보호무역주의가 팽배해지면서 럭셔리 시장 또한 30여 년간의 침체기를 맞게 된다. 하지만 이후 광고와 지적재산권 구축, 이를 활용한 노이즈 마케팅 전략과 일본 경제의 성장(1960년대)으로 서구적 개념의 럭셔리가 동양까지 확장되고 세계화로 불황을 극복하게 된다.

한편 1980년대에는 새로운 엘리트들의 부상에 대응하기 위해 럭셔리 브랜드들은 자본 집약적 경영을 통해 기업 인수와 합병을 진행하고,[99] 경제력이 향상된 도시 중상류층을 겨냥한 전략으로 대중적 럭셔리masstige라는 새로운 용어를 만들어 브랜드와 소비자 간 소통을 촉진하는 등 럭셔리 브랜드를 더욱 대중화시키는 데 집중한다.[100] 19세기부터 시작된 기성복의 일반화는 20세기에 들어 패션을 대중화로 이끌게 되었으며, 럭셔리 브랜드도 기성품을 통한 패스트 패션 전략으로 시장 경쟁력을 확보하고 소비를 확대하는 노력을 기울이게 된다. 이러한 노력은 경제적 풍요와 함께 럭셔리 소비를 급격하게 증가시키고 오늘날 럭셔리를 긍정적 가치로 인식케하는 데

영향을 끼쳤다고 볼 수 있다.

1900년대는 철도의 개통(1930년)과 승용차의 대량 생산, 그리고 여객용 비행기가 개발(1920년대 후반)되면서 여행과 관련된 전문 산업이 발달하게 되고 자동차와 함께 개인 비행기가 새로운 럭셔리 범주로 등장하게 된다. 이러한 영향은 전통적인 럭셔리 분야에서 여행 또는 레저 활동 등을 즐기는 라이프스타일 산업으로 시장이 확대됨을 의미한다.

한편 럭셔리는 개인의 소비뿐 아니라 다른 영역까지 나가게 된다. 예를 들어, 대부호와 종교단체, 그리고 사회적 유명 인사들이 빈곤과 같은 사회문제에 관심을 가지고 기부활동을 하는 것을 보통 사람들이 흉내 낼 수 없는 자신들만의 차원 높은 관대함을 실천하는 것이라 생각하게 된다. 이것 또한 근본적으로는 잉여의 문제이며, 초과된 수입을 사회에 의미 있게 환원하는 부의 분배로 차별화된 럭셔리 행위로 볼 수 있다.

오늘날의 정치, 경제, 사회, 문화, 기술 등 모든 부분이 빠르게 진화하고 있으며, 이러한 진화는 보통의 중산층 시민들까지도 돈과 시간의 가용성을 증가시켜 경제적으로나 시간상으로 여유 있는 라이프 스타일을 추구하게 만들었다. 특히 디

지털의 발달과 더불어 2022년 급작스럽게 찾아온 세계적인 팬데믹은 온라인 매장의 성장을 촉진시켰으며, 럭셔리 상품의 접근성을 획기적으로 향상시켰다. 이러한 시장의 성장은 까다로운 럭셔리 시장의 접근을 용이하게 하여 럭셔리가 대중화되고, 보편화하는 데 기여했다. 21세기 새로운 럭셔리 상품으로는 2001년 캘리포니아 대부호 테니스 티토가 민간인 신분으로 우주비행에 참여하면서 우주여행의 서막을 열었고, 혁신적인 통신 기술에 힘입어 2007년에는 외적으로 프리미엄 전략을 추구하는 스마트폰 분야도 대중적 럭셔리의 한 부분을 차지하였으며, 2008년에는 테슬라 로드스터가 출시되면서 자동차 분야에서도 새로운 동력을 가진 브랜드가 최초로 기존의 럭셔리 브랜드 시장에 진입한다. 대량생산과 신기술을 바탕으로 새롭게 등장하는 럭셔리 브랜드들은 장인 대신 정교한 기계와 수준 높은 공정으로 수작업 이상의 품질을 재현하는 새로운 전략으로 나아가고 있다.

06
럭셔리의 고전적 의미와 현대적 의미

럭셔리는 인류의 영위를 위한 성sex과 생활에 기본이 되는 의식주, 그리고 여가 등 삶의 전반적인 부분에서 나타난다. 예나 지금이나 공공의 의미와 개인적 의미에서 소비되고 있으며, 당대 최고의 기술과 희귀성으로 전문가(장인)에 의해 형성된다.

럭셔리의 의미는 시대에 따라 변화한다. 개인적으로 소비되는 관점에서, 고전적 의미의 럭셔리는 대중적이지 않아야 하며, 이것은 곧 권력과 지위, 부, 힘을 상징하는 것이었다. 하지만 현대적 의미의 럭셔리에서는 고전적 시대의 절대적 가치가 희미해지고, 여전히 진입 장벽은 있지만 대중화되고 보편화된 럭셔리로 소비자의 기준에 의해 정해지며, 자신의 성공을 스스로 칭찬하고, 맹목적 과시보다는 극도의 편안함을 위해 소비되고, 부와 위신을 상징한다.

현대에도 전통적인 럭셔리의 속성인 품질이나 비싼 가격

또는 장인정신이 필요하지만, 베르통이나 리포베르츠키 등 여러 학자에 의하면 꿈과 이미지, 그리고 기호로서의 상징성을 중요시하고 모방할 수 없는 뛰어난 스타일과 지속성이 중요하다. 그리고 공적인 부분에서 소비되는 고전적 럭셔리 의미로는 상대를 억압하거나 자신의 관대함을 보여주기 위해 사용되었으나, 오늘날에는 인류와 환경에 대한 기부의 의미로 활용되고 있으며, 사적으로 이루어지는 지위적인 논리보다 개인의 자율적인 표현의 논리가 강화되고 있다.

참고문헌 및 주석

1 무드보드(mood board): 특정 스타일이나 개념을 연상시키거나 투영하기 위한 이미지, 자료, 텍스트 조각 등을 배열한 보드, Oxford Languages.

2 Barbara Tversky et al., Sketches for Design and Design of Sketches, 2003, DOI: 10.1007/978-3-662-07811-2_9

3 Jose Berengueres, Sketch Thinking, 2015.

4 Computerized Numerical Control(CNC) 가공은 컴퓨터를 활용해 정확한 수치를 바탕으로 절삭 공구를 자동으로 제어하는 기계로 3차원의 복잡한 형상을 빠르고 정밀하게 가공하는 밀링 머신.

5 디지털로 된 삼차원 도면을 자동화된 출력 장치로 재료를 점층하여 입체화하는 기계.

6 디자인 구조: 디자인 요소들의 구성 및 조직을 나타내는 개념으로 산업 디자인 구조의 요소는 일반적으로 제품의 형태, 기능, 사용성, 재료, 브랜딩, 생산성, 안전과 규제 등 다양한 요소들로 구성되며, 여기서 형태는 시각적인 인상과 미적 가치를 결정한다.

7 Fred D. Davis & Fred Davis, Perceived Usefulness, Perceived Ease of Use, and User Acceptance of Information Technology, 1989, MIS Quarterly, Vol. 13, No. 3, DOI: 10.2307/249008

8 Ran Geng, All about Cézanne—A Brief Introduction on Cézanne's Painting Style and Representative Works, Art and Design Review, 2020, DOI: 10.4236/adr.2020.83010

9 Cezanne, the Unknowing Father of Modern Art, David Thomas, Eastern Illinois University, 1980.

10 Rohitendra Singh, Aanchal Sharma, P.S. Chani, Propotions & Architecture, 2012, The IUP Journal of Architecture, Vol. IV, No. 1.

11 가토 히사타케 외, 헤겔사전, 도서출판 b, 2009.

12 균형, 네이버 지식백과, 경제학사전. 2020.

13 Abrar Alharbi, Balance as a Principle of Interior Design, 2016,

International Journal of Scientific & Engineering Research, Vol. 7, No. 4.

14 Mao Li, Jiancheng Lv, Chenwei Tang, Aesthetic assessment of paintings based on visual balance, The institution of Engineering and Technology, ISSN 1751－9659.

15 Online Etymology Dictionary, 2022, Harmony.

16 Harmony in Art: Definition and Guide, Fine art tutorials, https://finearttutorials.com/guide/harmony－in－art/

17 J. Derek Lomas, Haian Xue, Harmony in Design: A Synthesis of Literature from Classical Philosophy, the Sciences, Economics, and Design, The Journal of Design Economics and Innovation, 2022, DOI: 10.1016/j.sheji.2022.01.001

18 헤라클레이토스(Heraclitus of Ephesus), 네이브 지식백과, 두산백과, 2023.

19 Cambridge Dictionary, 2020, Harmony. https://dictionary.cambridge.org/dictionary/english－korean/harmony

20 Oxford Dictionary, 2020, Harmony.

21 양소영 외, 2020, 음악 미술 개념사전, 북이십일 아울북, 조화 율동. https://terms.naver.com/entry.nhn?docld＝960343&cid＝47310&categor yld＝47310

22 카토히사타케 외, 헤겔사전, 도서출판 b, 2009.

23 Ran Geng, All about Cézanne－A Brief Introduction on Cézanne's Painting Style and Representative Works, Shanghai Publishing and Printing College, Shanghai, China, 2020.

24 서순주, 피카소와 큐비즘, (주)서울센터뮤지움, 2018.

25 파블로 피카소, 501 위대한 화가, 네이브 지식백과.

26 What is creativity?, https://www.dcu.ie/sites/default/files/inline－files/ 1.2－what－is－creativity.pdf

27 Chiu－Shui Chan, Style and Creativity in Design, 2015, DOI: 10.1007/ 978－3－319－14017－9_1

28 How Greek Temples Correct Visual Distortion, Benjamin Blankenbeheler, Architecture Revived, 2015.

29 Robert Munman, Optical Corrections in the Sculpture of Donatello, 1985, Transactions of the American Philosophical Society Vol.75.

No.2.

30 Deivis de Campos & Luciano Buso, The faces hidden in the anatomy of Michelangelo Buonarroti's Pietà in the Vatican, Acta Biomed 2021; Vol. 92, No. 2, DOI: 10.23750/abm.v92i2.9152.

31 https://en.wiktionary.org/wiki/luxuria

32 https://www.etymonline.com/word/luxe#etymonline_v_31073

33 Online Etymology Dictionary, 2022, Premium.

34 럭셔리 소비자 인식에 기반한 디자인 그레이존의 가치와 오너십-풀 사이즈 럭셔리 세단 센터필러를 사례로- 양태유, 2021, 홍익대학교 대학원

35 구로사키 마사오 외, 칸트사전, 도서출판 b, 2019.

36 칸트/최재희, 순수 이성 비판, 박영사, 2019.

37 Paurav Shukla, The Influence of Value Perception on Luxury Purchase Intention in Development and Emerging Markets, 2012, Article in International Marketing Review, Vol. 29, No. 6.

38 Klaus-Peter Wiedmann et al., Value-Based Segmentation of Luxury Consumption Behavior, leibniz University of Hanove. 2009, DOI: 10.1002/mar.

39 지성의 성격과 형식적 인식, 다음 지식백과, 서울대학교 철학 사상 연구소. 2004.
https://terms.naver.com/entry.nhn?docld=995971&cid=41978&categoryld+41986

40 보편성, 다음지식백과, 교육용어사전, 2020.

41 다음 지식백과. 2006. 물질적 상상력과 형태적 상상력. 문학비평용어사전.
https://terms.naver.com/entry.nhn?docId=1530012&cid=60657&categoryId=60657

42 장보르드야르/이상률, 소비사회 그 신화와 구조, 문예출판사, 2018.

43 Berthon P. et al., Aesthetics and Ephemerality: Observing and Preserving the Luxury Brand, 2009, California Management Review, 52(1).

44 Wiedmann et al., Value-Based Segmentation of Luxury Consumption Behavior, leibniz University of Hanover. 2009.

45 Vigneron F., Johson L. W., Measuring Perception of Brand Luxury,

2004. The Journal of Brand Management, 11(6), DOI:10.1057/palgrave.bm.2540194

46 베르너 좀바르트/이상률, 사치와 자본주의, 문예출판사, 2017.

47 Vigneron F., Johson L. W., Measuring Brand Luxury Perception, 2004, The Journal of Brand Management, 11(6).

48 Klaus—Peter Wiedmann, Nadine Henninga, and Astid Siebel, Value—Based Segmentation of Luxury Consumtion Behavior, leibniz Universty of Hanove, 2009.

49 Tessa Fleming, Rigaud, Louis XIV, Khan Academy, 2023.

50 Michelangelo's Last Judgment—uncensored, Giovanni Garcia—Fenech, 2013, Artstor, https://www.artstor.org/2013/11/13/ michelangelos—last—judgment—uncensored/

51 미켈란젤로 부오나로티, BonDaVinci co.ltd, 2016.

52 Online Etymology Dictionary, 2023, Detail.

53 율리우스 2세가 미켈란젤로를 로마로 부를 당시에는 자신의 무덤에 조성할 조각 작품을 의뢰하기 위해서였다. 미켈란젤로는 이를 위해 8개월 동안 카라라 산속에서 대리석을 채취하여 로마로 돌아왔는데 율리우스 2세가 계획을 취소해버렸다. 그래서 미켈란젤로는 불같이 화를 내고 교황에게 "자신을 보고 싶으면 찾아오라"는 말을 남기고 로마를 떠나버렸다.

54 김려원, 미켈란젤로 부오나로티, 본다빈치, 2016.

55 Salvator Mundi by Leonardo da Vinci - A Jesus Painting Analysis, art in context 2022, https://artincontext.org/salvator—mundi—by—leonardo—da—vinci/

56 Nica Gutman Rieppi 외, Salvator Mundi: an investigation of the painting's materials and techniques, 2020, DOI: 10.1186/ s40494—020—00382—3

57 부산MBC, 1992, 팔만대장경

58 네이버 지식백과, 2023, 도제제도, 두산백과.

59 Scarcity, Guido Montani, 1987. DOI: 10.1057/978—1—349—95121—5_1318—1.

60 세코 페인팅(Secco Painting)—색소를 벽에 부착하기 위해 달걀, 접착제 또는 오일과 같은 매체개체가 필요.

61 가토 히사타케 외, 헤겔사전, 도서출판 b.

62 Zeithaml V., Consumer Perceptions of Price, Quality, and Value: A Means−End Model and Synthesis of Evidence, 1988. Journal of Marketing, 52(3).

63 Armor – Fashion in Steel and Silk, Stefan Krause, 2017, CODART.

64 The decoration of European Armor, Dirk H. Breiding, 2003, Department of Arms and Armor, The Metropolitan Museum of Art.

65 Fabricating the Martial Body: Anatomy, Affect, and Armor in Early Modern England and Italy, Amanda Dawn Taylo, a Dissertation Submitted to The Faculty of University of Minnesota, 2017.

66 Identity, Online Etymology Dictionary, https://www.etymonline.com/kr/word/identity#etymonline_v_1484

67 네이버 한국어사전, 2023, 동일성.

68 궁극적 관계성으로서의 자기(self), 최민식, 2022. http://brumch.co.kr/@gonggam/99

69 Brand Identity & Brand Image, Alexandra Rosaengren. Andrea Standoft. Ann Aundbrandt, Jönköpin university, 2010.

70 Decorative objects from the Stone Age, New Scientist, 2004. https://www.donsmaps.com/objects.html

71 Oldest Artifacts in the World, Oldest.ORG, https://www.oldest.org/culture/artifacts/

72 Venus of Willendorf – Figurative Sculpture from the Paleolithic, Isabella Meyer, Art in Context, 2022. https://artincontext.org/venus−of−willendorf/

73 A history of luxury, Future Learn, https://www.futurelearn.com/info/courses/luxury−industry−customers−experiences/0/steps/302423

74 A Glimpse into the Mysterious Hanging Gardens of Babylon, Dustin Savage, Ancient Art, University of Alabama, 2015.

75 Mystery of the missing Hanging Gardens of Babylon solved? Expert claims to have found the elusive wonder of the world, Victoria Woollaston, Mail Online, 2013.

76 7대 불가사이: 올림피아의 제우스 동상(Statue of Zeus at Olympia), 이집트

쿠푸왕의 피라미드, 알렉산드리아에 있는 등대(Lighthouse of Alexandria), 할리카르나소스의 무덤(Mausoleum at Halicarnassus), 에페서스의 아르테미스 신전(Temple of Artemis at Ephesus), 로도스의 거상(Colossus of Rhodes), 바빌론의 궁중정원(Hanging Gardens of Babylon).

77 EBS 기획 다큐멘터리, 위대한 바빌론, 위대한 바빌론은 어떻게 지었을까?, EBS 컬렉션.

78 로마, 라이프성경사전, https://terms.naver.com/entry.naver?docId=239 1770&cid=50762&categoryId=51387.

79 트리클리니움(Triclinium) - 세 개의 긴 의자라는 뜻으로 'ㄷ'자로 배치되며, 격식 있는 만찬에 초대받은 사람들이 왼손을 카우치(Couch)에 괴고 비스듬히 누워서 식사를 하는 장소.

80 Luxury at Rome: avaritia, aemulatio and the mos maiorum, Roderick Thirkell White, University College London, Luxury_at_Rome.pdf (exeter.ac.uk)

81 네로(Nero) 황제가 기원전 64년에 지은 도무스 아우레아(Domus Aurea)라는 황금궁전.

82 Jan ameister, Reports about the "Sex Life" of Early Roman Emperors: A Case of Character Assassination?, 2014. DOI: 10. 1057/9781137 344168_4

83 Sexuality in ancient Rome, Wikipedia

84 The idea of luxury between the history of consumption and political thought and its implications for the history of Southeastern Europe, Liviu Pilat, 2016.

85 Clothes in Medieval England, Mark Cartwright, World History Encyclopedia, 2018.

86 Luxury goods in medieval England, C. Dye, 2009. https://www.researchgate.net/publication/291878868_Luxury_goods_in _medieval_England.

87 Gentile da Fabriano, Adoration of the Magi (reframed), Lauren Kilroy -Ewbank, https://smarthistory.org/gentile-da-fabriano-adoration-magi-reframed/

88 Luxury goods in medieval England, C. Dye, 2009.

89 Arts of Luxury for the Renaissance Elite, Larisa Grollemond, Getty, 2018,

https://blogs.getty.edu/iris/arts−of−luxury−for−the−renaissance−elite/

90 함스부르크 660년 매혹의 걸작들, 국립중앙박물관, 2022.

91 Evelyn Welch, Art on the edge: hair and hands in Renaissance Italy, Renaissance Studies, Vol. 23, No3, 2008. DOI: 10.1111/j.1477−4658. 2008.00531.x

92 Pierre−Yves Donzé & Veronique Pouillard, Luxury, 2019, DOI: 10.4324/9781315277813−27

93 Pierre−Yves Donzé & Veronique Pouillard, Luxury, 2019, DOI: 10.4324/9781315277813−27

94 19세기 백화점: 프랑스−봉 마르셰bon marchè,1852/미국−메이시macy, 1858/영국−휘틀리W. whiteley, 1863.

95 Pierre−Yves Donzé & Veronique Pouillard, Luxury, 2019, DOI: 10.4324/9781315277813−27.

96 house of worth: 1858년 파리에 오픈한 최신유행의 고급 여성복점.

97 christofle−19세기 프랑스 황실 은식기 브랜드.

98 Pierre−Yves Donzé & Veronique Pouillard, Luxury, 2019, DOI:10.4324/9781315277813−27

99 1946년 그리스챤 디올이 다국적 기업이 되고 새로운 비즈니스 모델은 향수, 화장품, 액세서리, 그리고 여성을 위한 기성복, 그리고 나중에는 남성과 어린이를 위한 일련의 라이센스를 기반으로 고급 양장 브랜드를 세계화했다.

100 Pierre−Yves Donzé & Veronique Pouillard, Luxury, 2019, DOI: 10.4324/9781315277813−27.

내 디자인의 꽃은 럭셔리다

초판발행	2024년 2월 25일
지은이	양태유
펴낸이	안종만·안상준
편 집	전채린
기획/마케팅	김한유
표지디자인	유지수
제 작	고철민·조영환
펴낸곳	(주) **박영사**
	서울특별시 금천구 가산디지털2로 53, 210호
	(가산동, 한라시그마밸리)
	등록 1959. 3. 11. 제300-1959-1호(倫)
전 화	02)733-6771
f a x	02)736-4818
e-mail	pys@pybook.co.kr
homepage	www.pybook.co.kr
ISBN	979-11-303-1960-5 03600

* 파본은 구입하신 곳에서 교환해 드립니다.
 본서의 무단복제행위를 금합니다.

정 가 18,000원